NICOLAS BRAZIER

CHRONIQUES DES Petits Théâtres DE PARIS

Réimprimées avec Notice, variantes et notes

PAR

GEORGES D'HEYLLI

DEUXIÈME PARTIE

PARIS
ED. ROUVEYRE ET G. BLOND
98, Rue de Richelieu, 98
1883

CHRONIQUES

DES

PETITS THÉATRES DE PARIS.

CHRONIQUES

DES

Petits Théâtres

DE PARIS

Depuis leur création jusqu'à ce jour

PAR N. BRAZIER

II

PARIS
ALLARDIN, LIBRAIRE,
QUAI DE L'HORLOGE, 57
—
1837

LES

THÉATRES DE VAUDEVILLE.

LES

THÉATRES DE VAUDEVILLE.

Si je voulais faire de cette érudition assez commune de nos jours, de cette érudition systématique, prétentieuse et creuse, qui ne saurait parler de la moindre chose sans en chercher les causes fatales ou providentielles, je dirais comme Platon, que la chanson a dû être la première et la plus ancienne poésie, que les dieux, touchés des travaux et des peines inséparables de l'humanité, firent présent

à l'homme du don de chanter. J'ajouterais que Lucrèce, qui était à la fois poète et philosophe, prétend que les oiseaux ont été nos premiers maîtres de musique. Il est vrai que tous les jours encore nous voyons dans les fêtes de village des bateleurs qui imitent parfaitement le chant des oiseaux. On concevrait donc que l'homme, l'animal le plus imitateur de tous, ayant sans cesse l'oreille frappée du chant des oiseaux, se fût ingénié à le contrefaire; mais on conviendra que si les oiseaux nous ont appris à chanter, nos maîtres ne sont plus maintenant que nos élèves. Il faut avouer que les Tamburini, les Lablache, les Nourrit, les Duprez, les Grisi, les Damoreau et les Casimir ont laissé bien loin derrière eux, les pinsons, les rossignols, les fauvettes et les cailles.

Sans chercher ici à faire de la science inutile, je dirai que la Provence fut peut-être le berceau du VAUDEVILLE considéré comme chanson: car c'est sous ce beau ciel que les troubadours commencèrent à chanter. Les Normands, les Picards, sui-

virent leur exemple, et peu à peu toute la France chanta. La liste des premiers chansonniers serait immense ; on les appelait, comme chacun sait, *trouvères, troubadours, jongleurs, ménestrels ;* il y avait même à cette époque des chansonniers désignés sous le nom *d'improvisateurs,* n'en déplaise à MM. *Cicconni* et *Eugène de Pradel.*

Quelques-uns prétendent néanmoins que l'origine du vaudeville ne remonte pas au-delà du règne de François I^{er} ; mais cette opinion est erronée. On trouve, en effet, dès le règne de Charles VI, une chanson sur le siège de Péronne par les Bourguignons. Tous les recueils des époques suivantes renferment de véritables vaudevilles. Les guerres de François I^{er} et de Charles-Quint, le siège de Metz par ce dernier, le désastre de Pavie, la défaite du roi et sa longue détention à Madrid, le passage de Charles-Quint par la France et son arrivée à Paris, le combat de Jarnac et de la Chateigneraye, la mort de Henri II, l'insolence des mi-

gnons de Henri III, la mort de Charles IX et celle de la princesse de Condé, le départ de Marie Stuart de France lorsqu'elle alla chercher la couronne d'Ecosse (quelle couronne!) etc., tous les grands événements furent chansonnés dès lors.

Les vaudevilles célébraient également Mars, Vénus, Bacchus, la Gloire, les femmes et le vin, toutes choses que les Français n'ont jamais négligées. Le vaudeville est donc français de la tête au pied. Voilà pourquoi ce genre est demeuré chez nous comme l'expression la plus franche de nos mœurs.

Quant à l'origine du mot vaudeville, elle ne remonte qu'au quinzième siècle. Vers 1450, vivait un nommé Olivier Basselin, qui était maître foulon dans une petite ville de la Basse-Normandie, appelée Vire, et qui s'adonnait, pour se distraire de ses occupations, à faire des chansons. Olivier Basselin chantait au milieu des troubles et des guerres civiles qui affligeaient la France à cette époque. Un fait honorable pour les chansonniers,

c'est qu'on trouve dans une vieille chronique qu'Olivier Basselin fut tué dans une sortie que firent les Français après la bataille de Formigny, bataille dont le résultat fut de chasser les Anglais de la Normandie.

Olivier Basselin n'a laissé aucune trace de son passage ; ses *vaux de vire* n'étaient connus et chantés qu'aux environs de sa ville natale. On appelait ses chansons des *vaux-de-vire,* parce qu'on les chantait à Vire, et surtout dans le pays voisin, dit la Vallée ou le Val, ou les Vaux-de-vire. De là vient que par corruption l'on donna le nom de vaux-de-vire, puis enfin de vau-de-ville aux couplets qui après avoir été chantés par les habitants des campagnes le furent par ceux des villes.

Le mot vaudeville a subi plusieurs modifications avant d'être définitivement inscrit

. au grand dictionnaire
Qui fait, défait, refait, reste toujours à faire.

On a d'abord dit : vaux de vire, comme on vient de le voir, puis voix de ville, et, enfin, VAUDEVILLE. Qui sait si, quelque jour, on ne le débaptisera point encore une fois ? Mais qu'importe le nom qu'on lui donne ? son esprit ne changera jamais, puisque, depuis son origine jusqu'à ce jour, il a rempli la même mission.

Quoique le vaudeville se plie à tous les genres, celui qui paraît lui convenir le mieux, c'est le genre satyrique. Le vaudeville doit toujours être de l'opposition, sous peine d'être froid et bête (qu'on me passe le mot). C'est à son courage, je dirai même à son audace, que nous avons dû quelquefois le redressement de bien des abus. On a dit que l'ancienne France était une monarchie tempérée par des chansons ; ce qu'il y a de sûr, c'est que nous sommes le seul peuple qui ait jamais su la bien tourner et la faire à propos.

Pendant quelque temps on appelait *Noëls* des vaudevilles que l'on rimait sur la cour, les membres du parlement, et les personnes haut placées. Mais ces produc-

tions dégoûtantes de cynisme ne doivent point être rangées dans l'histoire générale du vaudeville ; je n'en parle ici que pour mémoire, car on ne peut guère ni les lire ni les chanter, tant elles abondent en personnalités révoltantes, en images obscènes. Du reste, ce sont quelques beaux esprits de la cour de Louis XV et de Louis XVI qui en étaient les auteurs et s'en glorifiaient.

La preuve que le vaudeville est un genre qui ne mérite pas le dédain que certains esprits affectent pour lui, c'est que depuis qu'on chante en France, tous les pouvoirs ont déclaré la guerre aux chansons, ainsi qu'aux chansonniers. Un cardinal fait enfermer dans une cage de fer un homme qui avait fait une chanson contre lui ; des jeunes gens sont jetés à la Bastille pour avoir chansonné la Pompadour ; le poète Lagrange-Chancel est envoyé aux îles Sainte-Marguerite par le régent, à cause de ses couplets et de ses philippiques ; le directoire déporte à Cayenne un pauvre chansonnier des rues,

nommé *Pitou*, pour avoir fait une chanson contre Barras ; Napoléon ne permettait pas que l'on chantât tout haut ; Béranger paya de neuf mois de prison ses chansons contre le pouvoir. En un mot, tous les gouvernements, toutes les censures se sont déchaînées contre le vaudeville. Il n'est donc pas si petit compagnon qu'on veut bien le dire. On verra au fur et à mesure que j'avancerai dans le sujet, que le vaudeville a presque toujours été persécuté ; on verra tous les efforts qu'il a été obligé de faire pour devenir un genre de littérature chez nous. De tout temps, on a laissé prendre au drame, à la comédie, de grandes licences, et, quand le couplet voulait faire entendre, sur de petits airs, de petites vérités mises à la portée du peuple, on lui mettait bien vite un baillon. Lorsque je parlerai de la censure dramatique, et j'en aurai souvent l'occasion, je prouverai que, sous tous les pouvoirs, elle a été plus ombrageuse, plus méticuleuse, plus tracassière pour le couplet que pour aucun

autre genre. Cela s'explique : huit vers sur un air de Pont-Neuf, c'est si vite retenu ! cela va si loin !

Le mot vaudeville a eu jadis une signification plus large que maintenant. Les anciennes comédies faites sur des événements du jour ou sur des anecdotes scandaleuses, étaient appelées des vaudevilles. Dans *le Chevalier à la Mode*, de Dancourt, le chevalier dit, en parlant de ses vers : « On les a retenus, on en a fait des « pièces de théâtre, et, en moins de deux « heures, ils sont devenus vaudevilles. »

Enfin, dans beaucoup de pièces anciennes et modernes, soit en prose, soit en vers, les auteurs finissaient par des couplets que les acteurs chantaient successivement. On trouve de ces exemples dans Legrand, Fagan, Dancourt, Dufresny et Le Sage. Beaumarchais, Colin d'Harleville, Picard, ainsi que beaucoup d'autres les ont imités. Ces sortes de couplets, qui sont tout à fait hors de l'action, s'appelaient des *vaudevilles*. On nomme encore aujourd'hui les couplets qui ter-

minent les petites pièces : des *vaudevilles finals*. Les vaudevillistes disent généralement : « Ma pièce est terminée, je n'ai « plus que mon *vaudeville à faire.* » Mais le *vaudeville final* s'en va !... Le couplet d'annonce est mort depuis longtemps.

Quant au genre, en lui-même, son histoire n'est pas moins curieuse à cause de l'influence satyrique qu'il a exercée à toutes les époques. Nous verrons combien d'améliorations il a reçues depuis les sales couplets de Gauthier-Garguille, jusqu'aux chansons de Désaugiers et aux odes de Béranger. Il y a loin de 1600 à 1815. Nous le verrons sous tous les costumes, tantôt roi, tantôt sujet, tantôt soldat, tantôt berger paré de fleurs et de rubans, donnant le bras à Favart pour assister aux noces *d'Annette et de Lubin*, ou bien, courant avec Vadé de tabagie en tabagie, pour s'enivrer avec des poissardes ou des racoleurs. Nous le verrons, simple et naïf, gai ou tendre; nous le verrons dans les camps, animer les com-

battants par ses refrains guerriers, puis à la cour ou dans le boudoir des courtisanes, à la table des fermiers-généraux, sablant le vin mousseux et se moquant de la sottise dorée. Nous le verrons en soutane ou en capuchon, chez les nonnes qui lui payaient ses refrains et ses gaudrioles en biscuits et en confitures. Nous le verrons au théâtre, les bras nus, s'égosiller aux grands jours des révolutions : il sera d'abord gamin, puis peuple, à mesure qu'il grandira. Enfin, il a ri quand il fallait rire, il a pleuré quand il fallait pleurer, il a assisté à toutes nos gloires, comme à tous nos désastres.

On lit dans le *Ménagiana*, qu'un bon recueil de vaudevilles est indispensable aux écrivains qui veulent s'occuper d'histoire. J'ai toujours été de l'avis de Gilles-Ménage.

Pour mettre de l'unité dans mon travail, je prends l'histoire du vaudeville à la Comédie italienne, puis aux foires Saint-Germain et Saint-Laurent. Viendront ensuite les autres théâtres par ordre

chronologique : le Vaudeville, les Variétés, le Panorama, le Gymnase, les Nouveautés, le Palais-Royal, et les autres théâtres-*vaudevilles*. Je raconterai leur histoire complète, depuis leur ouverture jusqu'à ce jour ; je ferai sentir les nuances, les modifications que ce genre a dû subir selon les temps, les auteurs ou les comédiens chargés de le représenter ; je dirai ses jours de prospérité comme ses jours néfastes ; je publierai une foule d'anecdotes dont j'ai été témoin ou que j'ai recueillies moi-même. On verra que le Vaudeville a eu bien des luttes à soutenir, bien des combats à livrer pour obtenir droit de bourgeoisie dans notre littérature. Une anecdote qui remonte à un siècle de date va le prouver.

En 1737, Panard fit jouer à la foire Saint-Germain une pièce intitulée le *Vaudeville*. Dans cette pièce, Momus ouvre la scène avec sa fille, sous le costume de la Foire. Celle-ci avoue à son père qu'elle est malheureuse, parce qu'elle aime le vaudeville, que l'opéra-comique

ne veut pas reconnaître comme genre de littérature. Momus trouve un expédient pour consoler sa fille, et profitant de l'arrivée de Bacchus et de la Joie, père et mère du vaudeville, il obtient leur consentement. Alors, la Foire Saint-Germain prend la robe d'un avocat, plaide devant Apollon la cause de son amant, prouve que le vaudeville est bien reçu, bien fêté partout, qu'il est malin, espiègle, satyrique, et qu'il plaît à la ville comme au village. Apollon rend un arrêt, par lequel le vaudeville est mis en possession de tous les droits du Parnasse.

Eh bien ! malgré ce jugement solennel rendu par la bouche d'Apollon en 1737, le vaudeville eut beaucoup de peine à obtenir main-levée de l'interdiction qui pesait sur lui ; car plus tard, Sedaine qui détestait les vaudevilles, faisait chanter dans un de ses opéras-comiques, le couplet suivant, en haine des *Amours-d'Été* et des *Vendangeurs*, vaudevilles de Piis et Barré, qui, à cette époque, attiraient la foule à la Comédie-Italienne.

> Bonhomme Vaudeville,
> Laissez-nous donc tranquilles,
> Amusez-nous par vos propos
> Et par vos jolis madrigaux ;
> Mais ne quittez pas vos hameaux,
> Bonhomme Vaudeville *.

On voit que dans ce couplet Sedaine n'était pas plus ami de la rime que du vaudeville.

En entreprenant cette histoire du vaudeville, je ne dissimule point les obstacles que j'ai à surmonter. Je marche sur le terrain de feu dont parle Horace, Horace, autre vaudevilliste d'une certaine distinction ! Heureusement, ce terrain, je le connais ; je sais qu'au théâtre, cet étrange bazar, on rencontre de tout, ainsi que l'a dit Piis :

> Machinistes, femmes de chambre,
> Allumeurs, pompiers, quel mic-mac !
> On y sent l'eau-de-vie et l'ambre,
> L'huile et la pipe de tabac.

* Ce couplet fut cause que Piis et Barré fondèrent le vaudeville.

C'est le pays des séductions et des désenchantements !... On y fait des rêves d'or... On y a d'affreux cauchemars !... On y rit, on y grince des dents !... c'est le paradis de Milton... c'est l'enfer de Dante.

Les amours-propres y étant continuellement en présence, les bonnes et les mauvaises passions s'y heurtent sans cesse. Un succès vous fait des myriades de petits ennemis ; c'est un bourdonnement continuel de moustiques et de maringoins. Si vous réussissez deux fois, l'envie vous prend à bras le corps : on vous presse la main dans la coulisse à droite, on vous bafoue dans la coulisse à gauche.

Mais je sais aussi qu'à côté de ces tristes réalités, il y a de bonnes et loyales confraternités, des amitiés solides et fidèles. Ces excellentes choses n'ont qu'un défaut ; elles sont rares !...

Oh! le théâtre ! le théâtre ! depuis plus de trente ans j'y ai vu passer bien des gloires, faire et défaire bien des réputa-

tions, réussir et tomber bien des pièces, se presser et se suivre bien des révolutions littéraires.

Aussi mes notes sont nombreuses et variées : notes piquantes! car elles sont vraies. Au reste, vous les jugerez.

Afin de rendre ce travail le plus complet possible, je ne bornerai point mes recherches aux pièces de théâtre ; j'essaierai aussi de porter quelques jugements sur les principaux comédiens qui ont paru dans le vaudeville. Comme c'est un genre à part, il mérite une critique spéciale. Je dirai franchement les défauts ou les bonnes qualités que j'ai cru remarquer en eux. Si je n'ai pas toujours les mêmes éloges à donner, j'aurai les mêmes égards pour tous. Cette tâche n'est pas sans quelques difficultés ; mais j'espère en venir à bout, avec l'aide de Dieu, de ma mémoire, de ma plume et de l'indulgence des lecteurs.

THÉATRE DES ITALIENS.

THÉATRE DES ITALIENS.

On lit dans l'Estoile, qu'en 1577 des Italiens, appelés Gli-Gelosi, que le roi Henri III avait fait venir de Venise, commencèrent à jouer leur comédie dans la salle des Etats de Blois. Le roi leur permit de prendre un *demi-teston* de ceux qui viendraient les voir jouer. Le dimanche, 19 mai 1577, ces mêmes comédiens furent installés à l'hôtel du Petit-Bourbon, rue des Poulies, à Paris. Ils prenaient quatre sous par personne, et il

y avait un tel concours de peuple, que quatre prédicateurs de Paris n'en avaient pas la moitié autant quand ils prêchaient. Cette troupe ne demeura pas longtemps, vu les troubles qui agitaient le royaume, et principalement la capitale. En 1584 et 1588, il en parut une seconde et une troisième ; mais on n'a pas recueilli les noms des acteurs et des actrices qui les composaient, ni les titres, ni les sujets des pièces qu'ils représentaient. Henri IV, dans une expédition qu'il fit à Pavie, amena une troupe de comédiens italiens qui s'en retournèrent deux ans après. Ils furent installés rue de la Poterie, au coin de celle de la Verrerie. Ils étaient à la solde du roi. Dans une satire, il est dit qu'il y a assez d'autres bouffons à la cour, sans que besoin soit que le roi Henri en fasse venir de l'étranger :

Sire, défaites-vous de ces comédiens,
Vous aurez, *malgré eux*, assez de comédies,
J'en sais qui feront mieux que ces Italiens
Sans que vous coûte un sol leurs fâcheuses
[folies.

La première actrice de cette troupe jouissait d'une grande réputation comme comédienne et comme femme du monde ; elle s'appelait Isabelle Andréini.

Voici des vers qu'un poète de l'époque, qui avait nom *Isaac du Royer,* adressa à la célèbre Italienne :

>Je ne crois point qu'Isabelle
>Soit une femme mortelle :
>C'est plutôt quelqu'un des dieux
>Qui s'est *déguisé en femme,*
>Afin de nous ravir l'âme
>Par l'oreille et par les yeux.

—

>Se peut-il qu'on trouve au monde
>Quelque autre humaine faconde
>Que la sienne ose égaler !
>Se peut-il dans le ciel même
>Trouver de plus douce crème
>Que celle de son parler.

De nos jours, il y a des poètes à Brive-la-Gaillarde qui font des vers aussi galants que ceux-là.

Nous rions du charlatanisme des affi-

ches : voulez-vous savoir comment on annonçait une pièce en 1588 ?

AUJOURD'HUI

première représentation de

LA ROSAURE

IMPÉRATRICE DE CONSTANTINOPLE

Au théâtre du Petit-Bourbon

PAR LA

GRANDE TROUPE ITALIENNE

Avec les plus agréables et magnifiques vers, musique, décorations, changements de théâtre, et grandes machines; entremêlée, entre chaque acte, de ballets d'admirable invention.

Certes, cette annonce ne déparerait pas celles qui sont collées, chaque matin, sur les murs de Paris.

Les personnages des pièces italiennes s'appelaient toujours : Polichinelle, Arlequin, Pantalon, Scaramouche, Trivelin, Scapin, Pierrot, Pascariel, Mezzetin, Colombine, Isabelle, Spinette, etc.

Louis XIII fit venir aussi des comédiens d'Italie pour amuser Louis XIV enfant. En 1645, il y avait encore de ces bouffons à Paris : c'est le cardinal de Mazarin qui les avait appelés. Ces bouffons jouaient au Petit-Bourbon.

Un comédien qui avait nom Tiberio Fiureli y remplissait le rôle de Scaramouche. La reine aimait beaucoup ce comédien. Un jour que Scaramouche était dans la chambre de la reine, le dauphin, qui n'avait que deux ans, était de très mauvaise humeur, rien ne pouvait calmer ses pleurs et ses cris. Scaramouche prit la liberté de dire à la reine que si Sa Majesté voulait permettre qu'il prît le petit prince entre ses bras, il se flattait de l'apaiser. La reine le permit, et Scaramouche fit alors au prince des grimaces et des figures si plaisantes, que cet inimitable pantomime fit non-seulement cesser ses cris, mais lui excita l'envie de rire. Enfin, après une scène des plus comiques et qui divertit extrêmement la reine, le dauphin satisfit un besoin, qu'il avait dans

le moment, sur les mains et l'habit de Scaramouche, ce qui redoubla les éclats de rire de la reine et des seigneurs qui étaient dans l'appartement.

A cette époque, un comédien servait d'amusement au roi sur le théâtre, ainsi qu'à la cour; aujourd'hui, ce n'est plus cela. Du reste, il semble que Louis XIV roi ait voulu réparer la faute de Louis XIV enfant, car, s'il poussa l'irrévérence jusqu'à salir les vêtements du comédien Tiberio Fiureli, plus tard il conversait gravement avec l'acteur Baron et admettait Molière à sa table.

En 1682, des comédiens italiens jouèrent à l'hôtel de Bourgogne, rue Mauconseil, sur l'emplacement où est aujourd'hui la halle aux cuirs. Ces acteurs avaient le titre de comédiens italiens du roi, dans *leur hôtel de Bourgogne,* mais ils ne représentaient que de mauvais canevas, des scènes détachées ou arrangées. Les premiers bouffons improvisaient beaucoup; on convenait d'un thème, on entrait en scène, l'un donnait la réplique, l'autre

répondait, de là des choses d'une nullité, d'une sottise, dont le théâtre du temps n'offre que trop d'exemples.

Pour donner une idée des pièces de l'époque, il suffira de mettre sous les yeux du lecteur l'analyse d'*Arlequin, lingère du palais*.

Arlequin, habillé moitié en homme, moitié en femme, paraît dans le fond d'une boutique de lingère, contiguë à celle d'un limonadier. Quand il se montre du côté de l'habit de femme, il crie : « Des chemises, des torchons, des caleçons. » *Puis se tournant du côté de l'habit d'homme, il paraît dans la boutique du limonadier, où il crie :* « Des biscuits, de la limonade, des macarons, du chocolat. »

Ainsi, il vend d'un côté de la toile, des bonnets, et de l'autre côté, du café, des liqueurs. Pascariel, dont il s'est moqué sous les deux costumes, finit par deviner la ruse, mais non sans avoir été longtemps mystifié.

Dans la scène suivante, Arlequin est habillé en nourrice, suivi d'un homme

qui conduit un âne, sur lequel est un berceau; c'est encore Pascariel dont Arlequin se moque en lui amenant un enfant de nourrice : le vieillard jure, s'emporte, et dit qu'il y a trente ans qu'il ne fait plus d'enfant. Arlequin veut à toute force lui laisser le marmot; Pascariel donne un coup de pied dans le ventre d'Arlequin, qui crie : « Au secours! au secours! je suis grosse de quatorze mois, » et il se sauve en se moquant de Pascariel.

D'après cette analyse, on peut juger du théâtre italien d'alors; tous les canevas sont taillés sur le même patron.

Dans un canevas intitulé : *Arlequin, chevalier du soleil*, Pascariel engage Arlequin à se faire médecin.

Pascariel. — Ecoute, Arlequin! je vais te montrer comment on se fait médecin : on achète une mule, on se promène dessus par tout Paris; un homme vous rencontre et vous dit : Monsieur le médecin, venez vite voir un de mes parents qui est très malade. (*Ici Arlequin se met à trotter devant Pascariel.*)

PASCARIEL. — Que fais-tu donc là ?

ARLEQUIN. — Je fais la mule, je trotte...

PASCARIEL. — On arrive au logis du malade; le médecin descend de sa mule, on le fait entrer dans la chambre à coucher.

ARLEQUIN. — Et la mule, entre-t-elle aussi ?

PASCARIEL. — Hé non, animal! la mule reste à la porte. Voilà le médecin dans la chambre du malade. (*Ici Pascariel fait semblant de marcher sur la pointe du pied.*)

ARLEQUIN. — D'où vient que vous marchez si doucement ?

PASCARIEL. — C'est à cause du malade. Nous voilà dans la chambre, et tout auprès de son lit.

ARLEQUIN. — Auprès de son lit ? prenez donc garde de renverser le pot de chambre.

PASCARIEL. — Alors, le médecin dit au malade : Montrez-moi votre langue ; le malade la lui montre en lui disant : Ah ! docteur ! je suis bien malade !..... (*Ici Pascariel tire la langue devant Arlequin.*)

ARLEQUIN. — Ah! la vilaine langue!

PASCARIEL. — Voilà une langue bien sèche, bien échauffée...

ARLEQUIN. — Il faut la faire mettre à la glace..

PASCARIEL. — Voyons le pouls? (*Il fait comme s'il tâtait le pouls.*) Voilà un pouls qui va diablement vite.

ARLEQUIN. — Ça me surprend, car d'ordinaire les poux vont bien doucement.

PASCARIEL. — Tâtons le ventre. (*Il fait semblant de tâter le ventre du malade.*) Voilà un ventre diablement dur!...

ARLEQUIN. — Il a peut-être avalé du fer!...

Toutes les pièces recueillies par Ghérardi sont dans le même goût. Telle est la seconde période de la comédie italienne. Ou chantait déjà dans ces pièces des airs italiens et français.

Les Italiens eurent toujours de la peine à demeurer longtemps en France. Le mardi 4 mai 1697, M. d'Argenson, lieutenant-général de police, muni d'une lettre de cachet du roi, se transporte à l'hôtel

de Bourgogne, accompagné de commissaires, d'exempts et de toute la robe-courte, appose les scellés sur les portes du théâtre, rue Mauconseil et rue Française, sur celle des acteurs et des actrices, avec défense à ces derniers de se présenter pour continuer leur spectacle, le roi ne jugeant pas à propos de les garder à son service. On n'a jamais connu le motif d'une suspension si brusque.

De 1697 à 1716, aucune troupe italienne ne vint à Paris; mais le 18 mai de cette dernière année, le duc d'Orléans, régent du royaume, rappela en France les acteurs italiens. Ils débutèrent à l'hôtel de Bourgogne. Dans les premiers temps, ces comédiens ne parlaient qu'en italien; peu à peu ils parlèrent moitié italien, moitié français. Enfin, la langue française prévalut. Ce fut vers cette époque que l'on joua des ouvrages plus réguliers.

Colalto, Riccoboni, Morand, Fagan, Legrand, Lafont, Boissy, Goldoni, Saint-Foix, Florian y donnèrent des comédies assez agréables. Marivaux y fit repré-

senter les *Jeux de l'amour et du hasard* *.

Le vaudeville, à cette époque, était tout-à-fait misérable. Après avoir donné un échantillon du dialogue, je vais citer les couplets que l'on chantait dans les parodies italiennes. Dans *le Jaloux*, joué en 1723, Trivelin dit à son maître :

>Pour rompre ce mariage,
>Monsieur, sauvons-nous,
>Allons chercher un asile,
>Je trouve cela facile.

Ce à quoi Colombine répondait :

>Et moi itou, et moi itou.

En voici un autre :

>Un mari doit-il s'engager
>Et d'une femme se charger
>Du vivant de la première ?
>Lerela, lere lan lère,
>Lerela, lere lan là.

* Le rôle de Pasquin était joué par un Arlequin.

Dans *Arlequin Roland*, Angélique chante à Médor :

> Votre constance est triomphante,
> Mon cœur se rend ;
> Épargnez ma vertu mourante,
> Mon cher Roland.

Et Roland répond galamment :

> Ne craignez rien, petit bouchon,
> Je suis sage comme un Caton ;
> Ne crains rien, mon petit bouchon.

Dites-moi si cela ressemble à des couplets ? En vérité, malgré mon amour pour la chanson, je suis forcé de convenir que *l'Enfant malin* était peu spirituel en 1730. Et quand on pense qu'alors le Théâtre-Français brillait dans toute sa gloire !... que Corneille avait fait le *Cid*, *Héraclius*, *Cinna !*... que Molière nous avait légué *Tartufe*, *les Femmes savantes*, *le Misantrope*, et tant de chefs-d'œuvre immortels !... on se demande comment des comédiens, qui prenaient pompeusement le

titre de comédiens du Roi, en leur *hôtel de Bourgogne*, osaient débiter en public tant de niaiseries et de si grossières équivoques.

Lorsqu'on fouille dans ce vaste répertoire, on s'étonne que le public trouvât plaisant d'entendre de pareilles platitudes.

La comédie italienne a compté trois générations d'Arlequins : *Vicentini* (Thomassin), *Biancoletti* (Dominique) et Carlin (*Bertinazzi*). Chacun de ces acteurs avait un talent spécial. Dominique jouait les Arlequins malins, spirituels, vifs... Carlin, au contraire, excellait dans le naïf et le naturel, ce qu'on appelait alors l'Arlequin balourd, mais ce qui ne l'empêchait pas de mettre beaucoup de grâce et d'esprit dans son jeu.

Le rôle de Pierrot a pris naissance à Paris dans la troupe des comédiens italiens, prédécesseurs de ceux d'aujourd'hui. Voici comment : de tout temps l'Arlequin avait été un ignorant ; Dominique qui était un homme d'esprit et de savoir, et qui comprenait le génie de notre

nation, qui veut de l'esprit partout, s'avisa d'en mettre dans son rôle, et donna au caractère d'Arlequin une forme différente de l'ancienne. Cependant, pour conserver toujours à la comédie italienne le caractère d'un valet ignorant et balourd, il inventa le rôle de Pierrot, qui remplaça ainsi le rôle d'Arlequin. Plus tard, on donna aussi le nom de Gilles à ce personnage.

Revenons à Carlin, qui ne le cédait en rien à Dominique pour l'esprit et la repartie. Un jour qu'il n'y avait que deux personnes dans la salle, on n'en fut pas moins obligé de jouer pour elles. Quand le spectacle fut fini, Carlin s'avança sur le bord du théâtre et invita un des spectateurs à s'approcher.

« Monsieur, lui dit-il, si vous rencon-
« trez quelqu'un en sortant d'ici, faites-
« moi le plaisir de lui annoncer que nous
« donnerons demain la même pièce qu'au-
« jourd'hui. »

Une autre anecdote qui rappelle celleci, et qui est moins connue, m'a été souvent racontée.

Un beau jour d'été, où la chaleur était étouffante, Carlin devait jouer dans deux pièces. Au moment de lever le rideau, l'acteur Camérani, le semainier perpétuel, vint dire à Carlin : Mon ami, est-ce que nous allons jouer, il n'y a qu'une personne dans la salle ? Carlin se mit à rire et dit : Pourquoi pas ?... En ce temps-là on montrait un grand respect pour le public. La toile se lève donc : Carlin paraît, tire son sabre de bois, fait le tour du théâtre ; enfin, après mille singeries qui faisaient rire aux éclats un gros monsieur qui était dans un coin de l'orchestre, il avança sur la rampe et l'interpella ainsi :

« Monsieur *Tout-seul*, nous sommes
« désolés, mes camarades et moi, d'être
« obligés de jouer par le temps qu'il fait
« devant une seule personne; cependant,
« si vous l'exigez, nous jouerons. »

Le gros provincial le regarda béant, Carlin faisait toujours ses lazzis, et l'appelait toujours M. *Tout-seul*. Le spectateur entra en conversation avec l'acteur, et lui dit qu'il n'était venu que pour le voir

jouer. Carlin se résigna et commença son rôle.

Voilà que tout-à-coup, en dehors, le ciel se couvre, les éclairs brillent, le tonnerre gronde et la pluie menace de tomber par torrent. En moins d'une heure, la salle se remplit si bien, qu'à la fin de la seconde pièce, il y avait 900 livres de recette*. Quand le spectacle fut près de finir, Carlin s'avança de nouveau sur la rampe, comme ayant l'air de chercher quelqu'un, et se mit à dire tout haut :

— *Monsieur Tout-seul*, êtes-vous encore là ?

Le provincial se lève, et répond :

— Oui, Monsieur Carlin, et vous m'avez fait bien rire !...

— *Monsieur Tout-seul*, je viens vous remercier de nous avoir obligés à jouer, car si vous eussiez repris votre argent, on aurait fermé la salle, et nous n'eussions

* C'était énorme alors, et surtout en été, une recette de 900 livres.

point fait 900 livres de recette. Merci donc, *Monsieur Tout-seul*...

— Enchanté, Monsieur Carlin, répondit le provincial en enjambant par-dessus la banquette pour s'en aller. Et tous les spectateurs de rire à se tenir les côtes. Cette plaisanterie amusa longtemps les comédiens. Lorsqu'ils hésitaient à afficher par crainte de la chaleur ou pour quelque autre motif, Carlin disait à Camérani :

— Affichons toujours, qui sait ? peut-être que *Monsieur Tout-seul* viendra ce soir.

Ces trois comédiens, qui étaient si gais au théâtre, étaient fort tristes à la ville. Thomassin en offre un exemple : dévoré par une mélancolie qui menaça de le conduire au tombeau, cet acteur alla consulter le médecin Dumoulin qui, ne le connaissant pas, lui conseilla pour toute recette d'aller voir l'Arlequin de la Comédie italienne. « Dans ce cas, répondit « Thomassin, il faut que je meure de ma « maladie ; car je suis moi-même cet Ar- « lequin auquel vous me renvoyez. »

Cette anecdote a fourni à M. Joseph Pain le sujet d'un vaudeville joué à la rue de Chartres, en 1802, sous le titre : *Allez voir Dominique*.

De tous temps, les comédiens ont été enclins à se moquer du pouvoir, ils aiment à se venger des entraves qu'on leur impose. En 1774, la police ayant obligé l'Arlequin de la comédie italienne d'aller faire des excuses au sieur *Marin*, relativement aux mauvais lazzis qu'il avait lâchés sur son compte dans la pièce des *Trois Jumeaux vénitiens* :

« Monsieur, dit Arlequin au censeur royal, je viens vous témoigner combien je suis fâché des interprétations malignes que le public peut avoir données à mes plaisanteries innocentes. J'abjure tout sens étranger, et vous proteste que je n'ai voulu donner que le sens naturel de la phrase, en disant : *Le Marin n'est pas mal bête;* oui, monsieur, vous n'êtes pas *mal bête*, je le soutiendrai envers et contre tous. »

Le censeur congédia l'Arlequin, en lui

disant qu'il était satisfait de l'explication, mais se promettant qu'à l'avenir il prendrait garde aux allusions, avant d'exiger qu'on lui fît des excuses *.

Parmi les comédiens italiens, je n'oublierai pas le célèbre Camérani; je dis célèbre, non pas à cause de ses talents, car c'était un acteur fort médiocre, mais à cause de l'originalité de sa personne. Camérani, qui jouait le rôle de Scapin, a rempli plus de quarante ans les fonctions de semainier perpétuel. Il eût été l'homme le plus gourmand de France, si d'Aigrefeuille n'avait point existé. Cet original est mort d'une indigestion de pâté de foie, qu'au beau milieu d'une nuit il avait entamé tout seul. On cite de lui des mots d'une grande naïveté; il en est un surtout qui restera tant que l'on s'occupera de théâtre. Les auteurs s'étaient ligués pour

* Les trois paragraphes ci-dessus n'ont pas été reproduits dans la deuxième édition.

<div style="text-align: right">G. D'H.</div>

obtenir une augmentation de droits, Camérani se prononça contre eux au comité et dit : « Messieurs, prenez-y garde ! il « y a longtemps que je vous l'ai dit ; tant « qu'il y aura des auteurs, la comédie ne « pourra pas aller. »

Le vaudeville fut longtemps stationnaire ; mais vers 1760, Favart, qui avait déjà donné quelques ouvrages agréables, obtint de grands succès. Cet auteur fécond et gracieux a, pour ainsi dire à lui seul, créé un genre de vaudeville, que nous appellerons *pastoral* ou *villageois*. Après avoir fait jouer la *Fille mal gardée*, les *Ensorcelés*, il donna *Annette et Lubin*, qui produisit beaucoup d'effet.

Le public qui n'avait entendu chanter jusqu'alors que de méchants couplets, parut goûter ceux de Favart, qui, s'ils ne sont pas toujours piquants, ont du moins le mérite d'être bien tournés et de n'offrir que des images agréables. Si l'on compare les couplets que j'ai cités plus haut, avec ceux que voici, on verra que le vaudeville était en progrès.

Annette, à l'âge de quinze ans,
Est une image du printemps;
C'est l'aurore d'un beau matin,
 Qui ne veut naître
 Et ne paraître
 Que pour Lubin.

Son teint, bruni par le soleil,
Est plus piquant et plus vermeil.
Blancheur de lys est sur son sein.
 Mouchoir le couvre,
 Et ne s'entr'ouvre
 Que pour Lubin.

Certes, voilà des couplets qui ne manquent pas d'afféterie, mais enfin ce sont des couplets écrits avec une certaine élégance. Ensuite, figurez-vous ces petites pièces pleines de grâce et de naturel, représentées par des acteurs tels que Laruette, Clairval, Caillot, et surtout par madame Favart. Cette actrice est connue par ses talents, son esprit et sa liaison avec l'abbé de Voisenon, qui, si l'on en croit la malignité publique, fut l'auteur d'une partie des pièces qu'elle publiait

sous son nom, ou sous celui de son mari*.

Favart a eu l'avantage de faire jouer ses pièces devant M. le maréchal de Saxe, quand il donnait des bals et des spectacles à ses avant-postes. C'était le temps où l'on faisait la guerre en talons rouges, le temps où l'on se découvrait devant les Anglais, en les invitant à faire feu les premiers.

En 1780, deux auteurs, Piis et Barré, jetèrent un vif éclat.

A cette époque, la Comédie italienne jouait beaucoup de grands opéras. Piis s'ingénia d'une innovation. On avait eu jusque-là l'habitude de mêler de la prose aux couplets, ou des couplets à de la prose. Piis fit des vaudevilles tout en chansons. Cet essai fut bien reçu, et la Comédie italienne joua successivement les *Amours d'été*, les *Vendangeurs*, la *Veillée villageoise*.

* Il y a longtemps que l'opinion publique a fait justice de cet absurde mensonge.

La *Veillée villageoise* fut jouée à Marly devant la reine Marie-Antoinette, que sa grossesse empêchait de venir à Paris. Sa Majesté en fut si contente, qu'elle fit donner aux auteurs, Piis et Barré, une gratification de 1200 livres chacun. Quelques jours après, les *Vendangeurs* obtinrent le même honneur; dans ce vaudeville, le *père Lajoie* chantait les couplets suivants :

>Pour animer nos chansons,
> La gaîté se passe
>De violons et de bassons
> Et de contre-basse.

>Mais l'ennui parmi les grands
> Sèche tant leurs âmes,
>Qu'il faut beaucoup d'instrumens
> A ces grandes dames.

Ces couplets critiques et grivois ont fort déplu à la cour, et il s'est élevé un murmure qui a fait remarquer la maladresse des auteurs de ne les avoir pas supprimés en pareille circonstance. M. le comte de

Maurepas, qui était podagre, était spectateur, et comme il était très sourd, il se faisait répéter les paroles par madame de Flamarens : il a observé que c'était gai... mais *polisson*. On croit que si les auteurs n'avaient pas eu leur gratification, ils auraient couru grand risque de s'en passer. L'anecdote était d'autant plus singulière, que ces pièces avaient déjà été représentées à Versailles le 10 novembre 1780, devant Leurs Majestés, qui s'en étaient fort amusées. Les courtisans gâtent tout.

Dans cette même pièce des *Vendangeurs*, le bailli se justifiait, par les couplets suivants, de défendre le vin, la danse et la balançoire :

<blockquote>
Soyez certains que notre arrêt

 A l'équité pour base,

Et que le public intérêt

 Seul ici nous embrase.

Bacchus, endormant la raison,

 Par sa liqueur traîtresse,

A bien souvent sur le gazon

 Renversé la sagesse.
</blockquote>

Il n'est point de jeux innocens,
 Fût-ce même au village !
Dès qu'on badine avec les sens,
 La vertu déménage.
Quand la danseuse a des appas,
 En vain elle est cruelle ;
On ne veut point perdre les pas
 Qu'on a faits auprès d'elle.

La balançoire à la santé
 Ne saurait être utile ;
Car, plus le corps est agité,
 Moins l'esprit est tranquille.
L'honneur est alors en suspens,
 Et si la corde casse,
Ce n'est jamais qu'à vos dépens
 Que l'amour vous ramasse.

Comme on voit, le vaudeville prend une sorte de couleur. Ces ouvrages, joués par Michu, Rosière, Trial, Dozainville, Thomassin (fils de l'ancien Arlequin), par mesdames Mainville, Trial, Colombe, Gontier, Dugazon, faisaient fureur, comme on dit dans les coulisses.

Madame Gontier excellait dans les rôles

de fermières, de paysannes; elle était parfaite dans la nourrice de *Fanfan et Colas*. Elle faisait rire et pleurer tout à la fois. Madame Gontier aimait beaucoup la plaisanterie, et pourtant elle était sévère sur les pratiques religieuses. Quand elle devait jouer un rôle nouveau, ses camarades l'ont souvent vue derrière une coulisse, se signer très sérieusement, et dire tout bas avec émotion : « Mon Dieu! faites-« moi la grâce de bien savoir mon rôle...»

Racine, fils du grand Racine, disait avoir connu un acteur et une actrice de la Comédie italienne, qui vivaient comme deux saints et qui ne montaient jamais sur le théâtre sans avoir mis un cilice *. C'est peut-être parce que les comédiens italiens n'étaient pas excommuniés.

Dominique ne pouvait pas souffrir un bon mot contre l'Eglise; Carlin était fort dévot; Trial et sa femme assistaient tous les dimanches à la grand'messe de leur

* Il aurait dû les nommer.

paroisse; Dominique faisait ses Pâques; mademoiselle Colombe offrait elle-même le pain béni. Enfin, on connaît l'anecdote d'un pauvre diable chargé de remplir les rôles dits *accessoires* : un jour que l'on représentait les *Deux Chasseurs*, il faisait un orage affreux; les éclairs brillaient, le ciel était en feu. *L'ours* entre en scène : au moment où il passait devant le souffleur, un coup de tonnerre retentit; l'acteur est tellement effrayé, qu'oubliant qu'il est dans la peau d'un *ours*, il se dresse sur ses deux pieds, fait le signe de la croix et continue son rôle au milieu d'un rire universel.

Revenons au vaudeville.

Le nouveau genre dont je viens de parler attirait la foule; aussi, les faiseurs d'opéras et les musiciens redoutaient son envahissement. Sedaine surtout, qui donnait des mélodrames, *Richard-Cœur-de-Lion*, *Raoul Barbe-Bleue*, Sedaine ne pouvait cacher le dépit qu'il éprouvait de voir de petits vaudevilles faire salle comble tous les soirs.

Vous allez peut-être penser que ces vaudevilles qui attiraient la foule faisaient la fortune de ceux qui les composaient ?... Point !... Ces pièces, qui avaient valu plus de cent mille écus au théâtre Mauconseil, n'ont point rapporté douze cents francs à chacun de leurs auteurs.

Vous voyez que ce n'était pas le bon temps du vaudeville. Il n'a pas toujours été sur un lit de roses, le pauvre enfant !...

Cette guerre déclarée à la chanson continua, et petit à petit, le flon-flon disparut de l'affiche de la Comédie italienne. Ici finit l'histoire du vaudeville à ce théâtre.

On a bien quelquefois représenté de ces sortes d'ouvrages dans les salles Feydeau et Louvois; mais c'était de loin en loin, pour célébrer une victoire, ou pour chanter une circonstance.

Au 18 brumaire, on joue les *Mariniers de Saint-Cloud* *, à propos de la chute

* De M. Sevrin.

du Directoire. Quelque temps après, *Vadé chez lui* et le *Tableau des Sabines*, vaudeville composé en l'honneur du peintre David, et dans lequel Dozainville, dont parle Henri Monnier, était si comique et si amusant. Voyant que le théâtre, qui avait été son berceau, lui avait été fermé à tout jamais, le vaudeville est allé frapper à toutes les portes, et toutes lui ont été ouvertes. C'est peut-être un malheur pour lui, comme on le verra plus tard.

THÉATRES

DES

FOIRES SAINT-GERMAIN
ET SAINT-LAURENT.

THÉATRES

DES FOIRES SAINT-GERMAIN

ET SAINT-LAURENT.

Voici deux théâtres dont l'histoire est, sans contredit, fort amusante. J'avais d'abord eu l'intention de les traiter chacun séparément; mais j'ai réfléchi que, contemporains, ayant joué le même genre de pièces et compté mêmes auteurs et mêmes acteurs, ces deux spectacles n'en formaient qu'un, et que leurs annales devaient marcher sinon conjointement, au moins parallèlement. Je ne remonte-

rai point, du reste, à leur origine, qui date du règne de Louis XI. Bien avant qu'il y eût des spectacles dans les deux localités d'où ces deux-là ont tiré leur nom, on y montrait des marionnettes, et le fameux Brioché y établit les siennes qui sont, à ce que l'on prétend, les premières que l'on ait vues à Paris. Il trouva bientôt des imitateurs, et Polichinelle se fit naturaliser Français.

Polichinelle a joué un grand rôle aux foires Saint-Germain et Saint-Laurent, cela devait être; il est si peuple, *il signor Polichinelle*, avec son nez tortu, son menton de galoche, ses petits yeux brillants, ses joues rubicondes, sa perruque de laine et son rire moqueur! Si vous ajoutez à cela que Polichinelle est égrillard, qu'il jure, s'enivre, bat le commissaire et la patrouille, vous ne serez point surpris qu'ayant mis le pied chez nous il y ait si bien pris le droit de cité. On a voulu comparer Mayeux à Polichinelle! je proteste de toute mon indignation contre une pareille calomnie. Et d'abord Mayeux

n'a qu'une bosse, et Polichinelle en a deux ; Polichinelle mystifie, et Mayeux est mystifié ; Polichinelle est brave, et Mayeux est poltron ; les petits enfants rient au nez de Mayeux et se découvrent devant Polichinelle, gloire donc à Polichinelle !

Après Polichinelle vinrent les animaux sauvages, les lions, les léopards, les tigres, les ours, etc. Les nains ont succédé aux géants (cela se voit encore), puis enfin sont venus les chats, les chiens, les rats et les singes.

Il est encore d'autres bêtes que j'aurais peut-être dû nommer les premières, comme les plus spirituelles.

On a vu à la foire Saint-Germain des rats danser en cadence sur la corde au son des instruments, se tenant debout sur leurs pattes de derrière, et portant de petits contrepoids, comme de véritables danseurs de corde.

Il y avait une troupe de huit rats qui dansaient un ballet figuré sur une grande table, au son des violons et avec autant

de justesse que des danseurs de profession.

Mais ce qui émerveilla surtout les Parisiens, nos bons aïeux, ce fut un rat blanc de Laponie qui dansa une sarabande avec autant d'aplomb et de grâce qu'aurait pu le faire un Espagnol ou Louis XIV lui-même. A la foire Saint-Laurent, il y avait un singe qu'on appelait le *Divertissant;* il jouait du bilboquet et apprenait à jouer du violon. Certes, voilà des prodiges !...

Mais je ne me fais pas illusion; ami du progrès, que j'aime à constater partout où je le rencontre, en rendant justice aux animaux des temps passés, je pense que nos Munito, nos serins savants, nos puces travailleuses, nos lapins qui jouent aux cartes, et surtout notre jeune orang*, étonneraient leurs devanciers.

Tout ce qu'on peut dire de mieux en

* Il vient de mourir (1837); les journaux ont assez parlé de lui pour que je sois dispensé de faire son éloge.

faveur des anciennes bêtes, c'est qu'elles ne manquaient pas d'esprit pour leur époque.

Ce fut à peu près vers l'année 1595 que l'on commença à voir des acteurs à la foire Saint-Germain. Les frères de la Passion voulurent les en chasser, mais une sentence du lieutenant civil, du 5 avril 1595, maintint le nouveau théâtre de la foire, à la charge par lui de payer aux frères de la Passion *deux écus par an*.

La foire Saint-Laurent était située entre les rues du Faubourg-Saint-Denis et du Faubourg-Saint-Martin, dans un emplacement nommé encore aujourd'hui Enclos de la foire Saint-Laurent. Ces deux rues ont longtemps porté le nom de *Faubourg de la Gloire*. On ignore l'origine de cette ancienne dénomination. En 1609, ces deux foires offraient déjà deux salles de spectacle. On obligeait les acteurs à finir leurs jeux, en hiver à quatre heures et demie du soir, à ne pas recevoir plus de cinq sous au parterre, et douze sous aux premières; et de plus, à

n'y rien jouer et n'y rien chanter sans l'autorisation et le visa du procureur du roi. On voit que la censure date de loin. En 1697, il y eut plusieurs loges dans chacune desquelles était une troupe de danseurs de corde et de sauteurs. Le nombre des directeurs qui ont exploité ces établissements est considérable. Les principaux sont les frères Alard, Maurice, Bertrand, Saint-Edme, Nivelon, le chevalier de Pellegrin, Ponteau, Restier, Francisque, Jean Monnet, l'Ecluse, Nicolet, Audinot, Favart.

Dans l'origine, les pièces dans lesquelles on chantait des couplets étaient jouées par des marionnettes. Les loges de la foire ne ressemblaient en rien aux théâtres actuels. Une loge était un lieu fermé par des planches où l'on dressait un échafaudage pour les spectateurs. Une simple corde était tendue pour les danseurs; on n'y voyait ni peintures ni décorations. Elles ressemblaient aux baraques que les bateleurs construisent maintenant pour courir les fêtes de villages.

Elles se montaient et se démontaient à volonté : c'est une facilité que doit singulièrement regretter le théâtre actuel de la rue de Chartres, que l'on menace de démolir*.

Avant d'avoir des auteurs connus, ces deux théâtres commencèrent par reprendre quelques-unes des pièces qui avaient été jouées par les Italiens, bien avant leur suppression, ordonnée en 1597. Quelques sauteurs de corde composaient aussi des canevas qu'on ne pouvait représenter qu'en y mêlant des tours de force et d'agilité. Un poète nommé *Loret*, qui composait des gazettes en vers au commencement du règne de Louis XIV, parle ainsi de la foire Saint-Laurent :

> Je fus en carrosse à la foire
> De Saint-Laurent, et dit l'histoire,
> Environ cinq jours il y a
> Où l'on voit *mirabilia*.
> Savoir, avec leurs indiennes,
> Quantité d'aimables chrétiennes ;

* Paragraphe supprimé dans la deuxième édition. G. D'H.

Voire même de qualité.
Et comme à présent c'est l'été,
Les plus mignonnes, les plus belles,
N'y vont que le soir aux chandelles.

La foire était alors :

Quatre assez spacieuses halles,
Où les marchandes, les marchands,
Tant de la ville que des champs,
Contre le soleil et l'orage
Ont du couvert et de l'ombrage...

On y vendait :

Citrons, limonades, douceurs,
Arlequins, sauteurs et danseurs,
Outre un géant dont la structure
Est prodige de la nature ;
Outre les animaux sauvages,
Outre cent et cent batelages,
Les fagotins et les guenons,
Les mignonnes et les mignons,
On voit un certain habile homme,
(Je ne sais comment on le nomme)
Dont le travail industrieux,
Fait voir à tous les curieux,
Non pas la figure d'Hérodes
Mais du grand colosse de Rhodes,
Qu'à faire on a bien du temps mis.
Les hauts murs de Sémiramis,

Où cette reine fait la ronde ;
Bref, les sept merveilles du monde,
Dont très bien les yeux sont surpris,
Ce que l'on voit à juste prix *.

Malgré ce qu'écrit Loret en 1664, je lis dans les *Mémoires pour servir à l'histoire des spectacles de la foire*, qu'il serait difficile de trouver des renseignements bien clairs pour les sauteurs et danseurs de cordes avant l'année 1672 ou 1675. Cette assertion est fondée sur l'avertissement qui se trouve à la tête d'une espèce de pièce, intitulée : *Les forces de l'amour et de la magie*, qui fut représentée au jeu de paume d'Orléans, pendant le cours de la foire Saint-Germain de l'année 1678. Les personnages de cette pièce sont : Zoroastre, magicien, amant de Grésinde ; Grésinde, bergère ; Merlin, valet de Zoroastre ; plus, quatre sauteurs sur des piédestaux, quatre sauteurs en démons,

* Gazette du 22 février 1664.

quatre sauteurs en bergers, quatre sauteurs en polichinelles...

Merlin paraît seul dans la forêt, et dit aux spectateurs : « Amour, amour ! chien
« d'amour ! coquin d'amour !..... maraut
« d'amour ! pendard d'amour ! quoi, ja-
« mais de repos ?... Dieu ! faut-il être né
« sous une planette si malheureuse, pour
« être né valet, et valet d'un maître plus
« diable que le diable !..... qui passe son
« temps à lire des grimoires, qui n'a de
« divertissements que des sorciers ; pour
« son manger, les ragoûts sont friands :
« force vipères, crapauds et crocodiles...
« il me semble que je ne suis entouré que
« de ces messieurs (*un crapaud paraît*).
« Dieu ! voilà un crapaud qui me prie à
« dîner ! Ah ! monsieur le crapaud, je
« vous remercie de tout mon cœur, je
« n'ai nul appétit (*un démon paraît en
« tourbillon*). En voilà un qui m'invite à
« la promenade. Monsieur Astaroth, je
« vous rends mille grâces, mon médecin
« m'a défendu l'exercice. »

Bientôt Grésinde paraît, ensuite Zo-

roastre. Merlin est continuellement tourmenté par des sortilèges, et finit par dire qu'il veut obtenir tout par *amour et rien par force*. Là-dessus il danse une sarabande à neuf postures. On voit que ces pièces n'étaient faites que pour y mêler des tours de force et des danses de corde... Cette parade était d'un des sauteurs de la troupe, qui en composait souvent.

C'est donc à partir de 1708, que ces spectacles forains donnèrent des pièces faites exprès par des auteurs en réputation. Les ouvrages étaient appelés opérascomiques mêlés de vaudevilles.

La Comédie française et la Comédie italienne, qui avaient bien des fois tourmenté les acteurs forains, leur suscitèrent alors de nouvelles chicanes. Vers 1710, jalouses des succès qu'ils obtenaient, elles leur firent défendre de jouer « au« cune comédie par dialogue, ni même « par monologue. »

Les auteurs qui ont le plus travaillé pour l'Opéra-Comique, sont : Fuzelier, Dorneval, Laffichard, Carolet, Panard,

Gallet, Legrand, Autreau, Laujon, Favart, Vadé, etc. Mais ce qu'il faut proclamer bien haut, c'est que René Le Sage, l'auteur de *Gil-Blas*, René Le Sage, ce si grand observateur, cet écrivain si distingué, ce moraliste si profond, qui nous a laissé l'un de ces livres les plus beaux, les plus spirituels, les plus complets qui soient sortis d'un cerveau humain, René Le Sage a commencé par être vaudevilliste; oui, vaudevilliste! Ne riez pas!..... Lorsqu'il vit les persécutions dont de pauvres comédiens allaient devenir victimes, Le Sage se fit leur protecteur, c'est-à-dire leur auteur. Le Sage était jeune, sans fortune, sans appui. Il fallait bien qu'il vécût d'abord, pour devenir immortel. Ensuite, le beau livre de *Gil-Blas* n'avait pas encore paru! Le Sage fit donc parler Arlequin, tout en rêvant à son archevêque de Grenade.

C'est ainsi que Le Sage donna à l'Opéra-Comique cent et une pièces, dans l'espace de vingt-six ans, c'est-à-dire de 1713 à 1739. On compte de nos jours

beaucoup de vaudevillistes qui ont laissé Le Sage bien loin derrière eux par le nombre de leurs vaudevilles, mais je n'en sache pas qui aient fait un *Gil-Blas*. On a donné à l'auteur de *Turcaret* le nom de fondateur de l'Opéra-Comique, c'est une erreur. Le genre existait avant que Le Sage travaillât pour les théâtres forains. Le cardinal d'Estrées a longtemps protégé les acteurs de la foire Saint-Germain dont ils étaient les locataires.

Ces petits spectacles cherchaient sans cesse quelque ingénieux moyen d'échapper aux exigences du pouvoir, qui les brutalisait. Panard l'a dit dans un vaudeville :

Les lois ne sont qu'une barrière vaine
 Que les hommes franchissent tous,
Car par-dessus les grands passent sans peine
 Les petits par-dessous.

On ne saurait se faire une idée de l'acharnement que mettaient les comédiens du roi à poursuivre les acteurs forains. Il ne se passait pas de mois sans qu'ils envoyassent verbaliser chez eux.

Le 2 août de l'année 1708, deux huissiers du parlement nommés Rozeau et Girault, à la réquisition des comédiens français, se transportèrent au Jeu de Dolet et de Laplace, et dressèrent le procès-verbal suivant (il est assez curieux) :

« Les chandelles ayant été allumées et une toile levée, aurait été fait un *jeu de marionnettes*, lequel fini l'on aurait encore levé une autre toile. Il a paru un théâtre fort long, composé de plusieurs ailes et décorations, et un enfoncement en perspective, alors a paru d'abord un acteur sous l'habit *d'Arlequin*, qui a fait un dialogue ; ensuite il est venu un autre acteur habillé en *Scaramouche*, et un autre habillé en *docteur*, lesquels, l'un après l'autre parlant seuls, se faisaient des dialogues les uns aux autres, et se répondaient tantôt par signes, et tantôt à demi-bas : auquel cas, celui qui parlait haut achevait d'expliquer ce qu'on pouvait n'avoir pas entendu du discours de l'autre, et après plusieurs autres scènes de même nature, danses et chansons, qui compo-

sent ensemble une comédie en trois actes sous le titre de *Scaramouche pédant scrupuleux*, d'*Arlequin écolier ignorant*, et la pièce étant finie par une machine en forme de dragon qui a été tué par un des acteurs et Arlequin. L'acteur qui était habillé en Scaramouche serait venu au-devant du théâtre annoncer pour le lendemain samedi la comédie intitulée le *Triomphe de l'amour* *.

« Le samedi 20 février 1709, le spectacle fini, et tout le monde qui y assistait étant sorti, la loge de Holtz fut entourée de plusieurs escouades du guet à pied et à cheval ; et dans le même temps, quarante archers de la robe-courte, commandés par les exempts, Panetier et Leroux, qui accompagnaient les sieurs Rozeau et Girault, huissiers du parlement, et porteurs de son arrêt, entrèrent dans la loge, ayant à leur suite Pelletier, menuisier de la Comédie française, et plusieurs garçons

* Spectacles de la foire. Tom. 1.

portant haches, scies, marteaux et autres outils propres à leur profession.

« Le sieur Rozeau fit demander Holtz, Dolet et Laplace. Le premier s'étant présenté, lecture lui fut donnée de l'arrêt du parlement qui ordonnait la démolition de son théâtre et de celui de Godard. Alors survint un arrêt du grand conseil qui cassait celui du parlement, et défendait aux comédiens français et aux forains de procéder en nulle autre juridiction que la sienne. Grande dispute entre les deux justices; les sieurs Rozeau et Girault se consultèrent et allèrent prendre l'avis du sieur Burette, procureur, qui demeurait derrière la loge de Holtz. Là ils trouvèrent les sieurs Dancourt et Dufay.

« Girault et Rozeau ayant instruit le commissaire Chevalier et Burette de ce qui venait de se passer dans le jeu de Holtz, conclurent à faire retirer leurs gens, ne voulant pas désobéir à l'arrêt du grand conseil. Les sieurs Dancourt et Dufay signèrent une indemnité aux huissiers du parlement pour qu'ils exécutas-

sent l'arrêt dont ils étaient chargés. Rozeau et Girault, munis de cette pièce, revinrent dans la loge de Holtz, où, malgré tout ce que put leur dire le sieur Hesselin et le procès-verbal qu'il dressa à ce sujet, ils firent abattre une partie du théâtre et des loges, rompre les décorations, les bancs du parquet; ensuite ils se retirèrent avec tous ceux qui les avaient accompagnés.

« Lorsque cette exécution militaire, ce siège opéré dans toutes les règles de la stratégie fut achevé, Holtz, Dolet et Laplace rétablirent tout ce qui avait été brisé. Le lendemain, à dix heures, on jeta de nouvelles affiches dans Paris, et le public qui avait appris le désastre de cette troupe, se porta en foule à la foire Saint-Germain. Cette aventure produisit aux directeurs associés une excellente recette. On pense que les comédiens français ne s'en tinrent pas là, ils renvoyèrent le menuisier du théâtre avec ses ouvriers au jeu de Holtz, avec ordre d'abattre de nouveau tout ce qui était propre aux re-

présentations dramatiques. Alors, les loges du parquet, les amphithéâtres, tout fut défait et rompu ; on déchira les décorations et machines, on brisa les chaises et banquettes, et pour anéantir ces débris, douze archers, qui restèrent en garnison pendant plusieurs jours, eurent soin de s'en chauffer amplement. »

On procédait alors à la fermeture d'un petit spectacle comme s'il se fût agi du gain de la bataille de Marengo ou de la prise d'Alger. Maintenant, un arrêté municipal ou un jugement de police correctionnelle supprime un petit théâtre non autorisé, sans qu'il soit besoin d'une compagnie d'archers pour le réduire, ni de marteaux pour l'abattre.

Ces scènes se sont souvent renouvelées; mais les directeurs ne se rebutaient point et rebâtissaient leurs loges dès l'année suivante. Ils apportaient d'ailleurs la même ténacité en toute circonstance. Quand on défendait aux acteurs de parler, ils jouaient des pièces toutes en chansons.

Les chansons étant proscrites à leur tour, Le Sage, Dorneval et Fuzelier imaginèrent les écriteaux. Chaque acteur avait son rôle écrit en gros caractères sur un carton, qu'il montrait aux spectateurs. Ces inscriptions parurent d'abord en prose ; on les a mises plus tard en chansons. Voici de quelle manière on employait les écriteaux :

Dans *Arlequin roi de Sérendib*, Arlequin paraît seul après avoir fait naufrage sur la côte de Sérendib ; il s'avance dans l'île, il tient une bourse, se montre consolé de sa disgrâce, et l'exprime par un écriteau qui descend du cintre, porté par deux amours, et déroulé par eux devant les spectateurs. Dès que l'écriteau était déroulé, l'orchestre jouait d'abord l'air du couplet, un compère placé dans la salle le chantait, et le public faisait chorus, tandis que l'acteur, qui était sur le théâtre, en mimait l'intention.

On voit combien de peines on avait pour faire comprendre une pièce tout entière. Car s'il y avait dedans cinquante

couplets, il fallait cinquante écriteaux.

Eh bien! le public se portait en foule à ce spectacle, tant il est vrai que l'opposition a toujours intéressé en France. Comme on savait toutes les persécutions que ces comédiens éprouvaient de la part du pouvoir, le public les en dédommageait en courant à leurs représentations. Les auteurs, qui, de leur côté, souffraient beaucoup de ces entraves, ne négligeaient rien pour se venger des grands théâtres. Dès qu'il paraissait un opéra, une tragédie, un drame, les écriteaux en faisaient prompte et bonne justice.

Les plus hautes questions de littérature étaient justiciables des marionnettes. C'est ainsi qu'à propos de la fameuse querelle des anciens et des modernes, on joua à la foire Saint-Laurent *Arlequin défenseur d'Homère*. Dieu sait les épigrammes qui furent lancées contre Dacier, sa femme et La Mothe-Houdart!

En 1722, un arrêt signifia aux directeurs forains, et notamment à un sieur Francisque qui devait ouvrir une loge à

la foire Saint-Germain, qu'il eût à se renfermer dans les danses de corde et de voltige. Francisque venait d'être ruiné par un incendie à Lyon : à force de solliciter et en raison de ses malheurs, il obtint, pour toute grâce, un seul acteur parlant. Il fallait donc qu'il trouvât un auteur assez spirituel pour lui faire une pièce raisonnable en un seul monologue, et un acteur capable de le bien jouer à lui seul.

Le Sage, Fuzelier et Dorneval avaient bien préparé des pièces pour l'ouverture de l'Opéra-Comique aux foires Saint-Laurent et Saint-Germain ; mais connaissant l'interdiction lancée contre ces deux théâtres, ils conçurent l'idée de louer une loge sous le nom de Laplace, où ils firent jouer par les marionnettes des pièces de leur composition ; ils donnèrent, entre autres, *Pierrot Romulus*, parodie du *Romulus* de La Mothe. Le succès de ce vaudeville fut si prodigieux que le duc d'Orléans voulut le voir et le fit représenter à deux heures après minuit. Francisque ne pouvant donc rien obtenir du triumvirat

chantant, se souvint qu'on lui avait parlé d'un nommé Piron; il courut chez ce dernier et se présenta d'un air désespéré : « Je suis Francisque, entrepreneur de « l'Opéra-Comique, lui dit-il; la police « me défend de faire paraître plus d'un « acteur. Le Sage et Fuzelier m'aban- « donnent : si vous ne venez à mon se- « cours, je suis un homme perdu!... Vous « êtes le seul auteur qui puissiez me sau- « ver : vous faites de si jolies chansons!... « Tenez, voilà cent écus; travaillez et « comptez que cent écus ne sont pas les « seuls que vous recevrez. » En achevant ces mots, il dépose la somme sur le bureau de Piron, et s'enfuit à toutes jambes.

Piron, qui en voulait aux comédiens français de ce qu'ils laissaient moisir *la Métromanie* dans les cartons du comité, Piron, qui, comme Le Sage, n'avait d'autre ressource que sa plume, se mit aussitôt à l'œuvre : il composa en huit jours *Arlequin Deucalion*, qui eut un succès non interrompu de cent représentations. Dès ce moment, Francisque s'attacha

Piron, qui ainsi travailla longtemps pour l'Opéra-Comique et fit le couplet suivant, contre Le Sage, Fuzelier et Dorneval, qui travaillaient alors pour les marionnettes :

Le Sage et Dorneval ont quitté du haut style
 La beauté ;
Et pour Polichinelle ont abandonné Gille
 La rareté !
Il ne leur reste plus qu'à montrer par la ville
 La curiosité.

Les auteurs de ces théâtres se jalousaient également entre eux, comme l'ont fait depuis et comme le firent toujours ceux que l'amour-propre et l'intérêt mettent en présence. Les acteurs de bois se moquaient des acteurs vivants ; les acteurs vivants crossaient les acteurs de bois. On habillait de petites marionnettes de manière à ce que l'on reconnût les acteurs qu'elles voulaient contrefaire ; elles imitaient leur voix, leurs gestes, et se moquaient ainsi des comédiens français.

Une charmante actrice nommée made-

moiselle Maillard, femme de Maillard, qui jouait les Scaramouche, a été la meilleure Colombine de cette époque. Les scandales ne manquaient pas plus alors qu'aujourd'hui. Maillard, mari de cette Colombine, était un jour à la foire Saint-Laurent, dans la boutique d'un sieur Dubois, limonadier ; la demoiselle Maillard vint à passer pour se rendre au théâtre, et le salua. On demanda à Maillard s'il connaissait cette jolie actrice. « Eh! cadédis, répondit-il, je suis pour « le moins son amant ! — Touchez là, « lui dit un jeune officier qui ne le con- « naissait pas, je puis vous en dire autant. » Maillard quitta le ton plaisant pour apprendre à l'indiscret qu'il parlait au mari même de cette actrice. « Ma foi! reprit « l'officier, je suis fâché d'avoir été si « sincère, mais j'ai dit la vérité. » Maillard se battit et fut blessé, comme cela devait être.

Un acteur forain nommé Hamoche, après avoir longtemps brillé à l'Opéra-Comique, quitta ce spectacle pour débuter à la Co-

médie italienne, où il échoua complètement. Il voulut reparaître sur son théâtre en 1723, et voici de quelle manière il y fut introduit : Scaramouche venait l'annoncer à la Foire personnifiée, et chantait :

> Hamoche vous prie
> De le recevoir;
> Il tempête, il crie.
> Voulez-vous le voir ?...

La Foire répondait :

> C'est ici son centre
> Qu'il entre, qu'il entre.

Le public ne fut pas si indulgent que la Foire, le public siffla le Pierrot qui l'avait amusé... Hamoche, piqué du peu d'empressement que le public mettait à le recevoir, quitta le théâtre et mourut de chagrin quelque temps après.

Par suite des calculs dont nous avons parlé, les spectacles de la Foire restaient quelquefois fermés plusieurs années. Jean Monnet obtint, en 1751, la réouverture de *l'opéra-comique*.

Cette réouverture se fit le 3 février 1752. Vadé travailla beaucoup pour ce théâtre. C'est lui qui créa le genre *poissard*, genre qui ne m'a jamais paru digne de notre scène, du moins comme on le faisait alors. J'aime tout ce qui peut châtier le goût du peuple, je repousse tout ce qui peut contribuer à le corrompre, et voici un échantillon de ce qui se disait en plein théâtre et devant les femmes les plus élégantes du temps :

> Dit's donc, madame la comtesse,
> Comme vous trottez avec vitesse ?...
> Avec vot' gentillesse,
> Vous n'allez point z'à confesse ?...
> N'faites pas tant votre princesse,
> On sait ce que vaut vot'sagesse !

Ou bien des couplets comme celui-ci :

> Sur l'port, avec Manon, z'un jour
> J'*l'engueusais* en façon d'amour,
> Aisément cela se peut croire :
> Un faraud s'en vient près de nous
> En voulant lui faire les yeux doux.

(*Ici on parle.*) Sarpegué !... dame... moi qui suis jaloux, vouloir me souffler ma par-

sonnière ! c'est me *lécher mon beurre...* et me prendre pour un *gonze*.

On chante :

> J'veux t'être un chien ;
> Y a coup d'pied, y a coup d'poing,
> J'lis cassis la gueule et la mâchoire.

Vadé a donné un grand nombre d'ouvrages poissards. Vadé ne manquait ni d'esprit, ni de facilité, mais il est mort dans la mémoire des gens de goût; et sans son petit poème de la *Pipe cassée* et deux ou trois chansons, on ne saurait pas aujourd'hui s'il a existé.

Dans l'histoire des théâtres du Vaudeville et des Variétés, je reparlerai du genre poissard, je ferai l'éloge de quelques pièces, mais ce seront des exceptions. Jean Monnet tenait, avant tout, à la vérité des costumes. C'est lui qui disait à ses comédiens : « Si vous n'avez pas toujours l'es-
« prit de votre rôle, faites en sorte d'en
« avoir l'habit. » Une circonstance qui fait honneur à l'opéra-comique, c'est que Préville, ce grand comédien qui comprit

si bien Molière et toutes les larges compositions du grand siècle, Préville fut acteur forain. Ramené de Lyon à Paris par Jean Monnet, il joua quelques années à la foire Saint-Laurent, s'en retourna en province et revint débuter à la Comédie française, à laquelle il était si digne d'appartenir.

La foire Saint-Ovide avait aussi des baraques, deux jolies salles de spectacle, des marionnettes et des marchands de pain d'épices. En 1762, on y mit en vente des figures représentant un jésuite sortant d'une coquille d'escargot et y rentrant. Ces charges devinrent à la mode. En 1771, la foire Saint-Ovide fut transférée de la place Vendôme sur celle Louis XV; mais, dans la nuit du 22 au 23 septembre 1777, le feu prit aux baraques, aux boutiques et aux salles de spectacle : tout devint la proie des flammes. Audinot, Nicolet et d'autres directeurs donnèrent plusieurs représentations au profit des incendiés. Ce fut le premier exemple d'un acte de bienfaisance de cette nature; il a depuis été souvent imité.

Audinot, auteur du *Tonnelier* et acteur de la Comédie italienne, fit bâtir à la foire Saint-Germain un petit théâtre de marionnettes qui attira longtemps la foule, et Nicolet, qui avait déjà le privilège des *Grands danseurs du Roi*, allait pendant la quinzaine de Pâques donner des représentations à la foire Saint-Laurent.

L'Ecluse, qui était directeur d'un petit spectacle situé au coin de la rue de Lancry, menait aussi sa troupe jouer à l'Opéra-Comique. Vers 1780, ces théâtres n'étant plus suivis comme ils l'étaient auparavant, les troupes se dispersèrent, la foire fut abandonnée, et une ordonnance réunit l'Opéra-Comique à la Comédie italienne.

Voici quel était l'état de l'Opéra-Comique au moment de sa réunion à la Comédie italienne :

Directeurs, Corby et Le Moet;

Répétiteur, M. Taconnet;

Acteurs, MM. Laruette, Delisle, Bourette, Paran, Saint-Aubert, Audinot, Clairval, Guignes;

Actrices, Mesdemoiselles Deschamps, Rosalie, Nessel, Arnould, Dezzi, Florigny.

Ainsi ont fini ces théâtres qui avaient joui d'une si grande vogue aux xvii^e et xviii^e siècles. Ils ont servi à développer un genre qui, plus tard, devait occuper une place distinguée dans notre littérature dramatique.

Sous ce rapport, ils ont donc mérité que l'on recueillît quelques-uns de leurs fastes. Aujourd'hui, ceux qui passent dans le marché Saint-Germain, ou dans l'enclos de la foire Saint-Laurent, savent à peine que ces deux localités ont retenti de noms célèbres!... que là, il y eut du mouvement, de la joie, des plaisirs; que là, on a ri, on a battu des mains; que là, Le Sage, Piron, Sedaine, Panard, faisaient applaudir leurs premières productions; que Dominique et Préville y attiraient la foule; que de jolies actrices y recevaient les hommages de grands seigneurs à talons rouges; que là, le duc d'Orléans et ses intimes allaient quelque-

fois incognito, rire ou cabaler, selon leur bon plaisir. Il ne reste plus à l'heure qu'il est, de tout ce bruit, de toutes ces fêtes, de toutes ces joies, qu'un souvenir confus, un écho vague. Aujourd'hui, on dit : la foire Saint-Germain, la foire Saint-Laurent, comme on dit : la rue aux Ours, la rue Quincampoix *.

* On s'occupe activement de réédifier la foire Saint-Laurent ; un vaste marché vient d'y être construit; plusieurs jolies maisons s'y sont déjà élevées; il paraît que l'intention des propriétaires et de l'architecte est de rendre à la foire Saint-Laurent sa vieille célébrité. Je fais des vœux pour leur réussite et je désire que l'on y bâtisse un jour de jolies salles de spectacle, et que de bons acteurs et de bons auteurs nous rendent les plaisirs que nos pères goûtaient à voir jouer les pièces des Piron, des Fuzelier, des Dorneval; je souhaite aussi y voir débuter des Bourette, des Clairval, des Préville... Pourquoi pas ?...

THÉATRE DU VAUDEVILLE

DE LA RUE DE CHARTRES.

THÉATRE DU VAUDEVILLE

DE LA RUE DE CHARTRES.

Le décret de l'Assemblée nationale, qui proclamait la liberté des théâtres, fit naître à Piis et Barré l'idée d'en fonder un qui fût consacré spécialement au Vaudeville. Piis qui avait obtenu avec son ami Barré de si brillants succès à la Comédie italienne, se joignit à son collaborateur pour l'alimenter de pièces. Un nommé Monnier leur offrit de mettre des fonds dans l'entreprise ; d'autres personnes y concoururent aussi de leur fortune.

Il existait, dans la rue de Chartres, une salle de bal appelée Wauhall d'hiver, plus connue sous celui du Petit-Panthéon. L'architecte Lenoir, le même qui dans les temps orageux sauva du vandalisme tant de vieux monuments, construisit le théâtre actuel du Vaudeville sur cet emplacement. L'ouverture eut lieu le 12 janvier 1792, par une pièce en trois actes, de Piis, intitulée *les deux Panthéons*, ce qui fit dire plus tard :

> Dans le siècle où nous sommes
> Je vois qu'il existe à Paris,
> Et le Panthéon des grands hommes,
> Et le Panthéon des petits.

Aujourd'hui, les grands hommes devenant plus rares de jour en jour, nous n'aurions plus besoin que d'un seul Panthéon, on devine lequel...

Jamais salle de spectacle ne s'était d'ailleurs inaugurée sous de plus brillants auspices. Piis, Barré, Radet, Desfontaines, les deux Ségur, Prévost d'Iray, Deschamps, Desprez, Demeaufort, Davrigny,

Bourgueil, Armand Gouffé, Georges Duval y donnèrent leurs premiers ouvrages.

La Revanche forcée, Piron avec ses amis, le Prix, la Lettre, la Matrone d'Ephèse, Arlequin afficheur, Colombine mannequin, le petit Sacristain, composèrent le répertoire de la première année. La troupe était excellente, bien qu'elle fût presque improvisée. L'histoire de ce théâtre est l'une des plus curieuses, car elle embrasse à elle seule quatre époques bien distinctes : 93, l'empire, la restauration, et la révolution de 1830.

Rosières, ancien acteur de la Comédie italienne, fut nommé instituteur de la nouvelle troupe, qui se composait de Vertpré, comédien d'un excellent ton ; de Duchaume, acteur à la face joyeuse, et qui chantait le couplet avec un entrain dont les vieux amateurs ont gardé la mémoire ; Carpentier, qui jouait les Gilles, les Valets, les Gascons, et qui se montrait si bon comédien dans *le Mariage de Scarron*; Henri, amoureux un peu musqué,

prétentieux, rappelant l'école des Clairval et des Michu, mais ne manquant point d'une certaine élégance; enfin de Chapelle, le Cassandre inimitable, dont on raconte des anecdotes fort plaisantes.

Chapelle était gras et court; ses yeux, qui s'ouvraient et se fermaient continuellement, étaient couronnés d'un épais sourcil noir; sa bouche, toujours entr'ouverte, lui donnait un air stupide, ses jambes ressemblaient à des pieds d'éléphant; si vous ajoutez à cela une tournure pesante, vous aurez une idée de Chapelle. On aurait pu croire, en le voyant, que la nature, après l'avoir formé, lui avait dit : « Je voulais te faire homme, je t'ai fait « Cassandre; pardon, Chapelle ! » La crédulité de cet homme est devenue proverbiale au théâtre. C'est lui qui disait à l'un de ses amis qui lui serrait la main avec tristesse, en apprenant qu'il venait de manquer dans son commerce d'épicerie du marché des Jacobins :

« Oui, mon ami, c'est la vérité, je viens « de faire banqueroute, foi d'honnête

« homme ! » On lui avait fait croire que l'on venait de construire des diligences en gomme élastique, et que, au fur et à mesure que l'on rencontrerait des voyageurs, on les prendrait en route, si nombreux fussent-ils.

Laporte, ce spirituel Arlequin, lui ayant dit un jour que le pape devait venir à Paris avec sa femme et ses enfants, le malheureux Chapelle alla s'installer à la barrière, et là, demandait à tout le monde si le pape et sa femme allaient bientôt venir.

Séveste, le père de Mrs Séveste, directeurs des théâtres de la banlieue, était spirituel et assez bon mystificateur. En revenant d'une tournée qu'il avait faite à Rouen, il racontait que pendant son séjour dans cette ville, il était parvenu à élever une carpe qui le suivait partout comme un chien... et il ajoutait qu'il avait eu beaucoup de chagrin de sa perte. Chapelle, présent dans le foyer, lui demanda comment il avait perdu cette carpe ?... Mon Dieu, dit Séveste, un soir

que je l'avais amenée dans ma loge, il survint un orage épouvantable après le spectacle. Ma petite carpe m'avait très bien suivi jusque dans la rue ; mais sur la place de la comédie, la pauvre bête se noya en voulant sauter un ruisseau.

« Quel malheur ! s'écria Chapelle, « je croyais que les carpes nageaient « comme les poissons... » Bref, on lui avait fait croire tant de choses, que sur les derniers temps il était devenu le plus sceptique dont l'histoire de la philosophie ait pu conserver le souvenir. Quand un garçon de théâtre lui disait : « Monsieur Chapelle, vous répétez demain « à midi ; » il répondait : « Va te pro- « mener... » Quand on lui demandait comment il se portait, il vous tournait les talons en disant : « Farceur !... à d'au- « tres !... je ne donne plus là-dedans !... »

Chapelle se retira en 1816, chez un de ses oncles qui était chanoine à Versailles. Un jour, je le rencontre à Paris, il semblait triste, je lui en demande la cause ; il me dit que l'on voulait envoyer son

oncle chanoine à Chartres, que cela le contrariait beaucoup... «Eh bien, lui dis-je, qu'il n'y aille point. Oh! si fait, il ira, me répond Chapelle, il faut qu'il y aille... Et puis, ajouta-t-il ingénuement, je devine la pensée de mon oncle *le chanoine*, c'est un homme qui veut *travailler* encore cinq ou six ans, et se retirer ensuite. » Ce bonhomme et ce bon acteur est mort à Chartres dans les premiers jours de janvier 1824.

Lorsque Chapelle prit un fonds d'épicerie, Armand-Gouffé lui fit une adresse en chanson, qui fut imprimée et distribuée au théâtre ; la voici :

ADRESSE DE CHAPELLE,
Cassandre du vaudeville et épicier, rue Saint-Honoré.

Air : *Toujours debout, toujours en route.*

Grippardin, * Cassandre, Chapelle,
Vend dans sa boutique nouvelle

* Nom d'un personnage de la *Bonne Aubaine*, pièce de Radet.

Du miel, du soufre et des pruneaux,
Des anchois et de la ficelle,
Des macarons, de la chandelle,
Des fruits, vieux et nouveaux,
Des cornichons petits et gros,
Brugnons, asperges, sel d'oseille,
Sirops d'orgeat et de groseille,
Moutarde, sucre raffiné,
Vinaigre, thé, thon mariné,
Des olives, de la pommade,
Huiles pour quinquets et salade,
De l'empois, du locre, du lard,
Bons bombons et merde-à-gaillard,
Œil de perdrix et pain d'épice,
Cire à frotter, jus de réglisse;
Il vend du vermicelle à l'un,
A l'autre du riz, de l'alun,
Du fromage, des avelines,
Des pipes ou bien des pralines,
Fort bon savon, fort bon tabac,
Gomme, guimauve, rhum et rack,
Sucre d'orge, amandes, cigares,
Liqueurs communes, liqueurs rares,
Petits-verres sur le comptoir;
Fil blanc, fil gris, fil bleu, fil noir;
Bon chocolat à la vanille,
Muscade, girofle et pastille ;
Il vend aussi, pour les friands,
Mignonnette et quatre mendiants ;
Il fournit, à toutes les dates,

Canelle, jujubes et dattes,
Anisette et macaroni ;
De plus, il est très bien fourni
De cornes-de-cerfs, de bougies,
D'iris, de cafés, d'eau-de-vie,
De poivre, d'huile de Vénus,
Enfin, sans vous en dire plus,
Tout ce qu'un épicier peut vendre,
Chez Chapelle, venez le prendre,
Vous lui ferez un grand plaisir ;
Il est logé, pour vous servir,
Rue Honoré, tout juste en face,
Où s'assemblaient les Jacobins,
Grands aboyeurs, méchants voisins ;
Mais pour la sûreté publique,
On a démoli leur boutique,
Et Chapelle en rend grâce aux dieux,
Car la sienne s'en trouve mieux.

Une scène touchante arriva au théâtre du Vaudeville, à propos de l'acteur Carpentier, dont j'ai déjà parlé. Sur les derniers temps de sa carrière dramatique, ce comédien, d'un talent réel, avait contracté l'habitude du café, et souvent sa tête se ressentait des excès qu'il avait faits : Barré, dont la brusquerie égalait la bonté, avait essayé tous les moyens pour le cor-

riger d'un penchant qui nuisait à sa profession et à sa santé. Par malheur, Carpentier n'en tenait compte, si bien que d'année en année, la mémoire de cet auteur en souffrit à tel point, que l'on n'osait plus, non seulement lui confier de nouveaux rôles, mais qu'il avait même de la peine à jouer les anciens. Barré, malgré lui fut obligé de se priver d'un sujet que le public avait applaudi pendant vingt ans... Carpentier en était donc réduit à jouer des bouts de rôles et des accessoires, on lui laissait faire à peu près ce qu'il voulait, afin de pouvoir lui conserver de petits appointements sans blesser sa délicatesse. Depuis un an cependant, il avait à peine paru quelquefois sur la scène.

Un soir, à l'une des représentations de *l'Ile de la Mégalantropogénésie ou les Savants de naissance,* Carpentier monte dans sa loge sans rien dire, prend le costume d'un perruquier gascon, emploi dans lequel il excellait, et lorsque, à la fin de la pièce, tous les corps de métiers

défilaient sur le théâtre, chacun avec l'insigne de sa profession, Carpentier, le peigne à l'oreille, tenant une boîte à poudre sous son bras, une houpe à la main, passe devant le parterre et salue ; toute la salle le reconnaît... un rire universel s'empare des spectateurs, des applaudissements le suivent jusque dans la coulisse. Là le pauvre Carpentier se met à pleurer en disant à ses camarades, avec autant de joie que de modestie : « Mes « amis, mes amis... ils m'ont reconnu !... « ils m'ont reconnu !... »

Dans la pièce de *Jean Monnet*, Carpentier avait un couplet de facture à chanter dont voici les premiers vers :

« Un acteur
« Qui veut de l'auteur
« Suivre en tout
« L'esprit et le goût,
« Doit d'abord
« De savoir son rôle
« Faire, au moins, le petit effort. »

A cet endroit il demeura court, recommença et ne put aller plus loin ; c'est de

ce jour que le chagrin s'empara de lui et qu'il alla toujours en déclinant. Carpentier s'est suicidé en se jetant par une croisée ; cet acteur fut regretté du public et de ses camarades.

Parmi les actrices qui ont brillé au Vaudeville dans son origine, on remarquait mesdames Duchaume, Blosseville, Molière, Cléricourt, Bodin, et surtout une charmante femme nommée Sara Lescaut.

Pendant la période révolutionnaire, le Vaudeville eut à soutenir des luttes continuelles ; il fallait qu'à l'exemple des autres théâtres, il jouât des pièces composées dans l'esprit du moment. Or, chaque auteur croyait devoir y mettre des restrictions selon ses propres opinions, ce qui valut aux opposants des scènes tumultueuses et parfois même la prison. C'est ce qui arriva à Barré, Radet et Desfontaines au sujet de leur *Chaste Suzanne*, où l'on crut voir des allusions au procès futur de Marie-Antoinette. Au moment où le juge dit aux deux vieil-

lards, accusant Suzanne : « Vous êtes ses
« accusateurs, vous ne pouvez pas être
« ses juges, » des applaudissements et des
sifflets se firent entendre, et bientôt le
tumulte devint tel que l'on fit évacuer la
salle, et les trois auteurs furent arrêtés
quelque temps après. On les engagea à
faire un vaudeville de circonstances. Ils
composèrent *Au Retour*, pièce qui fut
représentée pendant qu'ils étaient encore
en prison. C'est dans ce vaudeville qu'une
charmante actrice nommée Jeannette
Laporte chantait le couplet que voici :

>Si j'fais un amant, dit Manon,
>Je veux qu'ce soit un bon luron,
>Qui soit bon patriote :
>L'âge et la mise n'y f'raient rien,
>Mais pour son bien comm' pour l'mien,
>J' l'aimerais mieux sans-culotte.

Et puis :

>Claquez et l'acteur et l'auteur,
>Car ils sont sans-culottes.

Radet et Desfontaines expièrent par six
mois de prison le mot courageux : *Vous*

êtes ses accusateurs, vous ne pouvez pas être ses juges... Comme on craignait pour eux, leurs amis les engagèrent à faire quelques couplets. Ils improvisèrent sous les verroux ceux que voici, qu'ils envoyèrent au président de la commune avec la lettre suivante :

« Citoyen président,

« Nous avons lu avec autant de plaisir
« que de reconnaissance, dans le journal
« du Décadi, la mention civique faite au
« Conseil général de la commune de no-
« tre pièce intitulée : *Au Retour*.

« En attendant l'expédition qui doit
« nous en être remise, et que nous dési-
« rons avec la plus vive impatience, nous
« te prions, citoyen président, de com-
« muniquer au Conseil nos joyeux re-
« merciements. Reçois, citoyen président,
« la salutation fraternelle de tes conci-
« toyens [*].

« *Signé :* Radet et Desfontaines. »

[*] Le lecteur aura remarqué, comme nous, combien cette lettre est digne et mesurée ;

L'aristocrate incarcéré,
Par le remords est déchiré ;
　　C'est ce qui le désole.
Mais le patriote arrêté,
De l'âme a la sérénité ;
　　C'est ce qui nous console.

Des mesures de sûreté
Nous ont ravi la liberté ;
　　C'est ce qui nous désole.
Mais dans nos fers nous l'adorons,
Dans nos chants nous la célébrons;
　　C'est ce qui nous console.

Des lieux témoins de nos succès,
Hélas ! on nous défend l'accès ;
　　C'est ce qui nous désole.
Mais dans nos vers, c'est là le *hic*,
Nous propageons l'esprit public ;
　　C'est ce qui nous console.

Pour nous encor la vérité
N'éclaire pas l'autorité,
　　C'est ce qui nous désole.

les deux vaudevillistes ne s'humilient pas devant un pouvoir qui pouvait disposer de leur vie et de leur liberté... Ils chantaient gaîment en face de la mort : c'est l'esprit français.

> Mais en attendant ce beau jour,
> Vous applaudirez *au retour;*
> C'est ce qui nous console.

Ces couplets composés en prison, me rappellent ceux que Laujon fit pour ne pas y aller... et qu'il avait signés avec malice : Par le citoyen Laujon, *sans-culotte pour la vie...* Henri IV disait : *Paris vaut bien une messe*, Radet et Desfontaines pouvaient dire : La liberté vaut bien quatre couplets.

A cette époque, il n'y avait point de censure, mais on s'en prenait à l'auteur, et quelquefois aux comédiens, si un mot ou un couplet provoquait une allusion.

Déjà, en 1792, à la première représentation de *l'Auteur d'un moment*, où Léger, auteur et acteur, jouait un rôle, un couplet dirigé contre la tragédie de *Charles IX* finissait par ces vers :

> Il faut renvoyer à l'école
> Celui qui régente les rois.

Quelques personnes ayant demandé *bis*, d'autres s'y opposèrent ; on voulut forcer Léger à faire des excuses. Il se sauva par le théâtre avec son costume et son rouge, et la salle fut évacuée.

Le lendemain, un exemplaire de la pièce de Léger fut brûlé sur le théâtre.

Les pièces de cette époque étaient en général très légères de fond et très faibles d'intrigue ; il suffisait de trois ou quatre jolis couplets pour en assurer le succès ; du reste, si cette époque ne fut pas la plus gaie ni la plus littéraire du vaudeville, elle n'en fut pas certainement la moins spirituelle. On y entendait souvent des couplets bien tournés. Dans *l'Heureuse Décade*, un enfant chantait celui-ci :

> Ami, mets la main sur mon cœur ;
> Tu sentiras que j'ai la taille.
> Tout comme toi, rempli d'ardeur,
> J'grandirai l'jour de la bataille.
> Les plus petits comm' les plus grands,
> Savent combattre les despotes ;
> C'est à leur hain' pour les tyrans
> Qu'on doit m'surer les patriotes.

Un usage qui subsista longtemps au Vaudeville, ce fut de faire chanter, avant chaque pièce nouvelle, un couplet d'annonce; ce couplet servait souvent à célébrer telle ou telle circonstance : c'est aussi ce qui arriva à la première représentation de *René Le Sage ou voilà bien Turcaret.* On apprend, au moment de lever le rideau, que Bonaparte vient de ratifier le traité d'Amiens ; Laporte chante aussitôt au bruit du canon, qui résonnait en dehors, le couplet suivant que les auteurs venaient d'improviser dans la coulisse :

> Pour éviter certaine guerre
> Entre le public et l'auteur,
> Par un couplet préliminaire
> On vous engage à la douceur.
> En conséquence, moi, Laporte,
> J'allais vous demander la paix ;
> Le canon a la voix plus forte,
> Il vous l'annonce, et je me tais.

Un autre soir, on sait que le général Moreau est dans la salle, on improvise le couplet que voici :

Du Danube c'est le vainqueur,
Sage et modeste en sa conduite,
Il exécute avec valeur
Ce qu'avec prudence il médite ;
Par le plus noble monument,
Rappelant Turenne à notre âge,
Il sait encore en l'imitant
Le rappeler bien davantage *.

Moreau venait de faire élever un monument à la gloire de Turenne.

Puisque j'en suis aux couplets d'annonce, je dois en citer un qui produisit un effet électrique. Le jour de la première représentation de *J.-J. Rousseau ou la Vallée de Montmorency*, on n'avait mis sur l'affiche que le second titre. Laporte chanta le couplet que voici :

Arlequin ne vous a promis
Que le tableau d'une vallée,
Mais d'un de vos meilleurs amis
L'ombre s'y trouvera mêlée.

* *Enfin nous y voilà !* par les auteurs des *Dîners du Vaudeville*.

> Si le titre que l'auteur prend
> N'est qu'un titre faux et postiche,
> Le véritable était trop grand
> Pour la petite affiche !

Je n'essaierai pas de décrire l'enthousiasme qu'il fit naître ; ce n'étaient plus des applaudissements, c'étaient des cris, des trépignements ; il fut bissé, trissé, je crois, je l'ai retenu, et depuis trente ans il ne m'est jamais sorti de la mémoire.

Lorsqu'en 1804, Bonaparte alla au camp de Boulogne s'asseoir dans le fauteuil du roi Dagobert pour faire la première distribution de croix d'honneur, le directeur du Vaudeville fut convié à cette grande fête militaire et s'y rendit avec l'élite de sa troupe ; on vit le vaudevilliste Barré célébrer les victoires de Napoléon comme cinquante ans auparavant on avait vu le chansonnier Favart chanter celles du maréchal de Saxe à ses avant-postes. L'empereur paya largement les frais du voyage, il dota chacun des trois auteurs d'une pension annuelle de 3,000 francs. A partir de ce moment, le Vaudeville ne

fera plus d'opposition pendant tout le reste de l'empire. Une police inquisitoriale, une censure ombrageuse ne lui eussent pas laissé prendre une pareille licence. Faute de mieux, il se jette dans les pièces dites *de galeries;* alors tous les grands hommes défilent successivement, en robe de chambre, sur sa petite scène : Corneille, Racine, Molière, Rousseau, Voltaire, Duguesclin, Condé, Turenne, Lavater. Il n'est pas jusqu'à Young, le poète des tombeaux, l'ami des cimetières, qui ne vienne y chanter aussi :

Flon, flon, flon, lariradondaine,
Gai, gai, gai, lariradondé.

Il est une pièce qui mérite une mention particulière en raison du prodigieux succès qu'elle obtint ; je veux parler de *Fanchon la vielleuse,* de cette jolie Savoyarde qui fit fortune, à ce qu'on prétend, dans son temps, rien qu'à vendre des cahiers de chansons à deux sous. Je ne suis pas détracteur des femmes, il s'en faut de beaucoup, mais en vérité, je pense

que l'héroïne de MM. Bouilly et Joseph Pain a dû en vendre un certain nombre d'exemplaires pour amasser une fortune de trente mille livres de rentes. Fanchon allait, au Cadran-Bleu et chez Bancelin, jouer de la vielle ; elle était si jolie que les mousquetaires et les abbés la faisaient chanter à table, lui permettant quelquefois de tremper un biscuit dans le Madère ou le Malvoisie. Si nous en croyons le drame très historique de MM. Bouilly et Pain, Fanchon non seulement conserva son honneur intact, mais encore veilla sur celui de plus d'une jeune fille, qui lui dut le bonheur et la fortune... Chose singulière! cette pièce contraria beaucoup l'autorité. Napoléon, qui commençait à rêver de nouveaux écussons, ne voyait pas avec plaisir la vieille noblesse immolée à une courtisane; toutefois, on laissa la pièce poursuivre sa vogue ; mais, de ce moment, la censure se montra plus méticuleuse encore quand il s'agissait de mettre en présence le populaire et l'aristocratie.

Fanchon était d'ailleurs une pièce bien

conduite, qui offrait un mélange de gaieté et d'intérêt. Julien, dans le rôle du marquis de Saint-Luce, déployait de la grâce et de l'élégance. Il était assez difficile de jouer les roués de bonne compagnie, à côté d'Elleviou qui était alors la coqueluche de tout Paris. Madame Belmont était tout ce qu'il était possible d'être dans le rôle de Fanchon; la nature avait fait la moitié de l'œuvre, son talent fit le reste. Enfin, pour que rien ne manquât au succès de la *Vielleuse,* le célèbre abbé Geoffroy, qui rédigeait à cette époque le feuilleton *officiel* du *Journal de l'empire,* qui s'était appelé et qui s'appelle encore aujourd'hui *Journal des Débats,* l'abbé Geoffroy poursuivit cette pièce avec acharnement, et fit au moins vingt articles contre la *Vielleuse,* qui n'en continua pas moins d'attirer la foule. A madame Belmont succéda plus tard une excellente comédienne, madame Hervey, qui quitta ensuite le Vaudeville pour la Comédie-Française, où sa place était marquée depuis longtemps.

Parmi les actrices mentionnées dans cette chronique, je ne dois point oublier une charmante femme, mademoiselle Rivière : cette actrice a joui longtemps d'une vogue et d'une réputation méritées. Elle jouait les grandes dames et les officiers de cavalerie avec un égal succès. Une de ses créations les plus brillantes fut *Jeanne d'Arc*; il était impossible de se montrer plus belle, plus noble, plus touchante; aussi la foule se porta à ce drame, plus attirée par les charmes de l'actrice, que par esprit national. Mademoiselle Rivière, par sa beauté, l'éclat de son armure, son œil jetant du feu, a pu donner une idée de l'héroïne de Vaucouleurs. Je crois même que l'actrice avait quelques-uns de ses traits, j'ai vu des portraits de Jeanne d'Arc qui lui ressemblaient. Beaucoup de comédiens se retirent souvent trop tard du théâtre, mademoiselle Rivière l'a quitté beaucoup trop tôt.

Les parodies, les revues surtout, eurent le privilège d'amuser les Parisiens. Dieulafoi, Gersin, Désaugiers, Moreau, Fran-

cis, Rougemont, Dumersan, Théaulon, Dartois, Dupaty, Merle, De Jouy, Tournay, Dupin et beaucoup d'autres en firent jouer de très piquantes.

Le genre poissard s'y montra également, mais de loin en loin : *Une Matinée du Pont-Neuf, Jean Monnet, une Journée chez Bancelin, la Famille des Lurons*, amusèrent beaucoup, mais il est juste d'ajouter que ce n'était plus le langage grossier de la foire Saint-Germain. C'était bien, comme auparavant, le peuple qui parlait, qui chantait, mais le peuple libre, franc dans son allure, émancipé, vif, malin, spirituel, non plus ce peuple abruti des Porcherons et de la Courtille, mais ce peuple tel que Charlet et Bellangé nous l'ont montré depuis.

Deux comédiens se distinguaient alors dans le genre grivois : d'abord Joly, acteur soigneux, mais un peu froid, se peignant bien le visage, s'habillant avec esprit et goût ; on se rappelle combien il était vrai dans *Lantara* et *les Deux Edmond*. Citons ensuite mademoiselle

Minette, jouant au Vaudeville l'emploi de Brunet et de Potier, petite actrice pleine d'esprit, de finesse, de malice et de comique ; mademoiselle Minette est de plus une vaudevilliste, elle aurait le droit d'assister à l'assemblée générale des auteurs, et de nommer des commissaires. Elle a donné au Vaudeville *Piron au café Procope*, à elle seule, non qu'elle eût manqué de collaborateurs ; au contraire, elle en aurait eu presque autant que M. Scribe, si elle l'eût bien voulu.

Citons encore Virginie Déjazet, qui jouait avec esprit la fée Nabote dans *la Belle au bois dormant*, et Jenny Vertpré, qui s'était déjà fait remarquer par cette rare intelligence, cette espièglerie, cette gaieté communicative qui devaient un jour la ranger parmi les premières comédiennes de son temps.

Dans le bon temps du Vaudeville, il s'élevait souvent de petites querelles entre théâtres, mais la guerre se faisait au bruit des chansons, tout devenait motif à couplets : ainsi, la Comédie-Française ayant

voulu donner une pièce mêlée de chants, le théâtre de la rue de Chartres fait jouer aussitôt *la tragédie au Vaudeville*, disant, avec raison et malice, que si les comédiens français chantaient le vaudeville, le vaudeville avait bien le droit de chanter la tragédie.

Le grand Opéra annonce un oratorio appelé *la Création du monde;* deux jours après, le Vaudeville affiche *la Récréation du monde...* Messieurs Etienne, Nanteuil et Moras, improvisent pour l'Opéra-Comique *la Confession du Vaudeville* : Barré, Radet, Desfontaines ripostent par une pièce intitulée *Après la confession la pénitence.*

Eh bien ! toutes ces choses, qui paraissent des niaiseries, étaient alors de petits événements littéraires... On en parlait un mois d'avance, on s'en entretenait dans les salons, dans les cafés, dans les foyers, dans les coulisses. Les temps sont bien changés !... Aujourd'hui, si l'on donne par an trois cents pièces qui ne laissent pas trace de passage... c'est que l'on ne

croit plus à rien, et qu'alors on croyait au théâtre, au talent, à la critique, à l'esprit, à la gaieté, au plaisir... Je ne me fais pas pessimiste : dites si je mens...

La société du Caveau moderne se rattache à l'histoire du théâtre du Vaudeville, car presque tous les auteurs qui en faisaient partie y ont donné grand nombre d'ouvrages. Cette société fut fondée en 1805, par Capelle et Armand Gouffé. Voici la liste de ses convives depuis son origine jusqu'à son extinction arrivée en 1817 :

Capelle (1), fondateur et membre, car il y payait aussi son écot par de jolies chansons et de petits contes remplis d'esprit ; Laujon*, président ; Armand Gouffé, secrétaire ; Piis*, Désaugiers*, Grimod de la Reynière*, Marie de Saint-Ursins*, la Réveillère, qui signait Clytophon, Antignac*, Francis, Béranger, Moreau*, Tournay, Philippon de la

(1) J'ai marqué d'un astérisque les noms de ceux qui sont morts.

Madelaine*, Demeautort*, de Jouy, de Chazet, de Rougemont, Dupaty, Longchamps*, Ducray-Duminil*, Eusèbe Salverte, aujourd'hui député ; Ourry, Gentil, Cadet-Gassicourt, qui signait Charles de Sartrouville* ; Théaulon, Bailleul (journaliste) ; Brazier, Coupart, Jaquelin* ; parmi les membres honoraires et comme artistes, Mosin, Alex. Piccini, Frédéric Duvernoy, Doche*, Chenard*, Baptiste.

A la mort de Laujon, arrivée en 1811, il fut décidé que tous les membres du Caveau se rassembleraient pour payer à la mémoire de son président un tribut d'éloges en flonflons. Il fut arrêté que l'on composerait une pièce intitulée : *Laujon de retour à l'ancien Caveau*, que cette pièce serait jouée au théâtre de la rue de Chartres, et que le montant des droits d'auteur servirait à donner une fête à laquelle seraient invités les comédiens qui auraient joué dedans. Le directeur Barré s'associa de cœur et d'esprit à cette bonne idée : dès que le vaudeville

fut achevé, il le mit en répétition, et le joua immédiatement. La pièce, montée par l'élite de la troupe, obtint un grand succès, trente représentations de suite prouvèrent que le public avait compris l'intention des membres du *Caveau moderne*.

Un mois après la représentation de la pièce, le 20 janvier 1812, Baleine ayant été prévenu qu'il y aurait grand gala au Rocher de Cancale, donna des ordres en conséquence. Un vaste salon fut décoré d'une manière somptueuse, des bouquets avaient été mis à de certaines places, car les actrices qui avaient joué dans l'ouvrage avaient été aussi invitées ; c'étaient mesdemoiselles Hervey, Rivière, Desmarres, Vertpré, Saint-Léger, Lenoble, Isambert, Hippolyte, Chapelle, Fontenay, Joly, Edouard, et par une attention délicate, les artistes avaient désiré dîner à midi, afin qu'ayant fêté Laujon à table, son nom fût encore fêté le soir au théâtre de la rue de Chartres. Barré, Radet et Desfontaines, comme les doyens du Vau-

deville, avaient reçu du maître des cérémonies des lettres closes.

On pense bien que toutes les chansons de ce dîner avaient trait à Laujon; jamais les voûtes du Rocher de Cancale n'avaient retenti de chants aussi vrais; les regrets donnés à Laujon étaient sincères; sa vie avait été si douce, si bonne, si gaie! M. Etienne, qui le remplaça à l'Académie française, avait une tâche facile à remplir : aussi a-t-il résumé en peu de mots toute la vie de l'Anacréon français.

« Il n'a connu, disait M. Etienne, ni
« la haine ni l'envie, et la saillie, qui est
« si souvent l'arme de la médisance, ne
« fut jamais chez lui que l'éclair de la
« gaieté; ami du plaisir, il respecta la
« décence; chantre de l'Amour, il n'effa-
« rouche point les Grâces. Ses goûts s'an-
« noncèrent dès son enfance; il parlait
« à peine qu'il chantait déjà; sa vie ne
« fut, pour ainsi dire, qu'une longue fête.
« Parvenu à son dix-septième lustre, il
« tirait encore des sons mélodieux de sa

« lyre octogénaire ; enfin, les Muses
« avaient présidé à sa naissance, et les
« Muses ont reçu son dernier soupir. »

Son vieil ami Philippon de la Madelaine composa ces vers pour être mis au bas du portrait de Laujon :

> Un seul trait peint d'après nature
> Ses écrits, sa vie et ses mœurs ;
> C'est le ruisseau dont l'onde pure
> Roule en se jouant sur des fleurs.

Piis fut nommé président du Caveau à la place de Laujon ; plus tard, Désaugiers a rempli aussi les mêmes fonctions.

Un acteur nommé Fichet, qui doublait Carpentier, n'a guère été connu au Vaudeville que par les couplets qu'Armand Gouffé fit en plaisantant sur son nom. Fichet en riait lui-même... Ces couplets ont été imprimés, mais on les trouve difficilement.

GRANDE DISPUTE
DE FICHET ET D'UN MARCHAND DE COLI-FICHETS.

Air : *Monsieur le prévôt des marchands.*

Un marchand de colifichet,
Un jour qu'on affichait Fichet,
Dit, voyant Fichet sur l'affiche :
Quoi ! toujours afficher Fichet !
Du public l'affiche se fiche,
Moi je me fiche de Fichet !

Au marchand de colifichet
Alors, d'un ton poli, Fichet
Dit : De vos cris Fichet se fiche ;
Car il faut bien, foi de Fichet,
Lorsque Fichet est sur l'affiche,
Avaler l'affiche et Fichet.

Le marchand de colifichet,
Fichant l'afficheur sur Fichet,
Chiffonna Fichet et l'affiche
Et dit : Fi donc ! fichu Fichet !
Fiche-moi le camp de l'affiche ;
Car tu n'es frais qu'au lit, Fichet !

Je n'ai donné ces couplets que parce qu'ils appartiennent à l'histoire du Vau-

deville. L'auteur est trop connu comme chansonnier pour que je me dispense de rappeler ses titres. Armand Gouffé joint la pureté de Panard à la malice de Collé. *Le Corbillard, la Mort subite, Diogène, la Lanterne magique, Plus on est de fous plus on rit*, et beaucoup d'autres chansons, ont depuis longtemps fait sa réputation.

Jusqu'en 1814, ce théâtre marcha dans les voies que nous venons de dire, mais de grands événements durent alors l'en faire dévier. Les étrangers avaient envahi le territoire, l'alarme était générale, le Vaudeville comprit que sa mission était de relever l'esprit public, et le Vaudeville se montra fidèle à sa mission. Malheureusement il est plus facile de chanter que de vaincre ; la France devait céder au nombre ; la Providence avait résolu qu'un peuple qui avait deux fois envahi toutes les capitales de l'Europe, devait, à son tour, voir l'Europe en armes déborder chez lui. Les rois et les peuples reçoivent souvent de grandes leçons !...

Cependant Barré, se faisant vieux, nous disait souvent en riant : « Mes amis, il « est temps que j'abdique; j'ai bonne en- « vie de faire comme Charles-Quint, non « pas de me faire moine, mais bon bour- « geois de Paris. » Désaugiers fut désigné en 1816 pour succéder à Barré; cela devait être. On ne pouvait placer à la tête d'un théâtre chantant un homme plus capable d'y entretenir le feu sacré ; toutefois, ayons le courage de le dire, nous qui avons été son ami, Désaugiers, homme d'esprit s'il en fût, mais faible, bon, insouciant, n'avait point cette volonté ferme, cette assiduité, cette persistance de tous les instants, qui sont indispensables à un directeur de spectacle, il ne savait rien refuser, pas même un congé aux acteurs dont il avait le plus besoin.

Heureusement M. Scribe vint, et avec lui une nouvelle génération d'auteurs. MM. Mélesville, Delestre-Poirson, Carmouche, Frédéric de Courcy, Saintine, Bayard, Gabriel, Dupeuty, de Villeneuve, Wanderburch, de Lurieu, Th. Sauva-

ge, etc. Une actrice venue de province, madame Perrin, débuta avec un succès prodigieux. Gontier, qui n'avait pas pu se faire distinguer aux Français ni à Feydeau, faute de rôles où il pût développer les germes de ce talent varié dont il a donné tant de preuves, Gontier, ennuyé de doubler des acteurs qui souvent valaient moins que lui, se présenta au Vaudeville, et devint en peu de temps un des comédiens les plus remarquables de cette époque. Il créa, ainsi que madame Perrin, *le Petit Dragon*, *le Nouveau Pourceaugnac*, *le Fou de Péronne*, *les Montagnes russes*, *le Comte Ory* et beaucoup d'autres ouvrages d'une physionomie neuve et originale. On se rappelle aussi avec quel talent il jouait les vieux soldats. Ce théâtre, sous la Restauration, a été surtout remarquable par les pièces faites sur nos victoires passées. Gontier, Philippe, Joly, Lepeintre aîné, Fontenay, ont eu pendant dix ans l'entreprise des vieux grognards ; ils en ont tant joué qu'ils auraient pu demander une haute paie pour

frais de catogans, éperons, moustaches, croix d'honneur et autres objets d'équipement. Il était rare qu'une pièce ne renfermât pas une douzaine de couplets sur la gloire, la victoire, les guerriers, les lauriers. C'est au point que sur les derniers temps on finissait par dire aux auteurs : Votre vaudeville est reçu, mais à condition que vous ferez de votre notaire un maréchal-des-logis, de votre calicot un lancier-polonais, et de votre mère-noble une vivandière. Du reste, il est juste de reconnaître ici que le vaudeville cherchait dès lors à se rapprocher de la comédie. M. Scribe commença à la rue de Chartres cette révolution qu'il a plus tard achevée au boulevard Bonne-Nouvelle.

En 1819, M. Delestre-Poirson ayant en effet obtenu le privilège du Gymnase, y attira l'auteur à réputation, et plus tard il enleva à Désaugiers Gontier et madame Perrin. Privé de ces deux appuis, le petit temple de la rue de Chartres trembla sur sa base.

Le public parisien, inconstant de sa

nature, prit le chemin du boulevard Bonne-Nouvelle, et le Vaudeville devint une effrayante Thébaïde. Désaugiers, sentant les pertes qu'il avait faites, essaya, mais en vain, de les réparer : le coup était porté. Les actionnaires cherchèrent alors mille tracasseries au directeur, qui, lassé d'une guerre que sa gaieté et son insouciance ne lui permettaient pas de soutenir longtemps, céda sa place à M. Bérard. Le nouveau directeur ne manquait ni d'esprit ni de moyens administratifs : sa gestion fut assez heureuse pendant la première année ; mais ayant eu une affaire d'honneur avec un jeune auteur, il reçut une blessure grave qui mit ses jours en danger et le retint pendant un an éloigné de son théâtre.

Les actionnaires redemandèrent une seconde fois Désaugiers au ministre de l'intérieur, qui le leur rendit après un an de procès et de querelles, et accorda à M. Bérard le privilège d'un nouveau spectacle, sous le titre de *Théâtre des Nouveautés*. Désaugiers avait à peine repris

ses fonctions directoriales, qu'il ressentit les premières atteintes de la maladie cruelle à laquelle il succomba, le 9 août 1827, vers une heure de l'après-midi. Quelques mois avant sa mort, il avait composé, entre deux crises, cette épitaphe facétieuse, digne de Scarron :

> *Ci-gît,* hélas ! sous cette pierre,
> Un bon vivant mort de la pierre ;
> Passant, que tu sois Paul ou Pierre,
> Ne va pas lui jeter la pierre.

En parlant de Désaugiers, que l'on me permette ici de venger sa mémoire du reproche qu'on lui a fait de s'être montré éteignoir. A la mort de mademoiselle Raucourt, dont les obsèques furent un sujet de scandale, Désaugiers composa une chanson charmante dont voici quelques couplets :

Faut êtr' dévôt, pas trop ne l'faut,
L'excès en tout est un défaut.
Comme vous, j'connais l'Évangile,
Et j'n'y ai jamais vu qu'dans l'ciel,
Arlequin, Cassandre, ni Gille,
Soient damnés par l'père Eternel.

Faut êtr' dévôt, pas trop ne l'faut,
L'excès en tout est un défaut.

Pourquoi donc l'corps de c'te pauvr'femme,
De l'église s'rait-il banni ?
Puisqu'huit jours avant d'rendre l'âme
Elle avait rendu l'pain béni.
Faut êtr' dévôt, pas trop ne l'faut,
L'excès en tout est un défaut.

Voyez un peu l'danger d'l'exemple :
J'apprends, au moment où j'écris,
Que le chien de saint Roch, du temple
Vient d'fair' chasser *l'chien d'Montargis.*
Faut êtr' dévôt, pas trop ne l'faut,
L'excès en tout est un défaut.

Désaugiers n'était pas aussi éteignoir qu'on voulait bien le dire.

MM. de Guerchy et Bernard-Léon lui succédèrent jusqu'en 1829, époque à laquelle la direction passa entre les mains de M. Étienne Arago.

A peine M. Arago était-il au pouvoir, que la révolution de 1830 éclata. Le jeune directeur improvisa, avec M. Duvert, une pièce de circonstance, appelée

Les 27, 28 et 29 Juillet. Ce vaudeville, véritable manifeste politique, brillait par beaucoup d'esprit et de gaieté, mais aussi par beaucoup d'exaltation ; né des barricades, il devait sentir la poudre à canon. Le Vaudeville prit alors le titre de *Théâtre national*. C'est à peu près la seule pièce politique de cette époque qui mérite d'être mentionnée.

Comment se fait-il que le Vaudeville, qui a chanté la révolution de 89, la république, le consulat, l'empire, la restauration, n'ait pas trouvé un seul refrain pour le pouvoir de 1830 ? C'est une question que je laisse à résoudre à nos hommes d'état ; il y aura une lacune dans l'histoire du Vaudeville. Les circonstances n'étant pas plus de nature à échauffer sa verve qu'à l'égayer, le Vaudeville changea bientôt de genre. Possédant déjà Lafont, acteur brillant ; Lepeintre aîné, acteur habile ; Fontenay, acteur correct ; Guillemin, acteur utile ; il engage Arnal et Volnys, deux contrastes ; à des talents comme ceux de mesdames Dussert-Do-

che*, Thénard, Guillemin et Brohan, il annexe madame Albert, actrice à passion nerveuse, douée de cette électricité dramatique qui remue irrésistiblement un auditoire.

Plus tard la troupe se recruta du jeune Émile Taigny, qui tient aujourd'hui tout ce qu'il avait promis à ses débuts. Une pépinière de jolies femmes apparut ensuite : mesdames Balthazar, Mayer, Anaïs Fargueil; avec Volnys, Taigny et madame Albert, le Vaudeville va se faire drame actuel, il portera la *toque de velours* et la *bonne dague de Tolède*.

Henri II, Henri III, Charles IX, Louis XIII, Louis XIV, Louis XV, vont défiler un à un devant le peuple qui a si souvent comparu devant eux. M. Ancelot**, homme de talent, va exhumer le

* Elle vient de mourir jeune encore; c'est une perte pour ce théâtre.

** A côté de M. Ancelot, depuis quelques années, les auteurs qui ont obtenu de grands succès au Vaudeville sont MM. Mélesville,

xviiie siècle, cet extravagant xviiie siècle qui descendit de voiture pour monter en charrette!... il nous fera assister aux orgies de la régence, aux saturnales du cardinal Dubois... il nous montrera ce noble Cazotte qui mourut si bien, et cette pauvre Dubarry qui mourut si mal! Puis les courtisanes arriveront à leur tour : *Ninon, Marion Delorme, Marie Mignot, la Camargo*, et toutes ces folles seront bien accueillies.

Puis viendra *Faublas*, cette spirituelle saturnale des boudoirs, puis enfin le livre de Laclos, *les Liaisons dangereuses!*..... sujet triste, mais qui n'est point aussi immoral qu'on a voulu le dire. Tout ce pêle-mêle attirera de nouveau la foule à la rue de Chartres; la plupart de ces ouvrages, visant plus aux larmes qu'au rire, on chantera peu désormais au Vaudeville, ou, pour mieux dire, on n'y chantera plus du tout. On se contentera d'un

Bayard, Paul Duport, Lockroy, Fournier, Arnould, Duvert, Duverger, Varin, etc., etc.

chœur de la *Gazza* pour faire entrer les acteurs en scène, et d'un air de *Robin des bois* pour les faire sortir.

Mais alors la direction se souviendra d'Arnal; Arnal!... le niais de la fashion, Arnal qui joue si spirituellement la sottise en gants jaunes. Et à côté d'Arnal, prince des fous, on trouvera un acteur introuvable, un phénomène vivant, un vrai morceau d'histoire naturelle, Lepeintre jeune, puisqu'il faut le nommer, Lepeintre, prince des niais. Et alors Arnal prendra Lepeintre jeune par la main, il le posera en face d'une brillante société, l'expliquera, l'analysera, le disséquera, et il dira au parterre, en montrant le gros Lepeintre :

« Ce que vous voyez là, on pense que
« c'est peut-être un homme; cette ex-
« croissance de chair que vous apercevez
« entre les yeux et la bouche vous sem-
« ble devoir être un nez; ceci ressemble
« à des bras, cela pourrait bien être des
« jambes. »

Et alors un colloque s'établira qui ne

ressemblera plus à quoi que ce soit d'humain, ce sera presque un cours d'anatomie comparée. Le gros compère de la rue de Chartres, le Falstaff français, se prêtera à toutes ces folies avec une bonhomie surnaturelle, une bêtise divine... Et enfin, pour arriver d'un mot jusqu'au sublime du genre, Lepeintre jeune dira à Arnal : Comment vous portez-vous ?... Et Arnal lui répondra devant quinze cents personnes : Vous en êtes un autre.

Or, ces extravagances seront écrites et débitées de la façon la plus exhilarante qu'on ait jamais imaginée. Le vaudeville, né français, ne parlera plus aucune langue, et cependant tous les exotiques riront : l'Anglais rira, l'Italien rira, l'Allemand rira; car si l'étranger ne peut les comprendre, il les verra du moins, et c'est assez. Gloire vous soit rendue, ô Arnal, ô Lepeintre !... vous avez agrandi le domaine de la folie, vous avez reculé les frontières de l'absurde !

Telle est en abrégé l'histoire du théâtre de la rue de Chartres. Au moment où

j'achève, ce théâtre est menacé de démolition pour cause de sûreté publique ; il n'y a rien à dire à cela, si ce n'est que voici tantôt quarante-cinq ans qu'il menace ainsi la sûreté publique, sans que personne s'en soit aperçu jusqu'à présent, pas même le pouvoir. Enfin, n'importe !... Mais quel sera ton refuge, ô mon cher vaudeviile ?... où iras-tu ?... que deviendras-tu ?... je l'ignore, mais sois-en sûr, où tu planteras ta tente, où tu feras élection de domicile, là, mes vœux te suivront toujours. La chanson, c'est la vie pour moi... vétéran du couplet ; c'est l'air, c'est la santé, c'est la joie, c'est tout ! Riez de moi si vous voulez, riez de moi tant que vous voudrez, mais j'ai bien peur de mourir dans la peau d'un vaudevilliste.

THÉATRE DES VARIÉTÉS.

THÉATRE DES VARIÉTÉS

AU PALAIS-ROYAL, A LA CITÉ ET AU BOULEVARD
MONTMARTRE.

Peu d'entreprises théâtrales ont subi autant de vicissitudes que celle du Théatre des Variétés, situé maintenant boulevard Montmartre.

La chronique de ce spectacle sera longue, mais curieuse et amusante (je l'espère); pour l'écrire complétement il me faudra remonter à près de soixante ans.

Une femme dont la réputation fut euro-

péenne, et qui s'appelait mademoiselle Montansier, bien que son véritable nom fût, je crois, Brunet, acheta en 1789 à un sieur Delomel *les Beaujolais*, petite salle de spectacle qui avait été bâtie pour des comédiens de bois : c'étaient des marionnettes qui paraissaient sur le théâtre, et des acteurs chantaient et parlaient pour eux dans la coulisse.

Voulant remplacer les acteurs de bois par des acteurs en chair et en os, la demoiselle Montansier fit faire des travaux à la salle par un architecte nommé Louis, qui agrandit la scène de manière à ce que l'on pût y jouer la comédie, la tragédie et l'opéra.

Baptiste cadet créa sur ce théâtre le fameux *Dasnières*, et le diamant de la Comédie française, mademoiselle Mars, y joua, étant enfant, celui du petit frère de Jocrisse, créé aussi par Baptiste cadet.

Damas, Caumont et d'autres qui ont brillé sur la scène française y parurent aussi. Les deux comédiens Grammont père et fils ignoraient, en y jouant leurs

rôles, que le dénoûment pour eux aurait lieu sur l'échafaud *. Ce théâtre, qui avait pris le nom de *Théâtre de la Montagne* en 1793, reprit celui de *Variétés* en 1795.

Vers 1798, Brunet ayant quitté la salle de la Cité, débuta chez la Montansier : c'est de l'entrée de Brunet que date la vogue dont cet établissement a joui si longtemps... Je vais emprunter à un de mes spirituels collaborateurs, M. Merle, un passage sur le foyer de ce théâtre à cette époque :

« Le foyer Montansier était l'arsenal d'où sortaient les traits décochés au gouvernement directorial ; les rédacteurs des petites feuilles légères, les plus hostiles au pouvoir d'alors, en étaient les habitués. Les vaudevillistes sont par nature de l'opposition ; les pièces de circonstances de cette époque étaient la critique la plus mordante des événements et des

* Tous les deux ont été guillotinés.

hommes les plus haut placés ; elles ne devinrent louangeuses que sous Bonaparte. On avait loué le général par admiration, on loua le consul par reconnaissance, et l'empereur par intérêt. Le vaudeville perdit sa malice, il ne sut plus tourner que de fades madrigaux, et c'est à la servilité de la plupart de ses confrères que Béranger a dû depuis la popularité de ses succès...

« Tout dans cette réunion servait de prétexte à la gaieté et au plaisir, tout devenait un spectacle, jusqu'à cette galerie en forme de tribune qui dominait le foyer ; c'était la place d'honneur des plus jolies habituées de l'endroit, on lui avait donné le nom d'un quai de Paris, dont la désignation exprimait spirituellement, mais d'une façon un peu triviale, l'idée qu'on y attachait. Chaque soir un nouvel épisode arrivait à point pour soutenir la joie intarissable des amateurs. Tantôt c'était la publication d'un nouvel. *ana* sorti de la boutique du libraire Barba, tantôt une nouvelle parade de Brunet ou de Tierce-

lin qui faisait fortune dans Paris, ou bien un bon tour joué au commissaire de police Robillard, que ses soixante ans, sa corpulence pansue, ses lunettes larges comme des roues de cabriolet, sa coiffure de 87 et ses boucles d'argent à la chartres, ne mettaient pas à l'abri de quelque mystification ou des espiègleries de quelques-unes de ses administrées.

« Dans ce foyer, on vit se réunir successivement tout ce que la littérature du Directoire et de l'Empire, composée de tout ce que Paris renfermait alors de jeunes gens pleins de verve, de talent, d'esprit et d'avenir. La plupart n'ont point failli à leur vocation insouciante et désintéressée, à leur vie utile et imprévoyante d'artiste, ils ont conservé la modeste redingote du poète, que d'autres plus adroits, mais peut-être aussi moins heureux, ont échangée contre l'habit brodé du conseiller d'état, la robe du magistrat, le froc du préfet, ou, ce qui est plus affligeant, contre le chapeau à plumet du courtisan, qu'ils ont laissé traîner sur les

tabourets des antichambres ministérielles de tous les régimes et de toutes les dynasties. »

Le théâtre des Variétés est celui qui a joui de la vogue la plus longue et la plus méritée ; on sortait d'une affreuse tourmente qui avait assombri tous les esprits, on avait besoin de rire comme on a besoin de pain, comme on a besoin d'air, et l'on était certain de trouver la gaieté franche et communicative en allant voir jouer Brunet et Tiercelin. Ces deux comédiens excentriques ont à eux seuls soutenu la gloire et la fortune de ce théâtre pendant plus de vingt ans.

Si je fais l'éloge des acteurs, je ne ferai pas toujours celui de certaines pièces dans lesquelles ils attiraient constamment la foule ; c'étaient des canevas décousus, des scènes à tiroirs où abondaient les calembourgs, genre d'esprit que j'ai toujours trouvé déplorable (bien que j'en fisse comme les autres), et j'en demande mille pardons à feu M. le marquis de Bièvre.

La troupe était excellente ; aux noms de Brunet et Tiercelin, ajoutons ceux de Cretu, César, Amiel (qui étaient directeurs avec la demoiselle Montansier), Foignet père, Simon, puis Bosquier-Gavaudan, l'homme de France qui a le mieux chanté le vaudeville ; Dubois, Cazot, Lefèvre, et ce bon M. Duval, qui a donné son nom à une création dramatique ; je veux parler des fameux *Jocrisses* de Dorvigny, dans lesquels l'acteur Duval jouait toujours le rôle de *M. Duval*. Je ne laisserai point passer Jocrisse sans lui dire un adieu mêlé de larmes !... Jocrisse m'a toujours paru une délicieuse création ; je trouve Jocrisse plein de poésie (pour me servir de l'expression des modernes).

La familiarité du maître et du valet ne vous paraît-elle pas ravissante ? Jocrisse s'appuyant sur l'épaule de M. Duval ! Jocrisse causant familièrement avec M. Duval ! Jocrisse prenant du tabac dans la tabatière de M. Duval ! Et *Jocrisse maître et valet*, et *Jocrisse grand-père*, *Jocrisse changé de condition*, et son *désespoir !*...

son fameux *désespoir!*... Est-ce que ce n'était pas à pouffer, à mourir de rire? Puis, à côté de cela, *Cadet-Roussel* inventé par Aude, autre création sublime et du même genre. Eh bien! avec ces titres-là sur l'affiche, le nom de Brunet en vedette, tout Paris défilait au Palais-Royal. On ne parlait que de Brunet, on se demandait avez-vous vu Brunet? connaissez-vous le dernier calembourg de Brunet? M. de Chateaubriand, dans son *Itinéraire de Paris à Jérusalem*, a écrit que les petits Bédouins connaissaient le nom de Bonaparte, qu'on les entendait crier dans le désert : *En avant, marche!* eh bien! je puis affirmer que le nom et les calembourgs de Brunet ont été répétés sur les bords du Nil comme sur ceux de la Bérésina.

Je me souviens qu'au 31 mars 1814 j'étais de garde à la barrière Saint-Martin ; les premiers mots que m'adressa un jeune officier kalmouck qui parlait à peine français, furent pour me demander le Palais-Royal et le théâtre de Brunet.

Brunet a été un acteur parfait de naturel et de naïveté, son jeu était non seulement simple et vrai, mais encore il était chaste, et je n'exagère pas. Brunet apportait sur la scène cet air timide et embarrassé qu'il garde à la ville : c'est peut-être à cette extrême timidité, à cette gaucherie modeste, qui ne le quittent pas dans le monde, qu'il a dû son succès au théâtre.

Brunet était aimé au point que l'on fit pour lui et une actrice nommée Caroline*, qui possédait une voix ravissante, une pièce intitulée *Brunet et Caroline*. M. le comte de Ségur en était l'auteur.

Aujourd'hui, si l'on met dans un petit journal une plaisanterie politique, on imprime : Tousez a dit telle chose, Odry a dit telle autre, ou bien « comme dit Arnal. » Dans ce temps-là où un journal n'aurait pas osé écrire un mot contre le plus mince personnage de l'état, on met-

* Cette comédienne est morte en 1807.

tait tous les calembourgs politiques sur le compte de Brunet. Un jour, on disait : Est-il vrai que Brunet a été arrêté pour avoir dit dans la pièce du *Sourd*, au papa Doliban :

« Vous ne savez pas, papa Doliban ? avant de songer à épouser votre fille, je pensais à me faire nommer *tribun*. — Pourquoi cela ? — C'est que j'aurais épousé une *tribune*, et nous aurions fait des petits *tribunaux*. Une autre fois, Brunet avait été, soi-disant, demandé à la police pour avoir dit à propos de la descente en Angleterre que Bonaparte voulait tenter... Bah ! nos soldats passeront la Manche aisément, et avoir chanté tout bas : *Les canards l'ont bien passée*, etc. Enfin, pas un mot, pas une farce contre le pouvoir d'alors, sans que Brunet ne fût censé les avoir imaginés. Dans les salons, dans les cafés, dans les coulisses, on le faisait arrêter régulièrement deux ou trois fois par mois ; on ajoutait qu'on le conduisait aux répétitions entre deux gendarmes, et que le soir on le rame-

nait en prison de la même manière.

Or, vous saurez que le bon Brunet n'a, Dieu merci, jamais couché en prison de sa vie... A quoi lui eût-il servi de se compromettre?... Aussi, quand on était quinze jours sans répandre le bruit qu'il avait été conduit à la préfecture, il disait en riant :
— Vous ne pourriez pas m'apprendre si j'ai été arrêté hier soir?...

Tiercelin, qui avait partagé le sceptre avec Brunet, était un acteur peuple des pieds à la tête, son jeu était délirant... ivre... c'était la gaieté en débraillé ; dans les rôles grivois, les forts de la halle, les mariniers, il montrait une étonnante vérité. Dans une pièce appelée *Cricri, ou le Mitron de la rue de l'Oursine*, quand il disait à Brunet : *Prends garde, grain de sel, ou je t'égruge!...* on avait peur pour Brunet...

Dans *le Suicide de Falaise, M. Crédule, le Vieux berger, les Vendanges de Champagne*, et beaucoup d'autres rôles, il a déployé un talent, une verve qui ne seront pas remplacés de longtemps ; mais

dans les savetiers surtout, on se frottait les yeux pour chercher l'acteur, on ne trouvait jamais que le personnage. *Préville et Taconnet*, de MM. Merle et Brazier, a mis le sceau à sa réputation ; aussi lorsque Lepeintre aîné jouant Préville, disait à Nicolet en montrant Tiercelin :

> Tout Paris en est idolâtre,
> Et chez vous c'est à qui viendra.
> Pour l'honneur de votre théâtre,
> Conservez bien cet homme-là !...

l'allusion ne manquait jamais son effet, et le vers était souvent bissé... Tiercelin est du petit nombre de ces comédiens de genre qui ne surgissent pas coup sur coup... il a, ainsi que quelques autres, donné son nom à son emploi... On dit d'un acteur aujourd'hui : Il joue les Tiercelin..... comme on dit : Il joue les Trial.....

En femmes, la troupe était composée des dames Granger, Elomire, Flore, Drouville, Mengozzi, et la bonne, l'excellente, la verveuse Barroyer, qui fut

une des meilleures duègnes de la capitale.

La littérature, dans ce temps-là, était assez bonne fille, les vieux encourageaient les jeunes, Dorvigny serrait la main à Désaugiers, Dumaniant riait avec monsieur Étienne, le vicomte de Ségur, le grand-maître des cérémonies de l'empire causait amicalement avec Tournay, tandis que son frère, qui se faisait appeler Ségur *sans cérémonie*, tenait bras dessus bras dessous Dubois ou Chazet, Henrion offrait des bouquets aux nymphes du foyer en cherchant le plan de *Manon la Ravaudeuse*... Servières, qui ne pensait pas à devenir référendaire, cherchait un couplet de facture avec Coupart; et au milieu de ces groupes animés, on entendait souvent une voix qui couvrait celle des autres, c'était celle de ce Martainville, de spirituelle et fougueuse mémoire... Martainville si gai, si vif, si provençal!... mais si turbulent, si mauvaise tête!... l'homme qui avait, comme on disait alors, tant d'esprit en petite monnaie... tout ce pêle-mêle était vivace... pittoresque... on riait,

on faisait des bons mots... on racontait les anecdotes du jour...

Le théâtre des Variétés, et principalement le foyer, étaient le rendez-vous des militaires; la république, le directoire, le consulat et l'empire y ont traîné leurs éperons et leurs grands sabres; c'était là qu'on faisait halte entre deux victoires, ce n'était qu'un bivouac, car le grand abatteur de trônes ne laissait pas à ses capitaines le temps d'y faire élection de domicile; j'y ai vu bien des scènes tumultueuses, car c'est toujours le Palais-Royal qui a donné le signal des révolutions, depuis celle de 1789 jusqu'à celle de 1830, depuis Camille Desmoulins attachant une feuille verte à son chapeau et criant : à la Bastille!... jusqu'aux premiers groupes qui protestèrent contre les ordonnances de juillet. J'ai vu bien des fois le théâtre cerné, le jardin fermé, mais on y était habitué, et le commissaire Robillard nous connaissant tous, nous n'avions pas à craindre d'aller coucher à la Préfecture.

Les pièces de cette époque n'offraient guère d'intérêt, elles étaient en général assez mal faites. Un rôle pour Brunet, une douzaine de calembourgs, et l'on allait aux nues. Vers 1805, des auteurs voulurent voir si le public, qui courait à des niaiseries, goûterait un ouvrage d'un genre un peu élevé. M. Francis et feu Moreau firent jouer *les Chevilles de maître Adam* : ce vaudeville eut un succès extraordinaire et fit d'abondantes recettes; dès lors on ne parlait plus que des *Chevilles de maître Adam*, c'étaient des pièces dans ce genre qu'il fallait dorénavant, on n'en voulait plus, que de jetées dans le même moule... Cet ouvrage voulut essayer de faire réaction. Brunet devait jouer quelques jours après une parade appelée *Sauvageon*, ou *le Jeune Iroquois*; voilà qu'une cabale épouvantable est montée contre la pièce et l'acteur; à peine la toile est-elle levée, que les sifflets partent de tous les coins de la salle ; Brunet paraît en *sauvage*, c'est alors que le tumulte redouble; il veut parler, on le

hue ; il veut danser, on jette sur la scène des pommes et des marrons ; des cris partent de toutes parts : à bas Brunet !... à bas le pantin !... à bas les calembourgs !... vivent les *Chevilles de maître Adam !...* On brise les banquettes... on déchire les affiches, une centaine de jeunes gens dansent en rond dans le foyer. La salle est évacuée par ordre du commissaire, et les groupes des cabaleurs parcourent le jardin du Palais-Royal en criant toujours : vivent les *Chevilles de maître Adam !* à bas Brunet !... La cabale était patente, car j'ai de bonnes raisons pour affirmer que cette parade n'était ni meilleure ni plus mauvaise que beaucoup d'autres qui avaient eu un meilleur sort.

Les comédiens français et ceux de l'Opéra-Comique, fatigués d'un voisin comme Brunet, et ne cessant de se plaindre de ce qu'il remplissait tous les soirs la salle de la Montansier, tandis que les leurs étaient vides trois fois par semaine, attaquèrent, non seulement l'acteur, mais le genre. Un hourra se fit entendre, les

journaux reçurent l'ordre de crier à la morale, au bon goût; Fouché s'éleva avec indignation contre un théâtre qui corrompait les saines doctrines littéraires. Enfin, on fit tant que l'empereur rendit un décret qui obligeait les directeurs des Variétés à quitter la salle du Palais-Royal le 1ᵉʳ janvier 1807. Toutefois, on leur permettait de bâtir sur le boulevard Montmartre. La consternation fut générale dans le quartier, les adieux furent touchants; tous les acteurs vinrent, après la dernière pièce du spectacle du 31 décembre, chanter chacun un couplet, dans le costume du rôle où il avait brillé... Ces couplets se rattachent trop à l'histoire des Variétés et du Vaudeville pour que je ne les cite pas *.

> Vous qui chaque soir à nos jeux,
> Depuis dix ans, veniez sourire;
> Daignez recevoir nos adieux,
> En partant, notre joie expire.

* Ils furent improvisés en quelques heures par Désaugiers, Moreau et Francis.

Brunet, dans *Monsieur Vautour*.

A la cité *, de mon tabac
Je vais transporter l'entreprise ;
J'aurai toujours du macoubac,
Pour moi, n'allez pas lâcher prise.

Madame Barroyer, dans *la Servante de Monsieur Giraffe*.

Vous que l'caquet n'fatigue pas,
Vous savez tous qu'c'est moi qu'ça r'garde :
Dans le quartier des avocats,
Comme je vais être bavarde !

Dubois, dans *Maître Adam*.

Maître Adam vous quitte aujourd'hui,
Adieu saillie et gaîté franches ;
Si vous ne changez pas pour lui,
Il n'aura que changé de *planches*.

Joly, dans *Gallet*.

Au débit de tous mes couplets
Ces lieux furent longtemps propices ;

* La troupe allait jouer au théâtre de la Cité, en attendant la nouvelle salle.

Mais dans le quartier du Palais,
Gallet vendra bien ses épices.

Caroline, dans *le Diable couleur de Rose.*

Si longtemps, par ses tours malins,
Colifichet parut aimable,
Dans la saison des diablotins *
Oublierez-vous le petit diable ?...

Bosquier, dans Valogne, du *Diable couleur de Rose.*

Vers la Cité, de quelques pas,
Faites pour moi le sacrifice ;
Comme Normand, d'avance, hélas !
Je crains le Palais-de-Justice.

Madame Drouville **, dans *Manon la Ravaudeuse.*

Dans le quartier où nous allons,
Comme ici, puissé-je être heureuse !
N'allez pas tourner *les talons*
A la petite *ravaudeuse.*

* C'était le 31 décembre.
** Morte en 1833.

Vaudoré*, dans *Monsieur Giraffe.*

Nous craignons sans votre secours
De n'étrenner que les dimanches ;
Ici nous étrennions toujours,
C'est une autre paire de manches.

Aubertin**, dans *le Jardinier de Monsieur Giraffe.*

J'nous consol'rons bientôt, ma foi,
Du p'tit voyag' que j'allons faire,
Si chaque fleur qu'ici je voi
Vient orner not'nouveau parterre.

Tiercelin, dans *Vadé à la Grenouillère.*

Si vous craignez d'passer les ponts,
Le batelier d'la Grenouillère
S'ra z'au-poste j'vous en réponds,
Pour vous fair' passer la rivière.

* Mort en 1808.
** Mort le 15 novembre 1825.

Lefèvre, dans *le Cocher des Petites Marionnettes*.

Demain c'est moi qui, bien ou mal,
A la Cité conduis la noce...
Pourquoi tout le Palais-Royal
Ne tient-il pas dans mon carrosse ?...

Madame Mengozzi, dans Lisbeth, des *Amants Prothées*.

Vous que l'tambour et l'tambourin
A la gloir', au plaisir entraîne ;
Quand vous avez passé le Rhin,
Craindrez-vous de passer la Seine ?...

Chœur.

Vous qui, chaque soir, à nos jeux
Depuis dix ans veniez sourire,
Daignez recevoir nos adieux ;
En partant, notre joie expire.

Ces couplets, tout simples qu'ils soient, produisirent beaucoup d'effet, les spectateurs avaient les larmes aux yeux..... d'abord parce que tous les comédiens étaient aimés du public, ensuite parce que l'acte du pouvoir avait paru injuste....

Le quartier de la Cité n'était pas aussi favorable que celui du Palais-Royal.

Les habitués ne passant point les ponts, on allait interrompre les représentations, quand MM. Sewrin et Chazet donnèrent *la Famille des Innocents*. Ce vaudeville, joué par Brunet, Joly, Vaudoré, Dubois, par mesdames Caroline, Cuisot, Drouville, Barroyer, obtint un succès prodigieux; plus de cent mille écus furent encaissés dans l'espace de trois mois. Enfin, le 24 juin 1807, le théâtre des Variétés s'ouvrit sur le boulevard Montmartre avec un tel éclat, qu'on n'a pas vu depuis une pareille inauguration. Brunet, de comédien qu'il était, signifia que, s'il n'entrait point comme directeur, il quitterait le théâtre; on craignit de perdre un homme duquel dépendait le salut de l'entreprise, et Brunet, ayant mis des fonds dans l'affaire, fut reçu comme cinquième administrateur *. Une pièce de

* MM. Foignet s'étaient retirés n'ayant pas voulu courir les chances d'une nouvelle construction.

circonstance avait été commandée aux auteurs en vogue : MM. Désaugiers, Moreau et Francis composèrent *le Panorama de Momus;* cette revue offrait une série de couplets tous plus piquants les uns que les autres; c'était un feu roulant d'esprit; c'était la boutique d'un artificier. Tous les acteurs paraissaient dans l'ouvrage; il serait difficile de trouver aujourd'hui une réunion d'artistes aussi remarquables, un ensemble aussi parfait... Dès cinq heures du soir, Paris assiégeait les portes du théâtre; on se pressait... on se foulait, on se battait pour tâcher d'entrer; il y eut beaucoup d'appelés et peu d'élus. Une salle charmante et commode, une société brillante et choisie, une pièce étincelante, des acteurs ivres de gaieté, un succès pyramidal... des bravos!... des bis!... un ouvrage joué presque deux fois dans la soirée, telle fut l'ouverture d'un théâtre qui a pendant vingt ans joui d'une vogue sans égale!... Vous croyez peut-être qu'une fois la salle du Palais-Royal

fermée, l'Opéra, les Français, l'Odéon, Feydeau vont entasser recettes sur recettes?... Point : leur position ne sera ni meilleure ni plus mauvaise, seulement le petit acte de vengeance dirigé contre Brunet et son genre ne va servir qu'à faire sa fortune et à continuer celle de ses co-associés.

Le théâtre du boulevard Montmartre a été si constamment heureux, qu'on aurait dit qu'il défiait le bonheur; car aux acteurs que j'ai nommés est venu se joindre un talent d'un ordre très élevé. En 1809, Potier, arrivant de Nantes, vint compléter la galerie originale des *Panoramas;* une chose à remarquer, c'est que son début ne fut pas brillant, et que même on l'accueillit avec assez de froideur. Brunet et Tiercelin étaient encore à l'apogée de leur gloire; le public, qu'ils faisaient tant rire, ne pouvait pas croire que d'autres comédiens dussent l'amuser. Potier joua, dans *Maître André et Poinsinet,* le rôle que Brunet avait créé; on trouva que sa voix était rauque,

caverneuse, que son débit était lent, froid, monotone, des sifflets même se firent entendre ; quant à nous autres, jeunes auteurs, qui l'avions déjà deviné, nous le trouvions amusant, et nous l'encouragions. Un soir qu'il avait encore été sifflé, il nous dit en riant : « J'en suis « bien fâché, mais les Parisiens me pren- « dront comme cela, ou je reprendrai le « chemin de la province. » Potier sentait tout ce qu'il valait ; aussi, fort de ses convictions et de ses études, il persista dans sa manière de jouer, et ce même public qui l'avait jugé médiocre finit par le trouver ce qu'il était, grand comédien..... Ce qu'il était... un homme qui avait approfondi son art, un homme à qui la nature n'avait rien refusé, pas même les défauts nécessaires à son genre d'emploi. Potier était continuellement en scène ; ses yeux parlaient, ses bras parlaient... et l'on devinait ce qu'il ne voulait pas ou ne pouvait pas dire. C'était l'acteur au sel fin, aux nuances délicates, l'acteur du grand monde et du peuple ; il savait faire pas-

ser un mot graveleux avec un goût exquis ; il sauvait une situation équivoque avec un tact parfait ; mon opinion, à moi, c'est que Potier a été l'un des meilleurs comédiens qui aient jamais brillé sur aucune scène. Toutes ses créations sont ravissantes de vérité, tout y respire une fleur de bonne comédie. Lorsque dans la même soirée il jouait le *Ci-devant jeune homme;* le prince Mirliflor, de la *Chatte merveilleuse;* Pinson, de *Je fais mes farces;* il faisait à lui seul trois acteurs. Dans le *Conscrit,* l'*Homme de 60 ans, Werther* et le *Centenaire,* on riait et l'on pleurait tout à la fois. Et dans la *Matrimoniomanie,* les *Anglaises pour rire,* la *Soirée de Carnaval,* que de talent ! que de gaieté ! que de folie !

J'ai entendu dire à Talma que Potier était le comédien le plus complet qu'il eût connu... Cet éloge était précieux dans la bouche du tragique le plus complet lui-même...

Potier a abordé quelquefois ce qu'en termes de coulisses on appelle *le grand*

trottoir. Je l'ai vu dans le *Médecin malgré lui* et dans les *Plaideurs*... il comprenait parfaitement sa comédie française... j'ai toujours regretté de ne pas l'y voir; il me semble qu'il eût été bien placé... Potier devait tout comprendre.

Après lui, Lepeintre aîné se fit distinguer comme un comédien verveux. Lepeintre, la providence du vaudeville militaire, voué à l'épaulette comme on se voue à la toge ou à la soutane, car sous la restauration nous l'avons vu, dragon, hussard, chasseur, lancier, grenadier, caporal, colonel, tambour, général, Lepeintre a enlevé tous ses grades à la pointe du couplet.... puis Legrand, jouant les suffisants avec une impertinence grave et comique tout à la fois, Arnal qui préludait à sa gloire future.... et Odry, Odry, ce balourd si drôle, cet acteur qui n'en est pas un, mais qui a su tirer si bon parti de son regard béant, de ses genoux cagneux, de son rire d'imbécile, Odry qui était si bon dans *M. Cagnard*, et si mauvais dans *M. de Pourceaugnac*..

Comme si Odry et Molière auraient jamais dû se rencontrer sur un théâtre? et toutefois, n'allez pas croire que je cherche en rien à ternir la gloire de ce bon Odry, c'est bien l'homme le plus fou, le plus bouffon que je connaisse... il restera comme type de la bonne grosse bêtise... n'est pas bête comme lui qui veut... après cela, il ne jouera pas Molière, voilà tout...

J'ai dit que les Variétés avaient été souvent en butte à la jalousie des grands théâtres, et j'ai dit la vérité. A côté de vaudevilles agréables, se souvenant quelquefois de leur vieille origine, elles jouaient des vaudevilles plus que grivois... Vers 1813 on en représenta un appelé l'*Ogresse* ou *la Belle au bois dormant*. Tiercelin, chargé du rôle de l'ogresse, y était d'un grotesque à faire peur aux petits enfants... La pièce attirait la foule... Le duc de Rovigo, alors ministre de la police, manda tous les directeurs des petits spectacles, leur fit une allocution touchant la morale, la littérature, le bon

goût, comme si la littérature et le bon goût avaient affaire dans une parade des Variétés... Quand le tour arriva pour les directeurs des Variétés, le ministre tonna contre ce théâtre plus fort que contre les autres, disant qu'il le ferait fermer s'il ne purgeait son répertoire. Brunet osa lui dire d'un air timide que les pièces étant censurées, il ne devait pas être responsable de l'effet qu'elles pouvaient produire, que sous l'ancien régime on donnait des ouvrages plus licencieux!... A ce mot d'ancien régime, le ministre fronça le sourcil, et dit en se promenant à grands pas dans son salon : « Oui, vous avez « raison, sous l'ancien régime, les ducs, « les marquis, les comtesses riaient volon- « tiers de ces platitudes ; mais on les a « tous mis à la porte, et nous, on ne nous « y mettra pas. »

Quelques mois après, Napoléon était à l'île d'Elbe, et Son Excellence à la porte de son ministère.

Jocrisse a donc vu pendant vingt ans l'épée de Damoclès suspendue sur sa tête ;

sans de puissantes protections, on aurait bien pu le chasser du boulevard Montmartre comme on l'avait fait du Palais-Royal.... Une circonstance heureuse pour les administrateurs, c'est que le comte Regnault de Saint-Jean-d'Angely et l'archi-chancelier Cambacérès les couvrirent de leur patronage. Cambacérès se montrait tous les soirs aux Variétés flanqué de deux vieux courtisans qui ne le quittaient pas plus que son ombre. C'était le vieux marquis de Villevieille, homme d'esprit qui s'était frotté à toute la littérature du dix-huitième siècle ; ce fut lui qui, lors du refus d'inhumer Voltaire, publia un mémoire énergique dans lequel il disait : « Si vous refusez la sépulture
« au plus grand homme de votre nation,
« je ferai transporter ses restes chez les
« Anglais, qui seront fiers de les placer
« à Westminster. » L'autre était ce bon d'Aigrefeuille dont la réputation de gourmandise devint européenne, et qui mérita le surnom de *Montmaur moderne*, c'était ce d'Aigrefeuille qui, voyant la

puissance de l'empereur chanceler, disait avec une bonhomie admirable : « Cet « homme en fera tant qu'il finira par « compromettre monseigneur. » On a composé sur lui ce plaisant quatrain :

D'Aigrefeuille, de monseigneur,
Ne pouvant plus piquer l'assiette,
Pour en témoigner sa douleur
A mis un crêpe à sa fourchette.

Il ne faut pas croire, toutefois, que ce théâtre ne jouât que des ouvrages grivois, il a souvent fustigé avec esprit et malice les sottises de son temps.

Une pièce de MM. Scribe et Dupin intitulée *le Combat des Montagnes,* devint la cause d'un grand scandale; dans ce vaudeville, qui passait en revue tous les ridicules du jour, il avait introduit un jeune commis marchand, sous le nom de *M. Calicot,* lequel portait éperons et moustaches ; car, alors, beaucoup de très pacifiques citadins, voulant se donner des airs de mal-contents, se laissaient pousser d'affreuses moustaches, et fai-

saient sonner sur le pavé les talons de leurs bottes éperonnées, avec un épouvantable fracas.

Comme la paix était faite, chacun voulait passer pour ancien militaire ; tout le monde voulait avoir été gelé à Moscou.... Une centaine de commis marchands se crurent offensés dans le personnage de *M. Calicot* ; une cabale fut montée contre la pièce nouvelle, et le dimanche suivant, elle croula au milieu des huées et des sifflets ; on menaça même Brunet de lui faire un mauvais parti, s'il remettait l'ouvrage sur l'affiche.

L'autorité, ne voulant pas céder, ordonna que les représentations fussent continuées. M. Scribe improvisa un prologue très piquant, *le Café des Variétés*, dans lequel Vernet remplissait le rôle d'un bossu d'une manière très originale.

Les couplets et l'acteur allèrent aux nues, et la seule compensation que les pauvres cabaleurs reçurent, c'est que, grâce au prologue, la pièce qui n'aurait peut-être eu que quelques représenta-

tions, fut jouée pendant deux mois consécutifs. Le nom de *Calicot* devint proverbial, et je ne serais pas surpris qu'on le trouvât dans le nouveau Dictionnaire de l'Académie.

Tout Paris chanta ce couplet adressé aux commis-marchands qui portaient des éperons et des moustaches.

Ah! croyez-moi, déposez sans regrets
Ces fers bruyants, ces appareils de guerre,
Et des amours, sous vos pas indiscrets,
N'effrayez plus les cohortes légères.
Si des beautés dont vous causez les pleurs,
 Nulle à vos yeux ne se dérobe,
 Contentez-vous, heureux vainqueurs...
 De déchirer leurs tendres cœurs.
 Mais ne déchirez pas leur robe.

Plusieurs jeunes gens furent arrêtés, quatre subirent un jugement correctionnel. Il est bon de rappeler aujourd'hui ce que l'on imprimait à ce sujet : « Les jeunes gens devraient réfléchir que faire le portrait d'un homme qui exerce une profession n'est point attaquer la profes-

sion elle-même ni tous ceux qui l'exercent. On a mis en scène les médecins, les apothicaires, les procureurs, les auteurs eux-mêmes; on ne fait en cela qu'user du droit accordé à tous les écrivains dramatiques. »

« La comédie est un miroir
« Qui réfléchit le ridicule. »

Le théâtre des Variétés a joué peu de parodies, mais il en est une qui mérite une mention particulière. Je veux parler de *Cadet Roussel beau-père*, imitation burlesque de la comédie des *Deux Gendres* : c'est une des farces les plus amusantes qui se soient vues au théâtre pour la franchise et la gaieté du dialogue. Brunet y était d'un naturel et d'une bonhomie à faire pouffer de rire... Quand il adressait des reproches à ses deux filles sur l'abandon dans lequel elles le laissaient, et qu'il leur disait avec le pathétique de Cadet Roussel : « Quand vous alliez à la Gaîté, à l'amphithéâtre des quatrièmes, pour voir M. Marty dans

l'*Illustre Aveugle*, et que vous me laissiez seul dans ma chambre, et sans chandelle encore... c'était moi qui l'étais l'*illustre aveugle!*.... » Cette excellente parodie est de M. Dumersan.

J'ai dit au commencement de ce chapitre que le théâtre des Variétés avait été depuis son origine en butte à des critiques souvent acerbes et même injustes. Il me reste maintenant à le prouver, et pour cela il suffira de quelques citations. Voilà ce que je trouve dans un recueil du temps :

« On peut donner en très peu de mots un résumé fort exact sur le genre de ce théâtre et sa situation.

« Quant à son genre, c'est l'égoût des autres théâtres : bêtises, platitudes, trivialités, coqs-à-l'âne, calembourgs et jeux de mots, voilà ce qui compose son répertoire, et ce qu'il offre à l'avide curiosité des gobe-mouches, des oisifs, des Midas parvenus, et de tous les imbéciles qui ne sont plus communs à Paris qu'ailleurs, que parce que Paris

est la plus grande ville de la France.

« Quant à sa situation, c'est l'établissement le plus avantageux pour les propriétaires de tous ceux qui existent dans la capitale. Avec les trésors dont je viens de faire l'énumération, les administrateurs du théâtre des Variétés ont trouvé le moyen de se faire chacun soixante ou quatre-vingt mille livres de rente.

« Considéré dans son rapport avec les grands théâtres dont il attaqua la prospérité, le théâtre de Brunet (car il faut bien le nommer ainsi, puisque toute sa fortune repose sur la tête de Brunet, et que sans Brunet il ne serait rien) est le plus grand ennemi de ces antiques établissements qui suffisaient aux plaisirs de nos aïeux.

« Considéré relativement à son influence sur le goût et l'art dramatique, et sur la littérature en général, il paraît plus dangereux encore. Depuis son établissement on s'habitue à croire que la gaieté comique ne peut plus être tolérée qu'au boulevard ; et dès que l'on décou-

vre dans une pièce ancienne ou nouvelle jouée sur les grands théâtres quelque chose de naturel et de plaisant qui blesse les règles d'une délicatesse outrée auxquelles on veut les astreindre, vous entendez crier partout : *aux Variétés! au boulevard!...* Ce qu'il y a de plaisant, c'est que les mêmes personnes qui s'offensent d'une plaisanterie tolérable aux grands théâtres, approuvent et applaudissent aux Variétés, des pièces tissues de grossièretés et de bêtises : leur délicatesse et leur indulgence sont également ridicules et révoltantes. »

On voit clairement par cet article que les croisades étaient toujours prêchées au nom des grands théâtres... c'était cet excellent Brunet qui était censé être un obstacle à leur prospérité... Si l'on n'allait pas voir les vieilles pièces du répertoire français, c'était la faute de Brunet... si *les Sabots* ou *Blaise et Babet* n'attiraient personne à l'Opéra-Comique, c'était encore la faute de Brunet... si *le Devin du village* ne remplissait pas la

salle de l'Académie impériale de musique, c'était toujours la faute de Brunet... et ce bon Brunet disait quelquefois : « Ce n'est pas pourtant moi qui peux faire du tort à Talma... nous ne jouons pas le même emploi. »

Pour prouver que la critique qu'on vient de lire n'était pas de bonne foi, c'est que déjà, en 1809, le théâtre des Variétés donnait des ouvrages très agréables et qui ne pouvaient en rien corrompre les mœurs du peuple. Ce fut cette année que l'on y joua *le Gâteau des Rois*, de Francis, *Un tour de carnaval*, de Désaugiers, *Jocrisse aux enfers, Saint-Foix braconnier, le petit Candide, Un tour de Colatto, A bas Molière, la Ferme et le Château, Coco Pépin* ou *la nouvelle année*... Tous ces vaudevilles étaient autant de charmantes petites pièces, où rien n'effarouchait la morale, mais où l'esprit et la gaieté abondaient.

La Restauration, qui ne fut pas aussi croquemitaine qu'on a bien voulu le dire, répara quelques injustices de l'Em-

pire. Ce fut elle qui permit de rouvrir le théâtre Saint-Martin en 1815. Elle accorda facilement de nouveaux priviléges, ceux du Gymnase, des Nouveautés, du Panorama Dramatique; elle ferma les yeux sur Bobino, laissa madame Saqui et les Funambules jouer des pièces dans le genre de celles que l'on représentait à l'Ambigu et à la Gaité.

Depuis 1830, une douzaine de spectacles ont été ouverts..... Eh bien! jamais les grands théâtres ne se sont trouvés dans un état plus prospère.

Robert le Diable, la Juive, les Huguenots et des ballets ravissants ont produit des recettes considérables à M. Véron. *Chatterton, Bertrand et Raton, Don Juan d'Autriche, Marie* ou *les Trois Époques, la Camaraderie*, et quelques pièces des grands maîtres, jouées par les premiers sujets, ont rempli et remplissent encore la caisse des sociétaires du Théâtre Français. *Le Pré aux Clercs, le Postillon de Lonjumeau, l'Ambassadrice*, ont attiré tout Paris à l'Opéra-

Comique. Lorsque les bouffes chantent *la Dona del Lago, la Cenerentola, Don Giovanni, il Matrimonio segreto,* la foule se porte au Théâtre Italien.

Je répéterai donc aux grands théâtres : Attirez à vous les grandes capacités ; vous, messieurs de la Comédie Française, jouez souvent les chefs-d'œuvre de Molière, de Regnard, de Destouches ; accueillez des modernes, tels que Casimir Delavigne, Victor Hugo, Alexandre Dumas, Scribe, Alfred de Vigny et quelques autres ; mettez souvent sur votre affiche les noms de Joanny, de Ligier, de Volnys, de Firmin, de Périer, de Monrose, de Samson ; montrez-nous tous les soirs nos grandes et bonnes actrices, Mars, Dorval, Volnys (Fay), Anaïs, Desmousseaux, etc.

Que les grands théâtres lyriques imitent votre exemple, et quand on ouvrirait des petits spectacles au coin de chaque rue, on serait toujours bien forcé d'aller chez vous ; oui, quel que soit le grand nombre des spectacles, on ne comp-

tera toujours à Paris qu'un Théâtre Français fondé par Molière, une Académie royale de Musique inventée par Lulli, un Théâtre Italien mis en vogue par Cimarosa, un Opéra-Comique immortalisé par Grétry.

La fameuse *Marchande de Goujons*, si bien représentée par mademoiselle Flore, était ce qu'on appelle un vaudeville au gros sel. Cet ouvrage scandalisa de prudes notabilités, on cria de nouveau contre le pauvre théâtre, on fit encore courir des bruits sinistres, et cette fois il ne s'agissait de rien moins que de le rayer du nombre des vivants !...

Depuis cette époque jusqu'à la révolution de juillet, ce théâtre déclina sensiblement ; des rivalités d'auteurs, de petits abus dans l'administration, furent cause que le théâtre le plus gai de Paris en devint tout à coup le plus triste. Plus de ces bonnes folies, de ces pièces de bon aloi, de ces petits tableaux de mœurs qui avaient si longtemps amusé et fixé la foule ; mais des ouvrages sans couleur,

beaucoup de mauvais acteurs, beaucoup de bons comédiens de moins. Voilà où en étaient les Variétés quand M. Armand Dartois, ayant acheté la part de Brunet en 1829, se chargea des nouvelles destinées de l'entreprise.

M. Dartois, bon garçon, auteur spirituel, arriva avec les meilleures dispositions du monde; mais à peine était-il au timon des affaires théâtrales, que se trouvant débordé par les circonstances, il fut obligé, comme ses confrères, d'ouvrir au drame sa porte à deux battants.

Depuis quelques années, Tiercelin*, Potier, Lepeintre aîné, Arnal, Legrand ne faisaient plus partie de la troupe. Brunet et Bosquier-Gavaudan se retirèrent à leur tour; il ne restait plus que Vernet pour pleurer sur Jérusalem.

Dans la situation précaire où se trouvait le théâtre, on tint conseil et on

* Mort le 14 février 1837.

sonna le tocsin; à ce bruit lugubre, Frédérick-Lemaître accourut.

Frédérick-Lemaître est un comédien de grandes ressources, un homme capable de remuer des masses ; mais *Leicester* et *le Joueur*, en compagnie *d'Etienne et Robert*, ou de *M. Chapolard*, me paraissent une énormité. De deux choses l'une : ou les Variétés doivent jouer le drame, ou elles doivent jouer le vaudeville. Si elles inclinent pour le drame, Frédérick est leur homme, elles ne sauraient trouver mieux; mais alors, donnez-lui un grand cadre, une vaste scène, des compositions larges, bizarres, hardies.... comme son talent ; entourez-le de comédiens qui le devinent, le comprennent, qui s'harmonisent avec lui, car l'ensemble, comme on dit dans les coulisses, l'ensemble, ce grand levier de l'art dramatique, ne s'acquiert pas dans un jour, il faut des années : voilà pourquoi l'ancienne troupe du Panorama a jeté tant d'éclat. Si, au contraire, le théâtre veut en revenir à son genre natif, Frédérick ne lui sera d'aucune

utilité et se nuira à lui-même, parce que, je le répète, c'est un comédien pour lequel il faut tracer des tableaux d'histoire et non faire des croquis ou des aquarelles.... Une autre considération plus puissante encore, c'est le danger qu'il y a, pour une entreprise théâtrale, de recourir à des moyens exotiques; d'appeler, si j'ose le dire, l'étranger à son secours. Un théâtre doit vivre de lui, de lui seul, de son intelligence, de son répertoire, de ses acteurs; sans cela il court grand risque de n'avoir que des moments de prospérité, et quand les jours néfastes arrivent, s'il ne se trouve pas sous sa main, à heure fixe, un nom magique... un Frédérick-Lemaître enfin, il peut reperdre en six mois ce qu'il a gagné en un an.

Lorsque j'ai dit que Vernet restait seul pour pleurer sur Jérusalem, je n'ai pas prétendu dire que l'on ne riait plus aux Variétés, ni que l'on n'y rirait plus désormais : cette idée serait injuste et triste !... mais ce que j'ai voulu dire et ce

que je pense, c'est que Vernet sera la dernière expression de cette troupe si gaie... si brillante, si complète... et qui a brillé si longtemps au boulevard du Panorama.

Les Variétés possèdent encore aujourd'hui quelques anciens sujets qui leur sont d'une grande ressource et que le public aime toujours à voir. Parmi la nouvelle troupe, Bressant peut prétendre à des succès solides s'il veut donner à son jeu plus de naturel et moins de prétention.

Les autres comédiens et comédiennes méritent des encouragements, et je désire que quelques-uns d'entre eux nous rendent un jour, un Brunet, un Potier, un Legrand, un Arnal, ainsi qu'une Élomire, une Pauline, une Cuisot, voire même une mère Vautrin, si naturelle et si parfaite dans la mère Michel des *Cuisinières*... Cela peut arriver... L'avenir appartient à tout le monde, et jamais je ne désespère du salut de la patrie!

Le théâtre des Variétés fut presque

mon berceau de vaudevilliste, et je forme des vœux bien sincères pour sa régénération et sa prospérité.

Odry vient de retourner au bercail, il y fera rire encore quelque temps.

Mais un grand événement dramatique, c'est la rentrée solennelle de Jenny Vertpré !..... cette petite actrice si fine, si maligne, si intuitive, si douée de cette rare intelligence qui fait seule les bonnes comédiennes..... Jenny Vertpré vient d'obtenir aux Variétés un nouveau triomphe..... Elle a reparu telle qu'elle s'y était montrée il y a quelques années, toujours piquante, toujours bonne actrice... Jenny est encore une exception au théâtre... c'est une comédienne qui jette le mot avec un art, avec un tact parfait... Il faut, bon gré mal gré, que l'on trouve de l'esprit dans tout ce qu'elle débite ; elle aimerait mieux y mettre du sien plutôt que de laisser prendre un auteur au dépourvu. Elle vient de jouer dans *le Chevalier d'Éon*, jolie comédie de messieurs Bayard et Dumanoir, deux rôles

tout à fait différents, une impératrice et une petite fille d'auberge.

Eh bien! elle a porté le diadême avec la même grâce que la cornette... l'un ne la gênait pas plus que l'autre. Lorsqu'elle a chanté au troisième acte le couplet qui suit, elle a été saluée par une triple salve d'applaudissements. Déjà, au premier acte, sous le costume d'*Elisabeth*, une couronne de fleurs lui avait été jetée galamment... Elle a donc été couronnée deux fois dans la même soirée... Voici le couplet, c'est la petite fille d'auberge qui chante :

> Dans cet hôtel, on a beau faire,
> La foul' n'abonde pas toujours ;
> Mais enfin, en ces lieux, j'espère,
> Qu'avec moi r'viendront les beaux jours ;
> Car du public je suis la fille,
> Trop heureuse, si toujours bon,
> Il me trouvait assez gentille
> Pour achalander la maison.

Voilà donc les Variétés en possession

de Frédérick Lemaître et de Jenny Vertpré... c'est le drame et le vaudeville aux prises, espérons que les directeurs sauront tirer bon parti de ces deux talents *.

* M. Bayard, homme de lettres, vient de succéder à M. Dartois dans la direction du théâtre des Variétés. Comme auteur dramatique, les talents de M. Bayard sont connus, son intelligence et sa moralité offrent encore toutes les autres garanties que demande ce genre d'administration.

THÉATRE

DES

TROUBADOURS.

THÉATRE DES TROUBADOURS.

AUX SALLES MOLIÈRE ET LOUVOIS.

J'AI dit dans ma Chronique de la Comédie-Italienne que Piis et Barré avaient commencé leur carrière dramatique ensemble. *Les Amours d'été, les Vendangeurs, la Matinée villageoise* avaient servi à cimenter une amitié que rien ne paraissait devoir altérer. La fondation du théâtre du Vaudeville à la rue de Chartres semblait devoir augmenter encore l'intimité de leur collaboration,

lorsqu'une circonstance inattendue vint brouiller les deux amis. Piis, ayant élevé, comme fondateur du Vaudeville, quelques nouvelles prétentions qui ne furent pas accueillies par les actionnaires, prit la résolution d'établir théâtre contre théâtre. Un comédien qui était auteur, Léger, se rangea du côté de Piis, et tous deux ouvrirent un nouveau spectacle chantant qu'ils appelèrent *théâtre des Troubadours*. La salle Molière ayant été choisie, des acteurs furent engagés, des pièces mises à l'étude, et le 15 floréal an VII l'ouverture de la salle eut lieu par un prologue de Léger intitulé : *Nous verrons*, et *le Billet de logement*, du même auteur. La troupe se recruta d'acteurs de différents théâtres : Bosquier-Gavaudan, Saint-Léger, Révoil, Tiercelin, Belfort, les dames Remy, Joigny, de Laporte, Avolio, etc., etc., en formèrent le noyau.

On se plaint aujourd'hui de ce que le genre horrible envahit la scène ; on va voir qu'en 1799 on s'en plaignait déjà. On joua sur celle des Troubadours un

vaudeville appelé : *A bas les diables, à bas les bêtes, à bas le poison, à bas les prisons, à bas les poignards !...* cette pièce passait en revue toutes les horreurs à la mode. Or, à cette époque, les romans anglais avaient tous les honneurs de la scène française, et notamment *le Moine, les Mystères d'Udolphe, le Confessionnal des Pénitents noirs*, etc. On lisait constamment sur les affiches des théâtres des boulevards : *mélodrame en trois actes, imité de l'anglais*. Ce n'est donc pas d'aujourd'hui que l'horrible est en possession du théâtre en France. Mercier, surnommé le Dramaturge, était déjà en butte aux traits de la satire, et déjà le petit vaudeville

> Poussait *Comminges* * défaillant
> Dans la fosse qu'il s'était faite,
> Et du vinaigrier dolent
> Renversait à plat la brouette **.

* Drame larmoyant d'Arnaud-Baculard.
** La *Brouette du Vinaigrier*, drame du même genre, de Mercier.

C'est qu'en réalité, à toutes les époques, il y a eu au théâtre du bon et du mauvais, du sublime et du ridicule.

Après avoir quitté la salle Molière, les Troubadours allèrent s'établir, le 14 thermidor, dans celle de la rue de Louvois.

On se plaint encore aujourd'hui de ce que certains théâtres donnent une pièce nouvelle chaque semaine : celui de Piis et Léger en jouait souvent deux, trois, quatre même. Il est vrai de dire qu'il n'y gagnait pas grand'chose ; mais il lui fallait faire des efforts inouïs pour soutenir la concurrence avec le Vaudeville, que Barré, Radet et Desfontaines alimentaient presque à eux seuls. Afin d'arriver les premiers, ils s'enfermaient tous trois : l'un travaillait à la prose, les autres cherchaient des couplets. Dès qu'il y avait deux scènes de faites, on les remettait au copiste, celui-ci les envoyait au régisseur, qui les faisait répéter, si bien que, lorsqu'on arrivait au vaudeville final, la pièce était sue entièrement. Le théâtre des Troubadours sentait que la concur-

rence était difficile à soutenir : aussi jouait-il des pièces nouvelles coup sur coup. Les événements politiques, qui se pressaient alors avec une incroyable rapidité, leur fournissaient tous les jours de nouveaux sujets de pièces. Bonaparte, qui travaillait à se faire souverain maître, encourageait la verve adulatrice de l'enfant malin. Si je l'osais, je dirais qu'à cette époque le vaudeville lui faisait presque *la courte échelle* : aussi, plus tard, il s'en souvint; Barré, Radet et Desfontaines reçurent, ainsi que je l'ai dit, chacun une pension de trois mille francs, Piis devint secrétaire-général de la Préfecture de police, tous les chansonniers qui composèrent un couplet pour célébrer la naissance du roi de Rome touchèrent douze cents francs. L'encens est devenu moins cher depuis cette époque. Les auteurs qui se consacraient plus spécialement au théâtre des Troubadours étaient alors Léger, A. Gouffé, Georges Duval, Servières, Dubois, Francis, Etienne, Moras, Nanteuil,

et un jeune homme du nom de Morel qui mourut à son début dans la carrière.

Lorsque le premier consul envoya à Paris les tableaux et les statues qu'il avait enlevés à l'Italie, on fit beaucoup de vaudevilles de circonstance. MM. Etienne, Moras et Nanteuil composèrent l'*Apollon du Belvéder*, ou l'*Oracle*. Cette petite pièce, qui distribuait beaucoup de critiques, blessa quelques susceptibilités littéraires; car, dans ce temps-là, le vaudeville était une puissance. Apollon, qui rendait ses oracles dans cet ouvrage, y mettait toute la franchise d'un dieu. Quand on lui demandait quel était son plus cher favori, il répondait *Grétry*; quel était le plus aimable écrivain, *Colin*; le poète au plus bruyant style, *Delille*; mais, en revanche, il n'épargnait point *Misanthropie et repentir*, n'acceptait *l'abbé de l'Épée* qu'en faveur de son nom, et disait que l'Opéra-Comique ne pouvant plus payer son loyer avait mis : *Maison à vendre*. Des épigrammes contre quelques journaux valurent aux auteurs

des articles tant soit peu acerbes, auxquels ceux-ci répondirent avec âcreté. Dès lors la guerre fut déclarée, guerre très vive, mais non sanglante. On peut en voir les détails dans une préface imprimée en tête de *l'Apollon du Belvéder*, et dont voici quelques fragments :

« Cette folie, à laquelle a donné lieu l'inauguration de l'Apollon du Belvéder, a été composée en une nuit et représentée en trois jours.

« Le succès complet qu'elle a obtenu nous venge bien, disent les auteurs, des injures de certains pygmées qui ne peuvent nous pardonner de ne les avoir pas mis au nombre des favoris d'Apollon .

.
Il est plus agréable pour nous d'opposer à de vaines clameurs le témoignage d'un grand homme, celui du Molière de la musique; il assistait avec toute sa famille à la représentation de *l'Apollon*. Au moment où celui-ci lui rend grâce de l'avoir si bien fait chanter dans *Midas*, de vifs applaudissements éclatèrent dans toute la

salle. Le lendemain il a écrit aux auteurs la lettre suivante, dont ils suppriment, toutefois, ce qu'elle contient de trop flatteur pour eux. »

Voici la lettre de Grétry :

GRÉTRY,
aux citoyens MORAS, ÉTIENNE et NANTEUIL.

J'ai assisté hier aux Troubadours, citoyens : c'était fête complète pour moi et pour ma famille qui m'accompagnait. L'Apollon du Belvéder, auquel j'ai fait la cour à Rome pendant dix ans, a bien voulu me reconnaître à Paris, et c'est à l'estime flatteuse que vous avez pour mes faibles talents que je dois cette reconnaissance qui m'honore. Continuez toujours de même, citoyens ; j'ai fini ma tâche, mais j'aime les succès de mes survivanciers, et une moisson entière vous reste encore à cueillir.

Signé : Grétry.

Ces petits documents qui aujourd'hui paraissent ridicules, niais peut-être, prouvent cependant l'importance que l'on attachait alors à un vaudeville.

Après *l'Apollon du Belvéder*, les ouvrages qui obtinrent le plus de succès sont : *Clément Marot, le Val-de-Vire, les Dieux à Tivoli, le Rémouleur et la Meunière, le Prisonnier pour dettes, Deux et deux font quatre*. Auger l'académicien, le commentateur de Molière, Auger dont la fin a été si malheureuse qu'on a dit de lui qu'il était tombé dans l'abîme que Pascal voyait sans cesse ouvert sous ses pas, Auger y a donné deux forts ouvrages, *Arlequin Odalisque* seul, et *Lamotte-Houdard à la Trappe*, avec Piis. Mais un vaudeville qui obtint un honneur que l'on ne rencontre pas souvent au théâtre, ce fut *la Nouvelle inattendue* ou *la Reprise de l'Italie*, d'un nommé Bonel, mort il y déjà quelques années et représenté le 12 messidor an VIII. Cette bluette eut un succès de fureur, à ce point que le second consul

Cambacérès, étant arrivé comme on baissait la toile, le public se leva en masse et demanda que l'on recommençât la pièce. Elle fut jouée deux fois dans la même soirée. Avouons que la circonstance qui l'avait fait naître était bien digne d'électriser une jeunesse vive, ardente et passionnée. Les lauriers de l'Italie sont si purs! si beaux! et Bonaparte, général en chef et premier consul, était si grand! On pense bien que l'éloge du jeune Desaix, tué à Marengo, devait avoir une place dans cet ouvrage. Lorsque l'acteur répétait les dernières paroles du jeune héros : *Allez dire au premier consul que je meurs avec le regret de n'avoir point fait assez pour vivre dans la postérité*, les larmes coulaient de tous les yeux, il y eut comme une halte dans le parterre, puis on cria *bis!* les paroles furent répétées : ici la prose l'emporta sur les couplets.

La révolution de 1789, qui avait changé bien des positions, renversé bien des fortunes, devait, après avoir été célébrée

avec fureur, trouver de l'opposition... aussi aucune de ses phases n'a échappé aux traits satiriques des vaudevillistes. Vers 1796, il y eut un hourra contre ceux que l'on appelait alors les *parvenus*, et l'on pense que le théâtre ne fut pas le dernier à s'emparer d'un sujet qui lui paraissait bon à exploiter.

Le premier ouvrage de ce genre qui eut un immense succès fut la fameuse *Madame Angot, ou la Poissarde parvenue*, d'un nommé Maillot (*); les sarcasmes y étaient prodigués à ceux qui avaient fait fortune rapidement... on immolait en scène les agioteurs qui spéculaient au Perron, (c'était la bourse de ce temps-là) on y trafiquait sur le tiers consolidé, après y avoir trafiqué sur les assignats... L'élan une fois donné, on se crut obligé de mettre des parvenus dans tous les ouvrages; alors on vit paraître *les Valets maîtres, les Modernes enrichis, le Nouveau*

* Jouée en 1799 sur le théâtre de la Gaîté.

propriétaire. On avait soin de faire tenir aux parvenus un langage ou niais ou grossier, on les représentait comme ne connaissant aucun des usages de la société, ils étaient toujours bafoués, et l'on chantait à un domestique enrichi :

> Tu n'es pas le premier valet
> Qui ne connaisse plus son maître.

Et puis :

> C'ty-là qu'on traîne
> Si vite dans un phaéton,
> Queuqu'beau matin, changeant de ton,
> Pourra r'monter derrière,
> Comme faisait son père.

Les gens comme il faut affectaient de mal parler pour imiter les parvenus... Il est vrai de dire que ces choses-là amusaient beaucoup les spectateurs... On peignait les nouveaux riches ne sachant ni lire ni écrire, et l'on chantait :

> Si leur ignorance en tout
> Tend à faire baisser les livres,
> Ce sont eux, prouvant leur bon goût,
> Qui font hausser les vivres.

Dans *Christophe Morin*, ou *Que je suis fâché d'être riche!* joué sur le théâtre dont je trace la Chronique, une femme de chambre qui avait pris la place de sa maîtresse demandait à Christophe Morin quelle robe elle devait mettre pour aller au bal...

> Mettrai-je ma robe de basin,
> Ou ma grande sultane...
> Aimez-vous mieux celle de satin
> Que celle en tarlatane ?...
> Passerai-je ma robe lilas,
> Ou mettrai-je ma robe brune ?,..

Et Christophe Morin disait tout bas en haussant les épaules :

> Tu n'avais pas tous ces embarras
> Quand tu n'en avais qu'une.

Et les rires, les bravos d'ébranler la salle !... Si, après les grandes révolutions, il y a toujours la moitié d'un public pour rire de l'autre moitié, c'est qu'il y a toujours dans les plus belles révolutions des intrigues et des dupes... Voyez plutôt...

Puisque j'en suis à citer les pièces où les parvenus jouaient un rôle, je ne puis oublier un ouvrage qui valut des persécutions à l'un de nos plus spirituels écrivains, à M. Emmanuel Dupaty ; bien que cette pièce n'ait pas été jouée aux Troubadours, je dois en parler comme pièce d'époque.

« Dupaty poursuivait sa double carrière d'homme de lettres et de militaire, lorsqu'il composa une pièce intitulée *l'Antichambre* ou *les Valets entre eux*, donnée depuis sous le titre de *Picaros et Diégo*. Cet ouvrage excita contre lui la colère du premier consul Bonaparte, à qui des ennemis de l'auteur persuadèrent qu'il avait voulu faire une satyre contre lui. A cette époque, quoiqu'on fût encore en république, le premier consul essayait déjà le trône qu'il fonda plus tard, et préludait à l'empire par l'arbitraire et le pouvoir absolu. A la première nouvelle qui vint aux oreilles de Bonaparte, l'officier homme de lettres fut enlevé de chez lui par les limiers de la police et conduit

à la Préfecture. Là on lui proposa un exil volontaire. M. Dupaty, dont la fermeté ne se démentit pas un instant, refusa cette concession honteuse et demanda un jugement légal. Mais il avait affaire à plus entêté, et surtout à plus puissant, et malgré son énergique résistance, malgré les instances de la bonne Joséphine, il fut mis sous la garde de deux gendarmes qui le conduisirent à Brest. Là on lui communiqua l'arrêté des consuls qui le déportait à Saint-Domingue et l'incorporait dans l'armée du général Leclerc. Ce n'est pas un des actes les moins remarquables du consulat, et l'on se rappelle que c'est la même main qui signa le traité de Campo-Formio, l'ordonnance qui fonda la Légion d'Honneur, et qui s'amusa à signer l'exil d'un pauvre homme de lettres : * »

Depuis, l'homme de lettres vaudevilliste, le spirituel convive des *Dîners du vaudeville* et du *Caveau moderne*, a com-

* Extrait du *Monde dramatique*.

posé une foule de jolies comédies, un poëme remarquable sur les *délateurs*, un grand nombre de piquants articles de journaux. L'Académie a enfin ouvert ses portes à la chanson !... C'est qu'il y avait autre chose à côté...... Qu'elle reçoive de temps en temps des vaudevillistes comme messieurs Scribe et Dupaty !... et les gens les moins partisans du couplet applaudiront... Allons, courage, messieurs de l'Académie !...

> Flon, flon, flon, laridondaine,
> Gai, gai, gai, lariradondé.

La guerre incessante que l'on faisait aux nouveaux riches se ralentit peu à peu, cette fièvre se calma ; le grand parvenu de la victoire, Bonaparte, qui en avait fait arriver tant d'autres, saisit le pouvoir, alors la médaille retourna, et l'on finit par dire autant de bien des parvenus qu'on en avait dit de mal. Il est juste d'ajouter que sous l'empire beaucoup de gens étaient arrivés par leur cou-

rage et leur capacité : ceux-là ne devaient point prêter au ridicule... Alors on chantait partout : honneur aux soldats qui sont devenus officiers par leur mérite ! gloire à l'industriel qui fut l'artisan de sa fortune ! Depuis longtemps toutes les nuances ont disparu, on n'attaque plus ceux qui s'enrichissent avec le gaz, les chemins de fer, les omnibus, les ponts suspendus, on trouve tout naturel que celui qui travaille parvienne.

C'est étonnant comme vingt ou trente ans changent la physionomie d'un peuple !

Aux parvenus succédèrent les fournisseurs, ceux-là reçurent aussi force horions de l'enfant malin, on les représentait toujours avec un ventre énorme : Duchaume en avait l'entreprise au Vaudeville, et Saint-Léger aux Troubadours..... On leur mettait dans la bouche :

 Notre pays s'est agrandi,
 Et mon ventre s'est arrondi.

Ou bien :

> Ces chers enfants de la victoire,
> Je les fais marcher à la gloire
> Sur des semelles de carton.

Ou bien encore :

C'est en volant le blé d'nos soldats
Qu'ils ont mis du foin dans leurs bottes.

Il était d'usage, aux Troubadours, de nommer par un couplet les auteurs d'une pièce qui avait réussi. Après la première représentation de *M. de Bièvre*, ou *l'Abus de l'esprit*, Léger vint chanter le suivant :

> L'ouvrage que vous avez applaudi,
> Citoyens, est de *Dupaty*
> Aidé par ses amis ;
> En voici la liste ouverte :
> D'abord *Luce* avec *Salverte* [*],
> Et *Coriolis*,
> De plus *Creusé*,

[*] Député.

> Gassicourt, Legouvé,
> Monvel fils, Longpérier.....
> Je crois en oublier ;
> Ah! vraiment, oui, citoyens, c'est
> C'est *Alexandre*[*] et *Chazet*.

Après *Christophe Morin*, Aubertin chanta celui que voici sur l'air *de Monsieur de Catinat* :

Citoyens, les auteurs de *Christophe Morin*
Ont pour Bièvre déjà mis la plume à la main :
Ajoutez à leurs noms, sur les noms déjà lus,
Alexandre de moins, *Léger*, *Meautort* de plus

Dans un à-propos appelé *la Journée de Saint-Cloud*, à l'occasion du 18 brumaire, voici le portrait que l'on faisait d'un homme qui avait changé vingt fois d'opinion depuis 89 :

> Chauvêtiste,
> Maratiste,
> Royaliste,
> Anarchiste,
> Hébertiste,

[*] Alexandre Delaborde, député.

Dantoniste,
Babouviste,
Brissotin,
Girondin,
Jacobin.
Sur la liste
Longue et triste
Que forma l'esprit robespierriste,
Il n'existe
Pas un *iste*
Qu'en un jour
Il n'ait pris tour à tour.

Il y aurait bien des couplets à faire sur les girouettes du 18 brumaire qui ont continué de tourner à tous vents jusqu'à la révolution de 1830.

Quand on entreprend l'histoire d'un genre de littérature, si minime qu'il soit, on ne doit rien omettre de tout ce qui peut s'y rattacher. C'est pourquoi je dois entrer dans quelques détails sur le couplet de l'an VIII. Le vaudeville était alors ou très louangeur ou très satirique; chaque genre de couplet avait son nom bien distinct; on appelait *couplets de distribution* ceux du genre de celui-ci (c'est un

savetier qui fait son testament). Je lègue, dit-il,

> Mon échoppe aux gens de mérite,
> Mon fil aux faiseurs de romans,
> Ma voix à plus d'un parasite ;
> Mainte oreille à nos courtisans ;
> Ma mesure à nos jeunes braques,
> Toutes mes formes aux plaideurs ;
> Aux huissiers deux paires de claques,
> Et mon alène aux orateurs.

S'agissait-il d'une plume ? on disait :

> La Fontaine sut tour à tour
> La prendre à mainte *volatile* ;
> Ovide la prit à l'Amour
> Au moment où dormait Virgile.

Tout cela m'a toujours paru du galimatias double. Un médecin venait-il visiter son malade ? celui-ci lui chantait : J'ai pris :

> Deux grains de *l'abbé de l'Épée*,
> Ma migraine fut dissipée ;
> A mon réveil, j'usai du baume
> Qu'on trouve chez *M. Guillaume*,

Et ma santé fut de retour
Dès que j'eus vu les *mœurs du jour.*

Picard donnait-il *le Collatéral* ou *la Diligence à Joigny ?* eh ! vite, le vaudeville chantait :

Un jour, on dit que de la France
Le dieu du goût était parti,
Picard s'échappe en *diligence,*
Va le rattraper à *Joigny.*

Le *couplet* dit de *facture* a joui longtemps aussi d'une très grande vogue. Point de vaudevilles possibles sans deux ou trois *couplets de facture.* Plus ils étaient longs, meilleurs ils paraissaient. *Tivoli que partout on vante* a été chanté par toutes les couturières et tous les garçons de boutique sous le consulat ; ce couplet a presque obtenu autant de succès que *la Colonne.* Feu Servières excellait dans le couplet de facture. En général, plus le rythme était difficile, plus les amateurs y attachaient d'importance. Beaucoup de ces couplets étaient compo-

sés sur l'air du *Pas de Zéphir*, parce que les vers n'étaient que de deux syllabes.

>Oh! c'est
>Un parfait
>Cabinet,
>Très complet,
>Bien joli,
>Embelli
>Des tableaux
>Les plus beaux, etc.

Ou bien :

>J'aimai
>Fatmé,
>Zulma
>M'aima,
>Mais j'ai
>Changé
>Vingt fois
>De fois...

Oh! alors, on se pâmait d'aise.... les jolies femmes disaient : Allez aux Troubadours, vous entendrez un couplet de Servières chanté par Bosquier-Gavaudan... *C'est chamant... ma paole!....* C'était le temps des *incoyables*.

Voici un couplet qui offre une dif[ficulté]
vaincue; il est de Francis Delarde :

>J'allais
>Au palais;
>Dans ma course,
>J'offrais,
>Je montrais
>Mes bons et mes
>Billets;
>Jamais,
>Je promets,
>Qu'à la Bourse
>On n'a fait
>Effet
>Plus parfait
>J'y cours,
>Et du cours
>Je m'informe;
>Je l'apprends,
>Je prends,
>Pour la forme,
>L'avis d'agents
>Intelligents.
>L'un dit, gardez;
>L'autre, vendez.
>J'offre à l'écart
>Vos bons, un quart,
>Et mon preneur
>A de l'honneur.

En un instant
J'ai du comptant.
De tout côté
Accosté,
Arrêté,
Vers le rentier
Plus d'un courtier
S'empresse ;
Je suis foulé,
Harcelé
Et volé ;
Mais, par malheur,
Plus d'un voleur
Me presse.
Le recéleur
Gagne la porte,
Et crac !
Il emporte
Mon sac.
Le fripon
S'échappe.
Pour qu'on
Le rattrape,
Au secours !
Je crie,
Et je cours,
Quoi qu'on rie.
En passant
Je touche
Un passant

Farouche,
Qui soudain
Me couche
Sa main
Sur la bouche.
Je ne suis
Pas crâne,
Je fuis
La chicane.
Redoutant
Sa canne,
Dans l'instant
Je vanne.
Pendant qu'il me lasse,
Du voleur
Par malheur
La trace.
S'efface,
Et mes bonds
Font faux-bonds.

On ne saurait se faire une idée aujourd'hui de l'effet que ces sortes de couplets produisaient... on les citait dans les journaux... on les colportait... on les chantait en société. Il fut un temps où une mère disait à sa fille quand on la priait de chanter à table : — Chante-nous un

couplet des *Chevilles de maître Adam*....
et la fille chantait très sérieusement :

> Aux soins que je prends de ma gloire
> Se joignent d'autres soins divers ;
> Je veux bien vivre dans l'histoire,
> Mais il me faut vivre à Nevers...

Et tout le monde d'applaudir... Heim !... où est ce temps-là ?...

J'ai dit, en commençant cet article, qu'une brouille survenue entre Piis et Barré avait été la cause de l'établissement du théâtre des Troubadours ; je dois donc parler de la *collaboration* à cette époque. On peut dire que la collaboration établissait alors entre deux auteurs une amitié durable. De nos jours, il n'en est pas toujours ainsi. Quand le chansonnier Gallet, qui avait failli dans son commerce d'épiceries, fut contraint de se cacher au Temple, comme c'était l'usage, beaucoup de membres du Caveau s'éloignèrent de lui ; mais son collaborateur Collé lui demeura fidèle. La preuve, c'est

que dans les couplets que Gallet composa peu de jours avant sa mort on trouve :

Ce petit couplet de chanson
Est un compliment sans façon
A Collé, le meilleur des nôtres.

Lorsqu'en 1793 Laujon fut dénoncé pour n'avoir point voulu faire des chansons patriotiques, Piis courut chez son collaborateur, l'avertit du danger qui le menaçait, et lui fit faire presque de force deux couplets qu'il chanta lui-même à la section de Laujon, le décadi suivant, en disant que si son ami n'était pas venu lui-même, c'est parce qu'il était malade. Barré, Radet et Desfontaines sont demeurés intimes jusqu'à leur mort ; à l'âge de 70 ans chacun, ils composaient encore des ouvrages de verve et de fraîcheur. Ils se sont peu survécus.

En un mot, la *collaboration* dans ma jeunesse était douce et franche ; on pensait moins à l'argent, et davantage au plaisir ; on oubliait volontiers une lecture

pour un déjeuner, une répétition pour une partie de campagne. Il y avait des réunions, des cafés dans lesquels on était toujours sûr de rencontrer quelques bons vivants. Que de pièces, de chansons, de couplets ont pris naissance au *café des Cruches!* rue Saint-Louis Saint-Honoré. Les cruches seules y sont encore. Mais revenons au théâtre des Troubadours.

Malgré les bons acteurs et les hommes de mérite qui travaillaient pour lui, son existence fut éphémère. Après sa fermeture, Piis voulut rentrer dans la pension de 4,000 francs dont il jouissait comme fondateur du vaudeville, mais les actionnaires la lui contestèrent, alléguant que Piis ayant élevé un théâtre rival, avait renoncé de fait à sa pension. Piis plaida et perdit. C'est alors que, croyant avoir à se plaindre de Barré dans cette affaire, il composa des strophes pour lui reprocher son abandon. Elles eurent tant de succès, qu'en fidèle historien je crois devoir les rapporter ici.

MES DERNIERS REPROCHES
A MON AMI.

Euriale a-t-il fui Nisus ?
Pylade oublia-t-il Oreste ?
Et Thésée, à Pirithoüs,
Réserva-t-il un sort funeste ?

Que réponds-tu pour ton pardon,
Lorsqu'un ami de trente années
Te reproche ses destinées
Qu'empoisonna ton abandon ?

Des étrangers au cœur de marbre
D'auprès de toi m'ont écarté,
Et dévorent le fruit de l'arbre
Que pour nous deux j'avais planté.

Cruel ami, qu'il t'en souvienne,
Que nos deux noms n'en faisaient qu'un
Et que cent fois avec la tienne
J'ai mis ma pensée en commun.

Thémis, trompée, a pu dissoudre
Des actes garants de mes droits;
Mais Thémis n'a pu mettre en poudre
Des serments faits à demi-voix.

Je devais, selon ta promesse,
Vivre libre dans mes penchants ;
Le calme et le plaisir des champs
Auraient rafraîchi ma vieillesse.

Mais loin de là !... ma muse en deuil
Sera des cités habitante,
Et le travail, jusqu'au cercueil,
Fatiguera ma main tremblante.

Heureux de perdre alors le jour,
Puisque j'aurai l'expérience
Que l'amitié comme l'amour
A tôt ou tard son inconstance* !

Piis est mort en 1834 dans un état voisin de l'indigence ; c'est triste ! la commission des auteurs se chargea de lui dresser une pierre tumulaire.

On a vu dans les strophes qui précèdent, à travers les reproches que le chansonnier adresse à son collaborateur, tout ce qu'il y

* Est-ce que ces stances ne sont pas pleines de larmes et de poésie ?

a encore de bienveillance pour l'ancien ami. Le caractère bien connu de Barré le met à l'abri de tout soupçon d'ingratitude envers Piis. S'il n'eût tenu qu'au vieux directeur du Vaudeville de rendre à son ami la pension dont il jouissait avant l'ouverture du théâtre des Troubadours, il l'eût fait certainement et sans récrimination aucune. Barré n'était pas un *homme d'argent;* une foule de faits généreux l'attesteraient au besoin ; j'en prends un entre mille, Dorvigny, qui se trouvait souvent dans la gêne, portait quelquefois à Barré de vieux canevas composés dans sa jeunesse, et qui n'étaient pas jouables. Barré, devinant le motif qui guidait Dorvigny, lui disait avec sa brusquerie accoutumée : « Ta pièce est détestable, elle est bête « comme toi! mais tiens, voici un ou- « vrage que tu peux arranger, travaille. » Et en disant cela il lui mettait un vieux manuscrit et cent francs dans la main, et jamais ne lui reparlait de la pièce.

Lorsque Barré mourut, M. Etienne Arago, directeur du Vaudeville, pro-

nonça sur la tombe de son prédécesseur quelques paroles touchantes qui retrouvèrent des échos dans le cœur des assistants, et composa plus tard ce joli quatrain sur le trio vaudevilliste * :

> La Trinité dont on rit sur la terre,
> Grâce à vous trois n'était plus un mystère;
> Peines, plaisirs, tout vous était commun,
> Vous étiez trois et vous ne formiez qu'un.

Le théâtre des Troubadours, ouvert le 15 floréal an VII, fut fermé vers le milieu de l'an IX.

* Barré, Radet et Desfontaines.

THÉATRE DU GYMNASE.

THÉATRE DU GYMNASE.

Dans tous les temps, le pouvoir a fait, selon son caprice, ouvrir ou fermer des salles de spectacle ; mais, à l'entendre, cela est dans l'intérêt de *l'art,* comme on dit, et comme on dira toujours. Pauvre art dramatique!... il n'a jamais été dans un si piètre état que depuis que l'on s'intéresse à lui de tous côtés.

A propos du Gymnase un écrivain a fait les remarques suivantes : * « Ce théâtre,

* Almanach des Spectacles, année 1822.

« dit-il, est une critique parlante du sys-
« tème des priviléges. Pour l'autoriser
« sans montrer trop ouvertement que ce
« n'était qu'une faveur qu'on accordait,
« et pour avoir quelque chose à répon-
« dre aux réclamations qu'on ne pré-
« voyait que trop, on le soumit à un
« régime particulier. Le vaudeville était
« déjà joué dans six théâtres : c'était
« marquer beaucoup de prédilection pour
« ce genre frivole que d'en créer un sep-
« tième qui lui fût encore spécialement
« consacré.

« On éluda la difficulté, ou du moins
« on fit semblant de l'éluder. Les *lettres-*
« *patentes* du Gymnase en firent une
« sorte de succursale du Théâtre-Fran-
« çais et de l'Opéra-Comique. Là les jeunes
« gens du Conservatoire devaient s'exer-
« cer sans prétention, et sous les yeux
« d'un public indulgent, avant de paraître
« sur de plus grandes scènes. En consé-
« quence, la comédie et l'opéra comi-
« que devaient faire partie de son réper-
« toire ; et pour prouver que l'on était de

« bonne foi dans ce dessein, le droit de
« jouer toutes les anciennes pièces de la
« scène française et du théâtre Feydeau
« lui fut accordé, à la seule condition de
« les réduire en un acte. Les administra-
« teurs soutinrent la gageure en gens
« d'esprit, ils firent même la mauvaise
« plaisanterie de nous donner *le Dépit
« amoureux* et *la Fée Urgèle*, estropiés
« et réduits à grands coups de ciseaux. »

Le critique ajoute encore : « Qu'on laisse
« à quiconque en voudra courir les ris-
« ques le droit d'ouvrir un théâtre, que
« les genres ne soient point prescrits,
« que les ouvrages tombés dans le *do-
« maine public* soient mis à la disposi-
« tion de tout le monde (car il ne faut
« pas appeler domaine public celui qui
« est livré à quelques privilégiés), alors
« on verra une véritable émulation qui
« ne manquera pas de produire ses
« fruits ; mais si les bureaux sont cu-
« rieux d'avoir des sujets dans leur dé-
« pendance, s'il leur est doux d'accorder
« des priviléges, qu'ils fassent donc qu'au

« moins ces priviléges ne soient pas nui-
« sibles. »

De tout temps il en a été ainsi en matière de spectacle. On se dit : « Obtenons d'abord un privilége; édifions, ouvrons une salle à quelque prix que ce soit, le reste viendra plus tard. » C'est ce qui est arrivé au Gymnase, c'est ce qui arrivera encore à beaucoup d'autres. On ne pouvait pas raisonnablement penser que ce théâtre se soutiendrait avec le privilége exigu qu'on lui avait accordé; ce n'était donc qu'un acheminement. Voyez-vous *le Misanthrope* en un acte, joué par Provenchère; et *la Belle Arsène*, chantée par mademoiselle Hugo ? (à qui Dieu fasse la paix! car je crois qu'elle est morte.)

Le Gymnase, bâti sur le boulevard Bonne-Nouvelle, au coin de la rue Hauteville, fut ouvert au public le 23 décembre 1820. M. Delaroserie était directeur privilégié; MM. Poirson et Cerfbeer, administrateurs; Dormeuil et Lachabeaussière, régisseurs.

Un prologue, *le Boulevard Bonne-Nouvelle*, composé par MM. Scribe, Mélesville et Moreau, trinité spirituelle, y fut représenté avec succès; mais la troupe, formée à la hâte, manquait d'ensemble. Il n'y avait d'acteurs à réputation, lors de son ouverture, que Perlet et Bernard-Léon. Ce fut plus tard que le Gymnase devint redoutable par les succès mérités de M. Scribe et par le nombre des artistes qui servirent d'interprètes à ses nombreux ouvrages. Si ce théâtre avait été forcé de se renfermer strictement dans les limites de son privilége, sa fortune eût failli; mais on avait placé à la tête de l'entreprise un diplomate adroit qui ne brusqua rien et laissa faire au temps.

De 1821 à 1824, de charmants ouvrages avaient déjà donné une idée de ce que pourrait devenir cette entreprise si l'autorité voulait bien tolérer ses empiétements.

En attendant, une petite fille, Léontine Fay, quitta la province qu'elle enchantait par son talent précoce; elle

arriva pliant sous les bonbons et les couronnes, elle étonna la capitale, cette charmante enfant, et marqua sa place à côté des plus vieux comédiens.

Déjà plusieurs fois on avait essayé d'entraver le répertoire du Gymnase, les craintes pouvaient devenir sérieuses. Madame la duchesse de Berri ayant assisté à quelques représentations de la charmante Léontine Fay, M. Poirson se prit d'une grande idée, il se dit un jour en lui-même : On a vu des rois épouser des bergères, pourquoi ne verrait-on pas une princesse épouser un théâtre? Il se mit donc à l'œuvre et poussa d'abord la galanterie jusqu'à dédoubler une partie de sa troupe pour l'envoyer à Dieppe. La jeune duchesse, amie des plaisirs et des artistes, se montra sensible à cette marque d'attention, et se déclara la protectrice du Gymnase, qui prit, le 8 septembre 1824, le nom de *Théâtre de S. A. R. madame la duchesse de Berri*. On pense bien qu'une fois couvert de ce patronage, le directeur ne craignit plus d'entraves;

peu s'en fallut même que le ministre et les censeurs ne lui fissent des excuses pour avoir osé lui rappeler quelquefois les conditions de son privilége. Le Gymnase, qui d'abord avait collé son affiche entre celles du Vaudeville et des Variétés, prit rang dès lors parmi les grands théâtres, et plaça son pennon sur les murs de Paris après celui de l'Odéon. Le Vaudeville ne s'était pas encore fait appeler Théâtre National. Quant au *Pauvre Jocrisse*, lui, il se donna bien garde de réclamer, il était payé pour se taire, car, à cette époque, on osait encore lui reprocher dans quelques journaux ses bêtises, ses calembourgs et ses immoralités, toujours, comme vous savez, relativement à l'art *dramatique*, ou comme disait si bouffonnement Potier dans le *Bourgmestre de Saardam :* « Toujours relativement à l'Angleterre. »

Voici donc un spectacle qui n'avait été ouvert que sous la condition qu'il ne jouerait que des scènes de *Pourceaugnac* ou du *Médecin malgré lui*, qu'il ne chan-

terait que des airs de *la Fausse magie* ou des *Deux Chasseurs*, le voilà en pleine possession de la comédie chantée ; voilà le vaudeville qui prend droit de bourgeoisie sur le boulevard Bonne-Nouvelle. M. Scribe va tailler sa plume, ce fécond écrivain va attirer tout Paris chez M. Poirson, tant et si bien que les spectateurs ne voudront plus que du Scribe, comme en 1600 les libraires ne demandaient que du Saint-Évremont. La haute aristocratie du faubourg Saint-Germain va suivre la nouvelle patronne du Gymnase dans sa petite salle incommode, car partout où l'on voit visage de prince on doit voir figures de courtisans.

M. Scribe a bien compris son temps ; il a parfaitement senti qu'il se trouvait placé entre deux aristocraties, la vieille et la nouvelle ; il a compris surtout que nous n'étions plus dans l'âge *d'or*, mais bien dans l'âge de *l'or* ; il a voulu avoir pour lui tout ce qui possédait, mais il ne fallait heurter personne ; il a dû se dire : « Si je flatte les idées du temps passé aux

dépens de celles du temps actuel, je n'aurai qu'un public; en les confondant, j'en aurai deux. » Et alors il a refait la société moderne avec tous les éléments de l'ancienne ; seulement, il a changé les costumes, remplacé les commandeurs, les abbés, les financiers, par les avoués, les agents de change et les notaires. Les comtesses, les baronnes ont subi les mêmes métamorphoses. M. Scribe savait bien que les comtes de l'empire, les barons de l'empire, les comtesses de l'empire, les baronnes de l'empire, n'étaient pas plus humbles que leurs devanciers : or, en flattant toutes les noblesses, il avait pour lui l'ancien et le nouveau régime. Il a, dans ses ouvrages, tout sacrifié à l'argent, l'idole du siècle. Que si une pauvre fille se prend de passion pour un homme au-dessus de sa condition, M. Scribe lui dira : « Toi, tu es fille du peuple, tu ne peux prétendre au fils d'un baron, même d'un baron de l'empire; mais si tu consens à n'avoir pas de cœur, on te donnera pour mari un invalide, manchot ou

boîteux, bien laid, bien vieux, toutefois avec beaucoup d'argent. » Cela est triste.

N'allez pourtant pas croire que M. Scribe fera tenir ce langage à quelque vieux gentilhomme de province : non, en homme d'esprit, il fera dire tout cela par un baron ou un comte de l'empire qui a conquis tous ses grades à la pointe de son épée, mais qui n'en est pas moins très fier de son écusson. Alors la vieille aristocratie lui saura gré de l'allégorie, et battra des mains. Les plus jolis ouvrages de M. Scribe sont tous parsemés d'or et d'argent ; ils me rappellent ces charmants vers d'Hoffmann, non le conteur allemand, mais le poète français :

J'aime l'esprit, j'aime les qualités,
Les grands talents, les vertus, la science,
Et les plaisirs, enfants de l'abondance.
J'aime l'honneur, j'aime les dignités.
J'aime un ami presqu'autant que moi-même,
J'aime une amante un siècle et par-delà :
Mais, dites-moi, combien faut-il que j'aime
Ce maudit or qui donne tout cela ?

Encore une fois, ce n'est pas la faute de M. Scribe, c'est celle de l'époque.

En rendant toute la justice possible aux talents du récent académicien, il faut être juste aussi envers les acteurs qu'il avait à sa disposition. Perlet, quoique d'un comique un peu froid, n'en avait pas moins le privilége d'amuser beaucoup par l'extrême finesse de son jeu. Il y a chez cet acteur distingué une fleur de bonne et vieille comédie.

Perlet sentait la Comédie-Française dans sa diction, dans ses gestes, dans ses costumes; Perlet offre souvent un composé de la mignardise de Dazincourt et de la bonne charge de Dugazon. Il excelle surtout dans la caricature. *Le Comédien d'Étampes, le Gastronome sans argent, le Secrétaire et le Cuisinier* ont longtemps attiré la foule au Gymnase.

Et Gontier! Gontier! le meilleur type des vieux soldats. Personne ne pouvait lui être comparé dans *Michel et Christine;* c'était la perfection. Gontier savait varier tous ses rôles; c'était encore un

talent spécial *. Bernard-Léon était l'homme de l'entrain, de la désinvolture ; c'est un bon gros garçon tout rond, tout jovial, qui est sur la scène comme chez lui ; sa diction est vive, saccadée ; sa voix, tantôt grêle, tantôt forte, le sert merveilleusement. Dans *le Coiffeur et le Perruquier*, dans la *Mansarde des Artistes*, il s'est montré d'un bouffon achevé. Feu Vatel, qui se perça d'une épée parce que la marée n'arrivait pas, devait beaucoup ressembler (quant au physique) à Bernard-Léon. Ferville, bon comédien, au débit vif, brillant, chaleureux, Ferville a rajeuni et détrôné les oncles d'Amérique, il les a joués en frac, en redingote à la propriétaire. Il ne dit plus, comme ces vieux oncles de la vieille comédie, en frappant de sa canne ou en tirant de sa poche sa belle tabatière d'or : « Avez-vous vu mon coquin de neveu ?... je cherche partout mon coquin de neveu !... »

* Voir l'article Vaudeville.

Jadis on jouait les oncles en Cassandre, Ferville les joue en homme d'esprit. Ces pauvres vieux oncles, les voilà donc sortis de l'ornière !... les voilà donc aussi sur la route des chemins de fer et de la vapeur !...

Je dois mentionner un jeune acteur qui avait commencé aux Variétés. Legrand, qui vient de mourir, jouait à merveille les importants, les suffisants ; il paraissait surtout destiné à l'emploi des substituts ridicules ; il était d'un naturel excellent ; il avait sans doute été prendre son modèle au Palais-de-Justice, car il était impossible de ne pas pouffer en l'entendant : on aurait cru assister à quelque réquisitoire moderne.

Puis Paul, Dormeuil, Numa, Allan, Klein, tous acteurs recommandables.

Mais parlons des actrices. C'est d'abord Virginie Déjazet, l'actrice la plus *oseuse* que je connaisse, ne reculant devant rien, ne s'effrayant de rien, débitant des grivoisetés avec un tact parfait, Virginie riant avec le public comme avec un ami,

ayant l'air de lui dire : « Je vais vous lancer un mot bien leste, mais n'ayez pas peur, c'est moi, je suis bon garçon. » Virginie a tout compris, au théâtre, la malice, le naturel, la grâce, le grivois, et si elle ne nous fait pas pleurer, c'est qu'elle ne le veut pas, ou qu'elle le veut bien.

Et la charmante Jenny Vertpré ! Avez-vous vu rien de plus gentil, de plus mignard, de plus intelligent ? Élevée au Vaudeville, ayant un nom qui fut célèbre à la rue de Chartres, Jenny Vertpré a prouvé qu'elle était digne d'en hériter. Elle porte la cornette et le cotillon rouge avec une grâce infinie ; j'ai entendu souvent dire à mes côtés : « C'est comme madame Dugazon ! c'est comme madame Saint-Aubin ! » Son organe est sonore, sa diction est pure, son geste simple et vrai ; elle prosodie le couplet à merveille. Dans *la Chercheuse d'esprit, la Marraine, les Premières amours, le Mariage de raison, la Reine de seize ans,* elle a résumé toutes les qualités d'une grande comédienne.

Et puis, une autre Jenny, Jenny Colon, jeune et belle femme à l'œil vif, brillant, aux formes prononcées, à la figure épanouie, à la voix de rossignol; oiseau de passage, actrice nomade, voyageant de Feydeau au Vaudeville, du Vaudeville au Gymnase, du Gymnase aux Variétés, des Variétés à Feydeau, mais toujours bien reçue, bien fêtée partout. Enfin la troupe offrait des talents d'un autre ordre : mesdames Théodore, Julienne, Grévedon, Dormeuil, Nadèje, l'orpheline de Wilna, et mademoiselle Bérenger, appelée *Bérenger la jolie* *.

Avec de tels organes, le théâtre de MADAME voyait incessamment grandir sa fortune, lorsqu'un ouvrage, représenté le 28 juin 1828, faillit compromettre ses destinées et brouiller le directeur avec sa protectrice. *Avant, Pendant et Après*, pièce en trois actes, de MM. de Rougemont et Scribe, venait d'obtenir un de

* Passée depuis à la Comédie-Française.

ces succès comme on n'en compte que de loin en loin au théâtre. Cette pièce, divisée en trois époques, offrait, dans la première, la famille noble de Surgy, heureuse et puissante, un marquis cherchant à séduire une jeune fille du peuple, que protège le chevalier, frère du marquis. La seconde se passait en 93 ; les deux frères étaient proscrits et sauvés par un perruquier qui avait épousé l'orpheline que le marquis avait voulu séduire en 1787. La troisième époque se passait en 1827 ; le chevalier, général et industriel, avait épousé la veuve du perruquier mort colonel, et marié sa fille à un tribun de la révolution, devenu baron et jésuite, et qui avait toujours à la bouche ces mots de Louis XVIII : « Union et oubli. » Le premier acte formait donc un drame, le second un mélodrame, et le troisième un vaudeville. Cet ouvrage, qui était une satire sanglante des mœurs et des abus de l'ancien régime, obtint un succès de fureur ; jamais salle n'avait retenti d'applaudissements pareils. MM. de Rouge-

mont et Scribe avaient fait assaut d'esprit : chaque mot portait, chaque couplet faisait feu. Ces messieurs avaient, pour ainsi dire, renversé la salière sur la table. Presque tous les couplets eurent les honneurs du *bis*. Celui-ci, chanté par le général manufacturier, produisait toujours le plus grand effet.

> Les honneurs plaisent à mon âge,
> Et je serais fier, j'en conviens,
> D'obtenir le libre suffrage
> De mes nobles concitoyens.
> Mais le payer est un outrage,
> C'est cesser d'être homme de bien :
> Qui peut acheter un suffrage
> N'est pas loin de vendre le sien.

Ne pensez-vous pas que ce couplet, qui était de circonstance en 1828, pourrait bien ne pas avoir beaucoup perdu de son à-propos aujourd'hui ?

Dans une scène où le vieux vicomte de la Morlière, apprenant qu'un petit jeune homme nommé Raymond, qui jadis avait été soldat dans son régiment, s'est allié

à la famille des Surgy, ne peut s'empêcher d'en témoigner sa mauvaise humeur, le général lui chante en riant :

Mais ce Raymond, dont votre esprit se raille,
Et qui partit son paquet sur le dos,
Lui qui jadis, au quai de la Ferraille,
Fut, grâce à vous, rangé sous nos drapeaux,
Et, malgré lui, forcé d'être un héros,
Eut bientôt pris sa gloire en patience ;
Et de soldat, mon beau-frère Raymond
S'est trouvé duc et maréchal de France...

<center>LE VICOMTE.</center>

Et de quel droit ?

<center>LE CHEVALIER.</center>

Par le droit du canon.

(Ici l'explosion devenait électrique.)

Or, tandis que le caissier se frottait les mains en comptant les recettes, l'orage grondait ailleurs. Des émissaires envoyés à la duchesse de Berri lui annoncent que son théâtre vient de lancer un brandon révolutionnaire, un vaudeville subversif où la noblesse est attaquée de front. La duchesse ne cache pas son mécontente-

ment, elle annonce l'intention de bouder son théâtre favori. Les craintes devenant sérieuses, on envoie des ambassadeurs, on échange des notes diplomatiques, les courriers se croisent. La duchesse demeura quelque temps sans visiter la salle de M. Poirson ; les personnes de sa maison n'osaient plus s'y montrer. Enfin, à force de négociations, la paix fut signée, et la patronne du lieu pardonna à condition que pareille chose n'arriverait plus. A partir de cette époque, le théâtre jouit d'une prospérité incessante ; mais la révolution de juillet allait sonner, et la protectrice du Gymnase devait disparaître dans cet orage. Il fallut effacer ces mots : *Théâtre de S. A. R. Madame*, et reprendre l'humble nom de *Théâtre du Gymnase*.

Le directeur, homme habile, sentit alors le danger qui le menaçait, et avisa aux moyens de le détourner. M. Scribe, qui lui avait donné pendant dix ans la fine fleur de son esprit, rêvait de plus grands succès : l'Académie française ten-

tait son ambition, il savait qu'il faut passer par la rue Richelieu pour arriver à l'Institut, il travailla donc un peu moins pour le Gymnase. Heureusement quelques hommes de talent, et notamment MM. Mélesville et Bayard [*], restèrent à leur poste; ces messieurs ajoutèrent aux derniers succès du grand faiseur, des succès non moins brillants : *Michel Perrin, la Fille de l'Avare* et *le Gamin de Paris*, valurent chacun cent mille écus à la caisse du théâtre redevenu populaire. Il fallait certes la révolution de juillet, ses pavés et ses barricades, pour voir sur l'affiche d'un théâtre aussi aristocrate que celui du Gymnase, ce titre imprimé en gros caractères : *le Gamin de Paris!...*

[*] A ces noms il est juste d'ajouter ceux de MM. Saintine, Théaulon, F. de Courcy, Carmouche, Paul Duport, Dumanoir, les frères Cogniard, à qui nous devons *Pauvre Jacques*, et d'Emile Vanderburch, collaborateur de M. Bayard dans la jolie pièce *le Gamin de Paris*.

Oui, *le Gamin de Paris*, sous les traits de Bouffé, le comédien le plus fin, le plus nuancé, le plus parfait, le plus amusant, le plus comédien de tous les comédiens, l'homme qui joue un rôle comme Molière l'aurait écrit, l'acteur de la raison, l'acteur de la folie, l'acteur du rire et l'acteur des larmes; Bouffé, en veste, portant casquette et col débraillé, jouant à la toupie sur la scène de Marivaux, criant, chantant, sautant, se débattant, tirant la langue aux passants, disant à une vieille comtesse : « Je suis le gamin de Paris, ohé! (les temps sont changés au Gymnase). Votre neveu a déshonoré ma sœur, il l'épousera, vous serez malgré vous de la famille du gamin de Paris; le gamin de Paris le veut, vive le gamin de Paris! » C'est le gamin de Paris qui, sous le bon plaisir de Bouffé, a contribué à la révolution du Gymnase en 1835, comme le vrai gamin a pu revendiquer sa petite part dans le grand drame insurrectionnel de 1830.

THÉATRE
DU
PALAIS-ROYAL.

THÉATRE DU PALAIS-ROYAL

DE 1807 A 1837.

Il était écrit que la salle des Beaujolais, refaite en 1790 par le célèbre Montansier, devait être témoin de beaucoup d'évènements politiques et littéraires.

Après avoir été, comme je l'ai dit dans ma Chronique des Variétés, l'un des spectacles de Paris les plus suivis du temps où régnait Brunet, après avoir vu défiler dans son foyer la Révolution de 89, les réactions de 93 et les premiers temps de l'empire,

la scène où s'illustra Jocrisse devait encore, après son départ, en 1807, subir beaucoup de vicissitudes.

La Comédie-Française ayant réussi à se défaire de son voisin Brunet et n'apportant plus d'obstacles à ce que la salle Montansier servît à différents genres d'exploitations, un fameux danseur de corde nommé *Forioso* ouvrit la marche ; c'était un sauteur comme on en voit peu, ou, pour mieux dire, comme on en voit beaucoup depuis trente ans, à cette différence près, que ceux-ci, au lieu de sauter pour nos plaisirs, ont sauté pour des portefeuilles, des préfectures et des recettes générales.

Pendant que Forioso étonnait la capitale par des tours de force et d'agilité, deux concurrents, les frères Ravel, viennent lui porter un défi.

Forioso accepte, des paris sont engagés, et c'est dans la salle Montansier que la lutte a lieu le jour annoncé ; mais le dirai-je ? Forioso l'Italien est vaincu ! Forioso demande une revanche, Forioso

succombe une seconde fois, peu s'en fal-
fut qu'un duel n'eût lieu...

Tant de fiel entre-t-il dans l'âme des *danseurs!*

Mais les choses n'en vont pas là....
Enfin Forioso annonce que, pour se ré-
habiliter, il ira publiquement, le jour de
la Saint-Napoléon, depuis le pont de la
Concorde jusqu'au Pont-Royal, sur une
corde tendue, à cet effet, par des *moyens
ingénieux*, disait l'affiche.

Des circonstances imprévues empêchent
Forioso de réaliser ce projet, qui mit alors
tout Paris en émoi.

Mademoiselle Montansier, âgée de
78 ans, épousa, dit-on, secrètement le
danseur Forioso, et, chose extraordi-
naire! éprouva pour lui une passion vio-
lente.

Lorsque Forioso et les deux frères Ravel
eurent quitté Paris, Mademoiselle Mon-
tansier obtint la permission de louer sa
salle à des marionnettes. Un spectacle
s'ouvrit sous le nom de *Jeux forains*. Le

privilége accordait au directeur le droit de représenter de petites pièces en vaudevilles, mais seulement avec des *puppi* et des *fantoccini* ; il pouvait aussi donner des pantomimes à spectacle, mais avec deux acteurs parlant seulement. Martainville inaugura le théâtre de ses anciens succès par un prologue appelé *la Résurrection de Brioché*, personnage parfaitement imaginé, comme on voit, dans l'esprit du nouveau privilége.

Mais ne voilà-t-il pas que des acteurs véritables attaquent les pauvres *puppi*, et que l'on chante à la Gaîté, dans un vaudeville, *l'Horoscope des Cendrillons* *:

> Les jeux forains, je le vois,
> S'ouvrent sous d'heureux auspices.
> Tous les acteurs sont de bois,
> On n'y craint pas leurs malices ;
> Et s'il prend quelques caprices
> Aux directeurs mécontents,
> Engag'ments, acteurs, actrices,
> Tout ça s'casse *(ter)* en même temps.

* De MM. Dubois et Brazier.

Polichinelle se fâche tout rouge... et signor Polichinelle est malin... il réplique aux acteurs de la Gaîté, mais l'affaire est bientôt arrangée, et tant de tués que de blessés il n'y eut personne de mort.

Les grandes marionnettes de l'empire firent tort à celles du Palais-Royal, et ce spectacle ferma encore une fois.

Aux *puppi* succédèrent des acteurs à quatre pattes, c'est-à-dire des chiens. Ces animaux jouaient leurs rôles avec une intelligence encore assez rare chez les bipèdes. La troupe était complète : jeune-premier, comique, tyran, père-noble, frontin, soubrette, amoureuse, corps de ballet, etc. On arrangea pour ces artistes à quatre pattes une espèce de mélodrame qui n'était guère plus mauvais que beaucoup d'autres que j'ai vus depuis.

Une jeune princesse russe était retenue captive dans un château fort sous la garde d'un tyran, son amant voulait la délivrer, ce qui nécessitait l'attaque du château.

Il n'y avait rien de drôle comme de voir l'intelligence de ces bons chiens. On

apercevait d'abord la princesse russe qui se promenait sur la tour comme Madame Marlborough ; c'était une jolie chienne épagneule à longues soies. Paraissait ensuite le prince son amant au pied de la tour, qui rôdait langoureusement, c'était un beau chien caniche, emblême vivant de la fidélité. Il allait et venait *aboyant* son amour. Le tyran était un boule-dogue qui avait le nez écrasé, vraie figure de Kalmouck. Alors, à un signal donné, l'armée du malheureux amant venait se ranger sur le théâtre. C'étaient des barbets, des caniches, des lévriers, des bassets ; celui qui était censé donner du *cor* avait la queue en trompette.

Les soldats du camp ennemi étaient des danois, des chiens anglais, des griffons, des carlins, des roquets ; on voyait de temps en temps passer des éclaireurs, de petits chiens qui tenaient à la gueule un bâton ayant une lanterne à chaque bout. Au moment où les troupes se mettaient en mouvement, les assaillants escaladaient les murailles, les assiégés les repoussaient,

la mêlée devenait générale, mais bientôt les troupes de l'amant malheureux montaient à l'assaut, le fort était emporté, la princesse délivrée, et le tyran emmené prisonnier, *avec tous les honneurs dûs à son rang.*

Beaucoup de particuliers conduisaient leurs chiens à ce théâtre, comme maintenant à la barrière du Combat, pour servir de comparses et de figurants. On ne saurait imaginer combien ce spectacle était drôle; on entendait de toutes parts, des baignoires au paradis: « Tiens, voilà Médor!... tiens, voilà Turc!... Ah! c'est Azor qui commande la patrouille! » Un soir, un caniche était de faction au pied de la tour; lorsque son maître entra à l'orchestre, le pauvre chien le reconnut, quitta son poste et déserta dans la salle avec armes et bagages... peu s'en fallut qu'il n'entraînât une désertion générale.

Le spectacle terminé, on donnait un os à ronger au général en chef, une pâtée à l'amoureuse, et des boulettes à tous les artistes.

Ce spectacle amusa tout Paris pendant quelque temps, mais bientôt la troupe canine fut aux abois. Du reste, ces chiens ont eu l'honneur d'être chansonnés par les notabilités du flon-flon. Désaugiers disait, avec sa grosse gaîté, que pour attirer le monde, il aurait fallu que le directeur du théâtre des chiens mît, comme faisait Nicolet, un *aboyeur* à la porte de son spectacle. Antignac, en passant en revue les noms de tous les chiens célèbres, disait :

>Du nom de César on nomme
>Un mâtin quand y s'bat bien,
>Ce qui prouv' que ce grand homme
>Devait être un fameux chien.

Après le départ des chiens savants, qui s'en allèrent donner des représentations à l'étranger, la salle Montansier fut métamorphosée en café, les banquettes du parterre furent enlevées et remplacées par des tables et des tabourets, la scène fermée par un rideau à demeure, et dé-

fense fut faite d'y jouer aucune pièce. Peu à peu, cependant, l'autorité fit des concessions, elle permit d'abord de lever la toile et de chanter des ariettes de quart d'heure en quart d'heure, puis elle toléra quelques scènes détachées, et enfin elle accorda de petits vaudevilles à deux et trois acteurs. Tel était l'état des choses quand vint la première Restauration. Le café Montansier obtint bientôt une célébrité orageuse ; pendant les cent jours et après, les têtes folles des partis d'alors le prirent plus d'une fois pour leur champ de bataille. « Enfin, dit l'auteur de l'ar-
« ticle des *Cent et un* *, il fut fermé à la
« suite d'une équipée fort ridicule, où
« quelques jeunes gens, animés par la fu-
« mée du punch, allèrent venger sur les
« glaces inoffensives du foyer les sottises
« qu'on avait vociférées trois mois dans la
« salle. »

L'établissement fut de nouveau ouvert

* M. Merle.

quelque temps après par un nommé Valin, qui continua tranquillement d'y faire représenter de petites pièces à couplets, mais à deux personnages seulement. C'était une chose assez originale que ce spectacle qui durait depuis six heures jusqu'à minuit sans désemparer. Les acteurs jouaient trois ou quatre fois les mêmes scènes dans la même soirée devant un public toujours nombreux.

On y retrouvait parfois de vieux comédiens qui avaient joui en province de quelque réputation, mais que le besoin forçait de jouer au café Montansier... cela était triste.

L'année 1830 devait faire subir à cette salle des Beaujolais une dernière transformation.

MM. Dormeuil et Charles Poirson [*] sollicitèrent et obtinrent la permission de rendre à cet établissement sa première

[*] Frère de M. Poirson, directeur du Gymnase.

destination. Un privilége leur fut accordé sous le ministère de M. de Montalivet; cent vingt actions de trois mille francs chacune formèrent le capital, elles ont rapporté déjà d'énormes bénéfices.

La salle fut reconstruite entièrement sur les plans de l'architecte Guerchy, une troupe formée à l'impromptu. M. Coupart, homme de lettres et vaudevilliste lui-même, M. Coupart, qui a rempli fort longtemps la place de chef du bureau des théâtres au ministère de l'Intérieur, et dans laquelle il rendit souvent des services à ses confrères, fut choisi par M. Dormeuil comme régisseur-général. La nouvelle administration ne pouvait faire un choix qui fût plus agréable aux auteurs.

Le 6 juin 1831, la salle s'ouvrit par un prologue intitulé : *Ils n'ouvriront pas*, de MM. Mélesville, Bayard, et de l'auteur de ces *Chroniques*.

L'ombre de la Montansier dut tressaillir de joie, car dans cette salle bâtie par elle, exploitée par elle, la Montansier avait

reçu presque tous les personnages historiques de la Révolution.

Ce fut peut-être dans sa loge, entre deux calembourgs de Brunet, que fut convenu le 18 brumaire.

La nouvelle troupe était composée de Lepeintre aîné, Philippe, Paul, Derval, Mesdames Dormeuil, Zélie Paul, Toby, Éléonore, etc., etc. Puis sont venus, à la file, Alcide-Tousez, l'Odry II, acteur indéchiffrable, logographe vivant qu'il ne faut pas chercher à expliquer, mais qui ferait rire un quaker; Levassor, qui se fait remarquer par un jeu correct et plaisant, et joue les imbéciles en petit-maître; Leménil, comédien doué de beaucoup de naturel et de comique; Sainville, qui fait des progrès sensibles, et montre de la rondeur et du naturel; Boutin, Germain et Lhéritier, complètent l'ensemble. Plusieurs actrices piquantes s'y font remarquer agréablement : Mesdames Leménil, qui a rapporté au Palais-Royal la gentillesse qu'elle montrait à la Gaîté; Pernon, ac-

trice douée d'une grande intelligence, Dupuis, pleine de gentillesse, mais un peu maniérée, Emma, ornée d'une jolie figure ; mais tout cela bien placé, bien encadré, fait du théâtre du Palais-Royal un de ceux où l'on distingue le plus d'ensemble ; aussi jouit-il depuis son ouverture d'une vogue incessante. Une grande activité règne au théâtre du Palais-Royal, c'est ce qui assure sa prospérité : on y répète depuis dix heures du matin jusqu'à trois, on y joue depuis six heures du soir jusqu'à onze. Il faut bien qu'un zèle pareil fructifie :. aussi les actionnaires se frottent les mains quand ils entrent dans la salle, qui est toujours pleine.

Continuez votre œuvre, M. Dormeuil, continuez de nous faire rire ; ce n'est pas chose facile par le temps qui court.

On va peut-être croire que j'ai oublié Virginie Déjazet ? Point, mais je vous avoue qu'ayant épuisé pour elle toutes les phrases laudatives, je me vois presque forcé de dire à cette charmante

comédienne ce que Boileau disait au roi Louis XIV:

Grand roi, cesse de vaincre, ou je cesse d'é-
[crire! *

* Parmi le grand nombre d'ouvrages qui ont obtenu beaucoup de succès à ce théâtre, citons *la Ferme de Bondy, Frétillon, le Philtre champenois, la Fille de Dominique, Vert-Vert, les Baigneuses, la Fille du Cocher, les Chansons de Béranger,* celles *de Désaugiers, la Cheminée de 1748, Sophie Arnoult, la Danseuse de Venise, le Conseil de Révision, le Triolet bleu, Madame Favart,* etc., etc.

THÉATRE DES NOUVEAUTÉS

THÉATRE DES NOUVEAUTÉS,

PLACE DE LA BOURSE.

Or, il existait sous l'empire, et bien longtemps auparavant, un étroit passage situé au coin de la rue des Filles-Saint-Thomas et qui était appelé passage Feydeau, parce qu'il aboutissait de cette même rue des Filles-Saint-Thomas à celle qui portait le nom Feydeau. Dans cette rue avait été bâti, en 1790, le théâtre de Monsieur. Il était destiné à une troupe venue d'Italie sous la protection

de Monsieur, frère du roi Louis XVI, qui fut depuis Louis XVIII. Ils jouèrent d'abord dans la salle du château des Tuileries, puis dans la nouvelle salle, enfin ils disparurent, et les comédiens italiens les remplacèrent.

Ce passage était triste, noir, enfumé, jamais le soleil n'y dardait ses rayons, les marchands étaient obligés d'allumer leurs quinquets à midi en hiver, et à cinq heures du soir en été. Deux établissements publics y ont joui d'une certaine célébrité, le café Chéron, et un restaurant appelé le restaurant de la Mère-Camus. Le café Chéron était tenu par une grosse dame, qui avait été dans sa jeunesse d'une beauté remarquable; elle en conservait encore d'assez beaux restes sous la Restauration. C'était une brune piquante, à l'œil noir et bien fendu, aux sourcils marqués, aux formes prononcées, remplie de gaieté, d'esprit, d'obligeance, comprenant parfaitement l'homme de lettres, ayant toujours le mot pour rire, ne s'effarouchant point d'une gaudriole :

elle rappelait la chanson de Béranger, *Madame Grégoire;* on aurait dit que le poète l'avait eue devant les yeux quand il écrivait ce couplet :

> Je crois voir encor
> Son gros rire aller jusqu'aux larmes.

Le café Chéron était à l'Opéra-Comique ce que le café Procope avait été autrefois à la vieille Comédie-Française, si ce n'est que les noms étaient changés. C'était là que se réunissaient grand nombre d'hommes de lettres, Moreau, Gosse, Evariste Dumoulin, et le chantre de *Joconde*, Nicolo Isouard. Un savant très regrettable, Cadet Gassicourt, homme gai, spirituel, chez qui la science n'ôtait rien à l'amabilité, était aussi l'un des fervents du café Chéron.

Quand le colosse impérial tomba du haut de sa gloire, en 1815, les hommes de lettres se partagèrent en deux camps, à savoir les royalistes et les bonapartistes. Eh bien, malgré les nuances d'opinions, quand

on s'était bien chamaillé, bien disputé au café Chéron, l'heure où l'on devait jouer la pièce nouvelle venant à sonner, on riait et l'on ne se quittait pas sans s'être pressé la main.

Le restaurant de la Mère-Camus était le rendez-vous des jeunes commis-marchands, des bons boutiquiers, les employés surtout y affluaient; j'en ai connu plusieurs, pour ma part, qui, pendant dix ans, n'ont jamais manqué d'y venir un jour et à la même heure, et de se mettre à la même table; leur place y était marquée, nul n'aurait osé déranger leur couvert; je crois même que, s'il est arrivé qu'une fois l'un d'eux ait manqué de venir dîner, la place a dû demeurer vide... et l'on remarquait l'absent, comme les aigles de César, précisément quand il n'y était point. Beaucoup de littérateurs et de journalistes, pour se reposer de temps en temps de la cuisine succulente de Baleine ou de Véry, venaient y dîner modestement. La carte y était abondante, variée, l'hôtesse prévenante, gracieuse, le

maître franc et rond, chaud partisan du vaudeville et des vaudevillistes, abonné à l'*Epicurien français*, invité aux *Soupers de Momus*, sachant par cœur les chansons d'Armand Gouffé et de Casimir Ménestrier, ayant soin de faire sonner bien haut les noms qu'il affectionnait ou ceux qui flattaient le plus son amour-propre, criant avec une sorte d'orgueil, au milieu des salons : « Potage pour M. Désaugiers!... mouton pour M. Antignac!... anguille pour M. Barré!... compote pour M. de Piis ! »

A l'exception de ces deux spécialités, le passage Feydeau avait la même physionomie que beaucoup d'autres : deux boutiques de libraires, Marchand et Dentu, des marchands d'estampes, un débit de tabac, un mercier, des modistes, un magasin de briquets phosphoriques, une bouquetière, madame Bernard, un marchand de marrons de Lyon, enfin un estaminet au premier qui occupait presque toute la longueur du passage.

C'est encore à une querelle entre deux

directeurs que nous devons l'existence du théâtre de la Bourse. J'ai dit dans ma chronique du *Vaudeville* que Désaugiers étant rentré directeur à la rue de Chartres par une volonté royale, le ministre de l'intérieur M. Corbière, pour dédommager M. Bérard, lui signa le privilège d'un nouveau spectacle, avec la facilité de bâtir là où il voudrait.

Monsieur Langlois, riche capitaliste, qui possédait une partie des bâtiments qui composaient le passage Feydeau, entra dans la spéculation. Une société en commandite se constitua, des actions furent créées, et au bout d'un an, là où avait existé pendant un demi-siècle un des plus vilains passages de Paris, on vit s'élever une jolie salle de spectacle, flanquée à droite et à gauche de fort belles maisons avec des boutiques élégantes... La salle et ses dépendances ont coûté trois millions quatre cent soixante-sept mille francs. Le tout a été revendu, en 1833, onze cent mille francs.

Ce fut M. Langlois qui donna les ter-

rains et fit les premiers fonds... Le théâtre prit le nom de *Théâtre des Nouveautés,* titre qui fit rire, attendu que dans les premiers temps, on y rejoua beaucoup d'anciens ouvrages. L'ouverture de la nouvelle salle eut lieu, le premier mars 1827, par *Quinze et vingt ans,* ou *les Femmes,* vaudeville en deux actes, et *le Coureur de veuves,* pièce en trois actes, imitée de l'espagnol. La troupe de M. Bérard, formée à la hâte, laissa beaucoup à désirer sous le rapport de l'ensemble, bien que l'on y comptât quelques artistes estimables, Joly, Cossard, Derval, Armand, Rogy, Préval, Albert, Casaneuve et Jausserand, qui avait eu jadis de la réputation comme chanteur à l'Opéra-Comique. Les actrices, mesdames Génot, Clorinde, Beaupré, Florval *, Anaïs, Miller, Adèle, Prévost, une fort jolie personne du nom de Balthazar, enfin une dame Fradelle, qui s'était fait distin-

* Elle vient de mourir.

guer en province, et dont la place devrait être à Paris. Une actrice venue des départements, madame Albert, montra dès lors les germes d'un talent qui s'est bientôt développé avec une rare énergie.

En 1826, on sait que les terrains étaient encore d'un prix exorbitant, on fut donc obligé de faire de grands sacrifices pour renvoyer des locataires dont les baux ne devaient finir qu'à des époques plus ou moins reculées; la résiliation des baux coûta trois cent mille francs, un seul locataire, M. le baron Trouvé, toucha pour se déplacer cent soixante-quinze mille francs [*]. On fut six mois à bâtir la salle. M. Bérard, malgré son intelligence et son activité soutenue, rencontrant de grands obstacles, ne tarda pas à se fatiguer d'une entreprise qui lui avait coûté tant de peines à fonder, et, au bout d'un an, il se retira avec une pension annuelle qu'il devait toucher jusqu'en 1840, terme

[*] Je tiens ces détails de M. Langlois.

fixé pour l'expiration de son privilège.

Alors, M. Langlois, celui qui avait mis le plus de fonds dans cette spéculation, fut chargé de la direction des Nouveautés.

M. Langlois, sentant la nécessité de s'adjoindre un homme qui connût toutes les ressources, tous les besoins d'une administration théâtrale, surtout la mise en scène, appela M. Crosnier, homme actif et intelligent. Le théâtre des Nouveautés était un malade qui avait besoin d'une forte secousse pour sortir de l'état d'apathie dans lequel il était plongé depuis son ouverture.

Potier, l'acteur encore à la mode, Potier voyageait alors ; on résolut de l'avoir à tout prix, on envoya des courriers extraordinaires sur les traces du *Père-Sournois*, avec ordre de l'appréhender au corps, de lui courir sus partout où on pourrait le découvrir, de ne pas marchander avec lui. Potier revint au théâtre de la Bourse et y fit sensation : cela devait être. Dans *la Maison du Rempart*, pièce fort amusante, de M. Mélesville, il pa-

rut original; dans *Henri IV en famille,* il montra un tact admirable. Potier sous les traits de l'amant de Gabrielle, du vainqueur d'Ivry... c'était chose hardie, surtout venant de jouer *Werther.* Mais, je l'ai dit, je n'ai pas connu d'acteur dont le talent fût plus souple, plus varié, que celui de Potier. Une création de lui qui restera au théâtre comme modèle, c'est *Antoine,* ou *les Trois générations.* Potier a prouvé dans ce drame-vaudeville tout ce qu'un grand comédien pouvait faire; dans le premier acte, c'était Dazincourt avec sa gaieté goguenarde; dans le second, Trial avec sa bonhomie; dans le troisième, Monvel avec sa voix cassée, faible, chevrotante, mais avec sa sensibilité exquise.

A côté de Potier, qui chantait très mal, chantait Philippe-*Jovial,* Philippe le rieur, le couplet incarné. C'est au refus d'un rôle qu'il a dû de jouer son second *Jovial.* MM. Scribe et Dupin, ayant donné un vaudeville à spectacle, *les Voyages du petit Jonas,* et Philippe, refusant son

rôle, fut condamné à payer à M. Langlois la somme de 100,000 francs. Le boute-en-train, écroué à Sainte-Pélagie, n'y demeura que vingt-quatre heures, et déjà M. Théaulon * avait improvisé *Jovial en prison*, pour faire suite à *Jovial, ou l'Huissier chansonnier*. Lafont, dans le rôle de *Jean* qu'il créa aux Nouveautés, se montra très comique en rappelant Clozel dans *Philibert le mauvais sujet*. Bouffé, dans *le Futur de la Grand'Maman*, *le Marchand de la rue Saint-Denis*, *Caleb* et *le Couvreur*, semblait dire : Attendez ! attendez !... Virginie Déjazet avait quitté le théâtre de MADAME pour venir en aide à celui des Nouveautés, qui avait l'air

* M. Théaulon est le vaudevilliste le plus inventif et le plus producteur entre tous ses confrères. Indépendamment des pièces qu'il a composées en société, il est auteur, seul, d'une foule de jolis ouvrages. *La Mère au bal et la Fille à la maison*, *le Petit Chaperon-Rouge*, *le Chiffonnier* et la comédie de *l'Artiste ambitieux* suffiraient à la réputation d'un auteur.

d'être placé devant le palais de la Bourse comme par dérision. Eh bien, malgré ces noms brillants, ces artistes si aimés du public, malgré des pièces agréables, les Nouveautés étaient toujours entre la vie et la mort. En 1829, MM. Bossange et Bohain, jeunes écrivains pleins d'esprit, de sève, hommes actifs, entreprenants, essayèrent de donner une impulsion nouvelle à cette grande machine détraquée. Aux couplets de factures, aux flonflons routiniers, on substitua de la musique nouvelle, sans pour cela abandonner tout à fait le vaudeville ; au contraire, nous avons vu apparaître sur cette scène le vaudeville *mortuaire*, le vaudeville *pulmonique*, le vaudeville *boîteux*, *borgne*, *manchot*, tout jusqu'au vaudeville *hydrophobe!* Madame Albert y a joué le rôle d'une enragée, et, dans *Valentine* ou *la Chute des feuilles*, elle mourait sur le théâtre en avalant une tasse de bouillon d'escargot..... Puis, pour balayer tous ces malades et toutes ces maladies, est arrivé, en 1832, *les Pilules dramatiques* ou *le*

Coléra-Morbus, revue spirituelle et piquante de toutes les maladies théâtrales.

Alors le moyen âge s'était déjà infiltré dans les romans, dans les drames. M. Bossange se dit : Pourquoi le vaudeville ne serait-il pas moyen âge? il a bien été trumeau, régence et pompadour !..... Ce qui fut dit fut fait. Henri VIII, ce défenseur de la foi qui changea la foi en Angleterre, qui combattit les réformistes et fit de la réformation, Henri VIII, ce roi breton qui voulant faire passer un bill, dit en mettant (comme c'était l'usage) la main sur la tête du député qui paraissait douter que l'impôt passât :

« Que demain ma volonté soit faite, ou demain cette tête est à bas! »

Les subsides furent votés!.... De nos jours, point n'est besoin d'une pareille menace pour faire passer de gros budgets!...

Volnys, acteur nouveau alors, fut désigné pour représenter ce singulier roi, cette espèce de Barbe-Bleue couronné,

qui jouait à la boule avec des têtes de femmes. Volnys, dont la figure est grave, la pose tranquille, le geste impérieux, composa très bien ce rôle ; dans le troisième acte surtout, il se montra comédien habile.

Virginie Déjazet était charmante dans le rôle de la malheureuse Catherine Howard..... elle avait de la grâce, de la sensibilité... On éprouvait un petit frisson lorsqu'elle disait à Henri, avec l'esprit que vous lui connaissez, au moment où celui-ci lui passait la main sur le cou en signe d'amitié :

« Finis donc, Henri ; tu me chatouilles!... »

Ce drame de MM. Paul Duport et Edouard Monnais ne manquait ni de force ni d'intérêt ; MM. Adolphe Adam et Casimir Gide en avaient composé la musique, qui était très bien appropriée au sujet.

Ce théâtre fut témoin de l'un des premiers actes populaires de la révolution de 1830. Le 27 juillet, le corps de garde que

l'on avait mis sur la place de la Bourse a été brûlé, à neuf heures du soir, entre deux pièces.

A partir de cette époque, l'histoire du théâtre des Nouveautés ressemblera à celle des autres spectacles de Paris. Le 2 août, sur les débris fumants des barricades, on y représenta un impromptu patriotique de MM. Ferdinand de Villeneuve et Masson.

Bouffé, dans le rôle d'un manœuvre, le père Gâcheux, y faisait beaucoup rire; c'était dans cette pièce qu'il disait :

« Dis donc, Mitoufflet, je me suis assis dans le trône ! — Vrai ?.... y est-on bien ? — Oh ! si tu savais comme on s'enfonce là-dedans !... »

Le Voyage de la Liberté suivit de près l'impromptu patriotique. MM. Bohain et Bossange s'étant retirés au mois de février 1831, M. Langlois reprit le timon des affaires.

Un ouvrage qui mérite une attention particulière, *le Procès d'un Maréchal de France,* souleva une grande question de

propriété littéraire. La censure n'existait plus, la charte de 1830 l'avait abolie, le pouvoir d'alors laissa monter, répéter, afficher, et le jour de la première représentation la pièce fut défendue.

Voici des détails qui seront curieux à conserver pour l'histoire du théâtre.

Le samedi 22 novembre 1831, à midi, la pièce intitulée *le Procès d'un Maréchal de France* (1815) étant affichée, l'autorité fit défense de la représenter. Le directeur, M. Langlois, protesta contre cette mesure, déclarant que son intention était de passer outre et de jouer la pièce. A cinq heures du soir, des bandes sont posées sur les affiches. Alors MM. Fontan et Dupeuty interviennent en déclarant vouloir aussi protester en leurs noms, et que si leur ouvrage n'était point joué, ils prendraient des réserves contre l'administration, non dans des vues d'intérêt, mais seulement pour défendre le principe. A neuf heures trois quarts du soir, M. Langlois déclare qu'il va fermer son spectacle.

Le lendemain dimanche 23, à cinq heures du soir, la pièce est réaffichée, mais de nouvelles bandes sont mises avec ces mots: *Par ordre de l'autorité, défenses ont été faites de jouer la pièce ayant pour titre: le procès d'un Maréchal de France* (1815). Cependant des groupes s'étaient formés sur la place de la Bourse et aux abords du théâtre, un détachement de garde municipale y fut envoyé pour empêcher le public de pénétrer de vive force dans la salle. Au bas de l'affiche on annonça à la place de l'ouvrage défendu : *Une Nuit de Marion de Lorme, le Pasteur* et *le Voyage de la Liberté*, titre qui ce jour-là avait l'air d'une plaisanterie. Les auteurs citèrent le directeur au tribunal pour qu'il eût à jouer leur drame, demandant, en cas de refus, des indemnités; mais, comme je l'ai dit, l'intention formelle de MM. Fontan et Dupeuty n'était point de les toucher, mais bien de défendre le principe.

Je ne discuterai point ici s'il était convenable ou non de permettre sur la scène

le Maréchal Ney; mais je dirai seulement que l'on agissait trop cavalièrement vis-à-vis des gens de lettres et des entrepreneurs de spectacles. On laissait les premiers élaborer un sujet annoncé d'avance dans les journaux, on laissait les autres répéter, faire des dépenses, des frais de mise en scène, et la veille, ou le jour de la représentation, un garde municipal arrivait avec défense de laisser jouer l'ouvrage annoncé.

Un pareil ordre de choses ne pouvait pas durer ; on a rétabli la censure, subissons-la.

Toute censure est chose triste, mais elle vaut mieux que l'arbitraire. Un auteur est prévenu de ne pas aller trop loin, il connaît les dangers qu'il peut courir, les écueils qu'il doit éviter. Quand des couvreurs travaillent sur un toit, j'aime assez qu'il y ait en bas quelqu'un pour me crier quand je passe : Gare là-dessous !...

Après les ouvrages déjà cités, ceux qui ont obtenu le plus de succès sont: *le*

Mariage impossible, *Faust*, *Gillette de Narbonne*, *la Fiancée du fleuve*, *la Morte*, de MM. Ancelot et Léon Buquet; *les Sybarites*, de M. Laffitte, acteur de la Comédie-Française; *les Jumeaux de la Réole*, drame de MM. de Rougemont et Alexis Comberousse.

M. Langlois, qui a englouti dans cette grande entreprise une fortune de onze cent mille francs, n'a pu relever celle de ce théâtre, qui fut fermé le 15 février 1832; et au mois de septembre de la même année, M. Paul Dutreck, ancien acteur et sociétaire de Feydeau, y transporta l'Opéra-Comique, qui avait déserté la belle salle Ventadour. A M. Paul a succédé en 1834 M. Crosnier, qui depuis dirige ce théâtre avec zèle et bonheur.

Aujourd'hui, là où Potier, Bouffé, Philippe, Lafont, chantaient les couplets spirituels de MM. Carmouche, Desforges, Brisset, Leuwen, Dartois, Vanderburck, Duvert, Varin, Lausanne, Desvergers, Paul de Kock, Rochefort, Saint-Georges, Frédéric de Courcy, les frères Cogniard

et autres, Chollet, Henry, Thénard*, Inchindi, nous font entendre les morceaux savants des Hérold, des Boïeldieu, des Gomis, des Auber, des Carafa, des Halévy; là où Déjazet entonnait des refrains grivois, où Madame Albert chantait le vaudeville nerveux, Mesdames Damoreau, Casimir, Prévôt, Jenny-Colon, nous impressionnent avec les romances d'Adam, les airs variés de Monpou et les suaves chansonnettes de la jeune Loïsa Puget.

Changements de genre, de pièces, d'acteurs, mais toujours du zèle, de l'esprit, du charme et des talents.

* Mort depuis en Hollande.

CONCLUSION

DES

THÉATRES DU VAUDEVILLE.

Quand j'ai entrepris l'histoire du vaudeville par celle des théâtres qui ont constamment joué ce genre, je savais quelle était ma tâche, je crois l'avoir remplie autant que possible... En résumé, depuis la Comédie italienne et la foire Saint-Laurent en 1710, jusqu'à nos théâtres en 1837, le vaudeville a chanté selon les temps et les circonstances. Il a, comme on l'a vu, commencé par être niais, puis il s'est fait

naïf, puis malin, puis satirique et méchant, et enfin hypocondriaque. Après avoir été courtisan comme un ancien sénateur, il s'est fait indépendant comme un contrebandier. Il a donné successivement dans toutes les folies, il a brisé le lendemain l'idole qu'il encensait la veille; et puis, quand il a été las, il est retombé comme nous l'avons vu plusieurs fois, dans le marasme ou dans l'extravagance. Depuis six ans seulement, le vaudeville, c'est-à-dire le couplet, s'est fait drame, moyen âge, pamphlet, fashion, gamin; il a porté de la poudre, des cheveux plats; il a mis des mouches, fumé le cigare; il a chanté *vive Henri IV! la Carmagnole, Charmante Gabrielle, la Parisienne;* il a été légitimiste, républicain, juste-milieu; il a célébré Napoléon, il a crié *vive la Liberté!* et porté des fleurs au pied de la Colonne; on l'a vu s'asseoir dans le fauteuil royal; il a chanté dans les rues, il a couru aux Variétés, à la rue de Chartres, au Gymnase, au Palais-Royal, à la Porte-Saint-Martin, à l'Ambigu, à la Gaîté,

chez Madame Saqui, chez Bobino, au Petit-Lazari, dans les banlieues et dans les départements ; il a chanté sur la corde raide aux Funambules, et fait le saut du ruban chez Franconi ; il a été talon-rouge, bonnet-rouge, cordon-rouge ; il a porté l'habit du soldat, la soutane du curé, la veste du prolétaire, le rochet d'un évêque ; il s'est ri de tout, moqué de tout, saturé de tout ; il est allé en enfer, en paradis ; il s'est raillé du ciel et de la terre, de Dieu, du Diable et des hommes.

L'époque où nous sommes surtout sera facile à retrouver par le vaudeville ; ce sera pour lui une espèce d'époque sans nom, comme l'a très bien caractérisée en littérature un spirituel écrivain [*]. On verra facilement qu'en 1837 on chantait partout, mais que le *véritable vaudeville* n'était nulle part. Hélas ! et j'ai bien peur qu'en écrivant son histoire je n'aie fait que sa nécrologie...

[*] M. Bazin.

Quelques personnes pourront me répondre : Mais vous avez dit que l'on riait au Vaudeville, aux Variétés, au Palais-Royal... le vaudeville y est donc?— Non, je le répète, le vrai vaudeville est mort. On chante partout, mais des morceaux d'opéras, des airs de Rossini, de Meyerbeer. J'entends partout des roulades, des barcarolles, des rondeaux, des duos, des nocturnes, des romances, et j'attends toujours des couplets... Le vaudeville est mort... quant à présent du moins... Je vote d'avance, et de bien bon cœur, une adresse de remercîments à celui qui le ressuscitera.

THÉATRES BOURGEOIS.

THÉATRES BOURGEOIS.

Nous sommes le peuple chez qui le goût du spectacle s'est développé le plus vite, nous nous sommes émancipés de bonne heure; à peine avons-nous eu implanté le théâtre en France, que nous avons toujours été en progressant. En 1600, le théâtre était encore dans l'enfance, et en 1670 on jouait *le Cid, Héraclius, Tartufe* et *le Misanthrope*... C'est marcher à pas de géants, si l'on compare le théâtre étranger avec le nôtre.

Il faut que l'art du comédien soit bien puissant, bien attractif, puisqu'il a trouvé et qu'il trouve encore tant de gens pour s'y livrer. C'est une passion qui a gagné toutes les classes de la société, les rois, les princes, les grands seigneurs, les bourgeois, les marchands, les artisans et les ouvriers.

Louis XIV dansait dans les ballets, Madame de Maintenon faisait jouer la comédie à Saint-Cyr, les grands seigneurs avaient, avant la Révolution, des salles de spectacle dans leurs châteaux; ils aimaient à jouer devant leurs vassaux, choisissant de préférence les rôles inférieurs à leur condition, tant l'homme aime à se déplacer.

Vous verrez souvent les grands seigneurs jouer les rôles de valets, de paysans, d'hommes du peuple, lorsque les artisans, au contraire, seront fiers de représenter des rois, des empereurs et des gens du monde.

Voilà ce que dit Mercier sur les théâtres bourgeois dans son *Tableau de Paris*.

« Amusement fort répandu qui forme
« la mémoire, développe le maintien,
« apprend à parler, meuble la tête de
« beaux vers, et qui suppose quelques
« études. »

Je ne serai pas toujours de l'avis de Mercier. Continuons :

« Ce passe-temps vaut mieux que la
« fréquentation des cafés, l'insipide jeu
« de cartes et l'oisiveté absolue.

« On pense bien que ces acteurs, qui
« représentent pour leur propre divertis-
« sement, ne sont pas assez formés pour
« satisfaire l'homme de goût ; mais en
« fait de plaisirs, qui raffine a tort. Pour
« moi, j'ai remarqué que la pièce que je
« connaissais devenait toujours nouvelle
« lorsque les acteurs m'étaient nouveaux.
« Je ne sais rien de plus fastidieux que
« d'assister à une troisième et quatrième
« représentation par les mêmes comé-
« diens.

« Je n'ignore pas qu'on y déchire sans
« miséricorde les chefs-d'œuvre des au-
« teurs dramatiques, qu'on y estropie

« les airs des meilleurs compositeurs, que
« ces assemblées donnent lieu à des
« scènes plus plaisantes que celles que
« l'on représente. Et tant mieux! le
« spectateur s'amuse à la fois de la pièce
« et des personnages.

« On joue la comédie dans un certain
« monde, non par amour pour elle, mais
« en raison des rapports que les rôles
« établissent. Quel amant a refusé
« *Orosmane ?* et la beauté la plus
« craintive s'enhardit par le rôle de
« *Nanine.*

« J'ai vu jouer la comédie à Chantilly
« par le prince de Condé et par Madame
« la duchesse de Bourbon; je leur ai
« trouvé une aisance, un goût, un naturel
« qui m'ont fait grand plaisir; vraiment,
« ils auraient pu être comédiens, s'ils ne
« fussent pas nés princes.

« Le duc d'Orléans, à Sainte-Assise,
« s'acquitte aussi très bien de ses rôles
« avec facilité et rondeur. La reine de
« France, enfin, a joué la comédie à
« Versailles, dans ses petits appartements.

« N'ayant pas eu l'honneur de la voir, je
« n'en puis rien dire.

« Ce goût est répandu depuis les hautes
« classes jusqu'aux dernières, il peut
« contribuer quelquefois à perfectionner
« l'éducation ou à en réformer une mau-
« vaise, parce qu'il corrige tout à la fois
« l'accent, le maintien et l'élocution.
« Mais cet amusement ne convient qu'aux
« grandes villes, parce qu'il suppose déjà
« un certain luxe et des mœurs peu rigi-
« des. Gardez-vous toujours des repré-
« sentations théâtrales, petites et sages
« républiques, craignez les spectacles,
« c'est un auteur dramatique qui vous le
« dit. »

On me permettra de ne pas être en tout
point de l'avis de Mercier, malgré l'auto-
rité de J.-J. Rousseau qu'il avait pour
lui, lorsqu'il signale le théâtre comme un
amusement dangereux... Les mauvais
spectacles... oui; les pièces immorales,
d'accord; mais de bons ouvrages et de
bons acteurs n'offriront jamais de dangers
pour le peuple. Je ne crois pas néan-

moins que la comédie corrige les hommes mais si elle ne les rend pas meilleurs, elle ne les rendra pas plus mauvais. Je ne parle ici que des représentations...... C'est un auteur de vaudevilles qui le dit.....

Lorsque Mercier faisait ces réflexions, il n'avait vu que de bons spectacles bourgeois ; s'il avait assisté aux saturnales dont nous avons été témoins plus tard, il aurait parlé autrement.

Encore une fois, je ne pense pas, comme le dit Mercier, que le goût de la comédie donnera des manières à ceux qui n'en ont pas, ou qu'il fera l'éducation de certaines gens ; il faut, selon moi, que les personnes qui s'y livrent aient reçu une certaine éducation, qu'elles aient des manières déjà faites ; autrement, elles auront beau se donner beaucoup de peine elles ne seront jamais que ridicules, si elles ne sont pires.....

Parmi les anecdotes qu'il cite comme étant arrivées dans les petits théâtres bourgeois, en voici une assez comi-

que et qui rentre dans mes idées :

« Un cordonnier habile à chausser le pied mignon de toutes nos beautés, et renommé dans sa profession, chaussait le cothurne tous les dimanches. Il s'était brouillé avec le décorateur du théâtre. Celui-ci devait pourvoir la scène, au cinquième acte, d'un *poignard* et le poser sur l'autel ; par une vengeance malicieuse, il y substitua un *tranchet*. Le cordonnier-prince, dans la chaleur de la déclamation, ne s'en aperçut pas d'abord, et voulant se donner la mort à la fin de la pièce, il empoigna, aux yeux des spectateurs, le malheurex *tranchet* qui lui servait à gagner sa vie. Qu'on juge des éclats de rire qu'excita ce dénouement, qui ne parut pas tragique ! Le cordonnier renonça à sa carrière d'acteur, et fit bien. »

« Sous le règne de Louis XV, dit Dulaure, la cour et Paris étaient possédés par la manie des spectacles. On ne donnait point de fêtes sans y faire intervenir des décorations, des scènes théâtrales ; la

plupart des maisons royales étaient pourvues de théâtres où l'on appelait à volonté les comédiens de Paris. »

Les princes et les seigneurs imitèrent cet exemple ; ils en eurent dans leurs maisons de ville et de campagne. Le duc d'Orléans en avait un dans sa maison de Bagnolet, fameux par les pièces nouvelles et même licencieuses qu'on y donnait. En 1760, on y joua pour la première fois, *la Partie de Chasse de Henri IV*, de Collé; le duc d'Orléans y remplissait le rôle de Michaut, et Grandval, acteur des Français, celui d'Henri IV.

Le maréchal de Richelieu avait un théâtre dans son hôtel, où, en 1762, on joua pour la première fois *Annette et Lubin*.

La fameuse Clairon joua chez la duchesse de Villeroi plusieurs fois en 1767 ; et l'année suivante, le drame de Fenouillot-Falbert, *l'Honnête Criminel*, qui n'avait pas encore reçu la permission de paraître en public, se montra à l'hôtel de Villeroi.

En 1763, le roi de Danemarck y assista et y vit la demoiselle Clairon et Le Kain.

Le baron d'Esclapon avait fait bâtir une salle au faubourg Saint-Germain, où les comédiens venaient jouer souvent, et où fut donné en 1767 une grande représentation au bénéfice de Molé, qui était malade.

Alors on parlait beaucoup du théâtre de *la Folie-Titon*, sur lequel, en avril 1762 fut donnée une représentation d'*Annette et Lubin*, pièce jouée souvent dans des spectacles de société avant d'être représentée sur les théâtres publics.

La duchesse de Mazarin avait dans son hôtel un théâtre sur lequel, en septembre 1769, on représenta devant la princesse MADAME *la Partie de chasse d'Henri IV*. Cette pièce fut jouée par des acteurs du Théâtre-Français.

La fameuse Guimard, danseuse de l'Opéra, célèbre par son luxe, sa maigreur, ses grâces, par quelques actes de bienfaisance et par ses amants, avait dans

sa maison de campagne, à Pantin, une salle de spectacle où fut jouée, en 1772, une parade intitulée *Madame Engueulle;* elle avait aussi un théâtre à Paris dans son hôtel de la Chaussée-d'Antin *, dont l'ouverture se fit solennellement, au mois de décembre 1772, par *la Partie de chasse d'Henri IV*, qui était alors la pièce en vogue dans les théâtres de société. On devait jouer pour petite pièce *la Vérité dans le Vin*, comédie un peu gaillarde. Mais l'archevêque de Paris s'étant donné beaucoup de mouvement, en empêcha la représentation ; pour être en paix avec lui, on substitua à cette pièce une pantomime intitulée *Pygmalion* **.

C'est pour le théâtre de la Guimard

* Cet hôtel, situé à l'entrée de la rue de la Chaussée-d'Antin, n° 9, et construit par l'architecte Ledoux, fut nommé le *Temple de Terpsichore*. Après la mort de la demoiselle Guimard, il eut successivement pour propriétaires MM. Ditmer, Perregaux, Laffite, etc.

** *Histoire de Paris*, par Dulaure.

que Collé composa les pièces contenues dans son théâtre de Société. Laborde, premier valet de chambre du roi, se chargeait de diriger le spectacle.

Deux courtisanes célèbres appelées les demoiselles Verrière, avaient deux salles de spectacle, l'une à la ville, l'autre à la campagne. Colardeau et La Harpe composèrent exprès quelques pièces pour ces théâtres, et tous les deux y jouèrent des rôles.

Un sieur de Magnanville avait aussi, dans son château de Chevrette, un superbe théâtre où jouaient plusieurs dames de la cour. La comédie de Jean-Jacques Rousseau, *l'Engagement téméraire*, y fut représentée en 1748.

Le prince de Condé avait un théâtre à Chantilly, la dame Dupin à Chenonceau.

Ces théâtres particuliers, dont Dulaure ne fait qu'indiquer les plus connus, et où jouaient les meilleurs comédiens des grands théâtres, occasionnaient souvent leur absence, et frustraient le public

d'un plaisir qu'il payait. Aussi, en 1768, défense fut faite aux comédiens français et italiens de jouer sans permission ailleurs que sur leurs théâtres. Cette défense obligea les amateurs à jouer eux-mêmes.

Dès lors la manie du théâtre s'empara d'une multitude de jeunes gens de toutes les classes, chaque quartier, chaque faubourg de Paris eut sa société bourgeoise.

Après la Terreur, lorsque l'horizon se fut éclairci, une époque a été remarquable par le nombre des théâtres bourgeois qui s'étaient établis à Paris. Je veux parler de la fin du Directoire et des premiers temps de l'Empire, c'est-à-dire de 1798 à 1806.

On comptait plus de deux cents théâtres bourgeois existant dans la capitale ; il y en avait dans tous les quartiers, dans toutes les rues, dans toutes les maisons; il y avait le théâtre de l'Estrapade, celui de la Montagne-Sainte-Geneviève, ceux de la Boule-Rouge, de la rue Montmartre, de la rue Saint-Sauveur, du cul-

de-sac des Peintres, de la rue Saint-Denis, du faubourg Saint-Martin, de la rue des Amandiers, de la rue du Grenier-Saint-Lazare, etc. On jouait la comédie dans les boutiques des marchandes de vins, dans les cafés, dans les caves, dans les greniers, dans les écuries, sous des hangars. La fureur du théâtre s'était emparée de toutes les petites classes de la société, cela se gagnait, c'était épidémique, une *influenza*, une grippe, un choléra dramatique !

Toutes les petites boutiquières abandonnaient leur comptoir pour jouer la comédie; les grisettes, les modistes, les couturières, les cuisinières même laissaient brûler le rôt pour aller à une répétition, toutes perdaient leur temps à apprendre des rôles qu'elles ne savaient jamais. J'ai connu des maris, des pères et mères bien malheureux de voir leurs femmes, leurs fils, leurs filles, négliger leur ménage ou leur commerce, pour courir, monter, ce qu'on appelle, en style de coulisses, **des parties**.

De la petite bourgeoisie, ce goût était descendu jusques chez les ouvriers. Les compagnons serruriers, les étaliers bouchers, les ferblantiers, les boisseliers, quittaient leurs forges, leurs boucheries, leurs marteaux, pour courir chez le directeur ou le costumier ; ils perdaient souvent un ou deux jours de la semaine, sans compter l'argent qu'ils dépensaient pour avoir le triste plaisir d'amuser à leurs dépens. Que j'ai vu de choses bouffonnes dans ces malheureux endroits !.... J'ai vu des Agamemnons aux mains calleuses, des Iphigénies avec des engelures aux doigts, des Célimènes en bas troués; j'ai vu jouer *l'Abbé de l'Épée* par un jeune homme de quinze ans, et le *Jeune Sourd-muet* par une portière qui en avait au moins cinquante ; j'ai vu jouer le *Séducteur* par un homme qui avait deux pieds-bots *, le *Glorieux* par un malheureux dont la taille avait à peu près qua-

* Historique.

tre pieds et demi, et le *Babillard* par un bègue!...

Cette fièvre, qui dura plusieurs années, était devenue inquiétante, et jeta au théâtre un grand nombre de comédiens détestables. Si l'art de la comédie est une belle et noble chose en soi, il faut convenir qu'il est bien triste de voir des gens sans éducation préalable, sans vocation, sans physique, sans extérieur, sans voix, sans gestes, sans tenue, venir sur une scène réciter les vers de Corneille et de Molière, de subir des chanteurs à voix de rogomme, d'entendre à chaque mot la langue outragée! Oui, je le répète, la comédie est un art divin, sublime, entraînant; mais il faut que les gens qui s'y livrent aient, comme a dit le sieur Nicolas Boileau, « l'influence secrète. »

Autrement, ce n'est plus qu'une triste plaisanterie, une dérision, une mascarade, et mieux vaudrait n'avoir jamais vu lever un rideau de sa vie, que d'assister à ces représentations qui deviennent scandaleuses.

A côté de ces choses ridicules, il y avait des théâtres bourgeois où l'on s'amusait beaucoup, et où le goût de l'art se développait souvent avec succès. Un théâtre de société qui a joui d'une grande vogue pendant près d'un demi-siècle fut celui qui avait été fondé par Doyen avant la Révolution.

Doyen avait été peintre-décorateur et ne manquait point de talent, mais il portait le goût du théâtre jusqu'au fanatisme.

Doyen, a été un homme trop marquant dans l'histoire du théâtre pour que je n'en entretienne pas mes lecteurs.

Doyen quant au physique, était petit, trapu, avec d'énormes mollets ; des sourcils épais et noirs recouvraient ses paupières, son œil brillait quand on parlait comédie. Sa mise est demeurée celle de l'ancien régime tant qu'il a pu la conserver ; il portait l'habit coupé à la mode de 89, la culotte courte, les bas de soie chinés, le gilet à effilés, le jabot, les souliers à boucles, et le chapeau à cornes, qu'il

n'a quitté qu'en 1820, mais en désespoir de cause.... aussi, le jour où il se décida à prendre le chapeau rond, il disait avec ironie et en affectant de sourire :

— Vous voyez, je fais le jeune homme !

Doyen avait fait de sa femme et de ses enfants des comédiens bourgeois ; il ne voulait pas que personne dérogeât chez lui, tout ce qui était étranger à l'art dramatique paraissait ne pas le regarder ; il avait étudié, approfondi le glossaire du théâtre ; les mots coulisses, chassis, portants, toile, décors, rampe, répétitions, répliques, entrées, sorties, etc., lui étaient familiers ; quant aux autres termes de la langue française, il s'en embarrassait fort peu, et ne s'en servait que pour les besoins matériels, les choses absolument nécessaires à la vie ; il faut bien demander à manger, à boire, à dormir.... sans cela Doyen aurait méprisé ces mots comme il méprisait tout ce qui n'avait pas de rapport au théâtre... Il mettait Fleury bien au-dessus de

Louis XIV, et Talma lui semblait plus grand que Napoléon.

On a cité beaucoup d'anecdotes sur Doyen : une scène unique dans les annales des comédiens de société est arrivée chez lui, il y a de cela plus de trente ans. Une bouchère de la rue du Temple et une charcutière de la rue Notre-Dame-de-Nazareth voulurent essayer de monter sur les planches. Elles apprennent chacune un rôle, je ne me rappelle pas la pièce dans laquelle elles devaient jouer ; tout ce que je sais, c'est qu'elles entraient toutes les deux à la première scène. C'était un dimanche, les voisins et les voisines du quartier avaient obtenu des billets gratis (dans ce temps-là on ne les vendait pas encore). Doyen frappe les trois coups d'usage, un silence profond règne dans la salle, la toile se lève ; la bouchère et la charcutière entrent en scène ; l'une jouait l'amoureuse et l'autre la soubrette. A peine sur le théâtre, un embarras subit s'empare de nos deux marchandes, la panique les

gagne, elles restent plusieurs minutes sans parler : c'est en vain que le souffleur se démène dans son trou, nos deux comédiennes n'ouvrent point la bouche, un mutisme complet les avait saisies ; enfin, l'une prend la parole, je crois que ce fut la bouchère, et le colloque suivant s'établit devant le public :

— Voyons, parlez donc, madame Dumont ! — Mais c'est à vous, Madame Dupuis !... — A moi !... vous voulez rire !... — Je vous dis que c'est à vous !... — Comme vous voudrez, Madame Dupuis, mais je ne parlerai pas. *(Ici le public commençait à rire.)* — Mon Dieu ! disait la bouchère, je vais me trouver mal !... — Je vais avoir un étourdissement, disait l'autre...

Et l'on entendait le bon Doyen, dans la coulisse, qui criait : « Allons donc !... parlez donc ! c'est indécent !... » Rien ne pouvait faire dire aux deux femmes un seul mot de leur rôle... Le public, qui avait ri jusque-là, se fâcha, et les sifflets se firent entendre. Alors les deux actrices

se mirent à parler ensemble avec une telle volubilité que d'abord on n'entendait que des sons vagues : mais bientôt la colère s'emparant d'elles, les gros mots arrivèrent :

— Madame, c'est affreux ! — Madame c'est abominable ! — Madame, quand on est aussi bête que vous, on ne joue pas la comédie ! — Madame, vous êtes une impertinente ! —Vous en êtes une autre ! — Vous n'êtes qu'une poissarde ! — Vous n'êtes qu'une harengère !

Ici la chose allait devenir sérieuse, lorsque Doyen vint séparer les deux championnes, qui se disputaient encore dans la coulisse. Doyen proposa de jouer à la place de l'ouvrage annoncé *Dupuis et Desronais*, car c'était une de ses pièces de prédilection, toutefois, après le *Philoctète* de M. de La Harpe, qu'il affectionnait beaucoup, et dans lequel *Philoctète* sa voix de tonnerre faisait vibrer la salle. Quand Pyrrhus lui disait :

. Quelle soudaine atteinte,
Seigneur, de votre sein arrache cette plainte ?

Viens... je te suis... Ah ! dieux !...
 Que leur demandez-vous ?...
De nous ouvrir la route et de veiller sur nous !..
Dieux !...

c'était effrayant.

Le nombre des jeunes acteurs qui se sont essayés chez lui est incalculable. Doyen était la comédie vivante, le théâtre fait homme... Quand on lui citait un acteur qui avait réussi, soit à Paris, soit en province, il se haussait sur la pointe du pied, se dandinait avec un air de satisfaction, et disait en passant la main sur son front : « Je crois bien, c'est un de « mes enfants, c'est chez moi qu'il a « commencé, il ne savait ni parler ni « marcher. »

Du reste, beaucoup d'acteurs d'un grand talent ont joué chez Doyen : Huet, Ligier, Bocage, David, Féréol, Beauvallet, Allan, Auguste, Paul, et Arnal, l'acteur du fou-rire ; mesdames Guérin, Gersay, etc., etc. Doyen a vu se renouveler chez lui deux ou trois générations de comédiens.

Son nom était répété partout où il était question de comédie. Il a été la providence du théâtre, sa mort a laissé un grande vide chez les amateurs de spectacles. Doyen aimait le théâtre par passion. On ne voit pas en un siècle deux hommes semblables. Voici une autre anecdocte dont je fus témoin.

En 1801, il existait rue Montmartre, vis-à-vis le passage du Saumon, un nourriceur qui possédait une grande quantité d'ânesses; on sait que ces excellentes bêtes portent matin et soir leur lait bienfaisant aux personnes attaquées de la poitrine.

Dans une espèce d'étable voisine de celles où logeaient les ânes, les vaches, les veaux, les moutons, on avait construit un petit spectacle bourgeois. Un soir que l'on donnait sur ce théâtre une représentation de l'*Iphigénie* de Racine, au moment où Agamemnon entrait en scène et disait :

Oui, c'est Agamemnon, c'est ton roi qui t'é-
[veille,
Viens, reconnais la voix qui frappe ton oreille.

un détachement d'ânesses qui partaient pour se rendre chez leur malade se mirent à braire, mais d'une façon si forte et si peu en mesure, que la salle de spectacle en trembla sur sa base. Les spectateurs ne purent s'empêcher de rire; mais voilà qu'aussitôt, les veaux, les moutons, les vaches qui étaient restés à l'étable, joignirent leurs voix discordantes à celles des ânesses qui étaient dans la cour, si bien que, pendant un quart d'heure, on fut obligé de suspendre le spectacle ; on pense que toute la tragédie se ressentit de l'évènement, car de temps en temps on entendait le timide bêlement d'un mouton ou le mugissement triste et caverneux d'une vache ou d'un veau. Ces sortes d'accidents arrivaient souvent dans ce théâtre.

Oublier les costumiers en faisant la chronique des théâtres, ce serait faire la carte de France en sautant par-dessus Paris. Il y en avait un bon nombre alors; les principaux étaient Babin, Lamant, Nadé, Mathieu, et plusieurs autres dont les noms m'échappent.

Babin eut une grande réputation pour les sociétés bourgeoises et les petites administrations pauvres en magasins... il a dans tous les temps été bien assorti, et ses costumes étaient riches et variés.

Babin ne fut pas que le costumier des gens de théâtre, il fut aussi celui des gens du monde. Plus d'un solliciteur de préfectures, plus d'un coureur de recettes générales est allé chez lui louer un habit de cour pour assister au bal des Tuileries et de l'Hôtel-de-Ville, habit qui la veille avait été sur le dos d'un acteur bourgeois.

Mais un costumier original, dont le nom est oublié depuis longtemps, a joui d'une grande célébrité sous le Directoire et le Consulat; ce brave homme s'appelait *Sarazin*, et demeurait rue Saint-Martin ou Saint-Denis en 1800, la rue ne fait rien à l'affaire. On ne manquait jamais de saluer le père Sarazin avec ces vers de Scarron...

Sarazin,
Mon voisin,

Cher ami,
Qu'à demi
Je ne voi,
Dont, ma foi,
J'ai dépit, etc.

C'était un brave homme, mais d'un comique achevé... Ses costumes n'étaient pas tous de la première fraîcheur, mais il en avait en quantité. Il en avait tant, que deux immenses salles avaient peine à les contenir.

Jamais vous ne pouviez prendre ce brave homme au dépourvu, même aux jours du carnaval... Quand ses confrères manquaient de costumes, lui en avait encore à revendre, je veux dire à louer.

La bonne madame Sarazin avait toute la journée l'aiguille à la main, afin de métamorphoser les costumes ; cette bonne femme travaillait comme une fée, et faisait le contraire de Pénélope, elle défaisait le jour l'ouvrage de la nuit... car elle possédait le secret de faire et de défaire les costumes à volonté, selon les exigences ou les besoins des pratiques... Elle a

opéré des prodiges en ce genre... D'un manteau de Scapin, elle faisait un manteau court à l'espagnol en le bordant avec un petit galon d'or... D'un habit de Cassandre, elle en confectionnait un qu'elle donnait pour jouer *Turcaret*... Elle louait un habit de décrotteur à paillettes pour représenter le comte Almaviva... La robe d'Iphigénie servait à jouer Euphémie des *Visitandines* ; elle y faisait un rempli, et donnait une guimpe pour compléter le costume... Quant au Père Sarazin, il avait réponse à tout ; lorsqu'on lui disait : « Voilà un habit qui est bien fripé, bien fané... » il répondait avec fierté : « Diable ! vous êtes bien difficile ! M. Baptiste aîné a joué *le Glorieux* avec au théâtre du Marais... », Ce qu'il y avait de comique dans ce magasin, c'est que tous les costumes y étaient jetés pêle-mêle. C'était un effroyable *capharnaüm ;* il y avait des jours où les habits étaient tellement mêlés, que le père Sarazin était obligé de prendre une grande fourche en bois pour les remuer.

Un soir, un jeune ouvrier qui devait jouer l'ours dans *les Chasseurs et la Laitière,* alla chez Sarazin pour louer un costume. A force de remuer des vestes d'Arlequins, des pantalons de Gilles, des manteaux de Crispins, etc., on finit par découvrir la peau de l'ours entre la veste d'*Ambroise* et le manteau de *Porsenna.*

— « Tenez, dit Sarazin, prenez, jeune
« homme, c'est cette peau d'ours qui a
« servi au théâtre Italien quand on y a
« remonté la pièce de feu Anseaume.. »
Car ce costumier modèle avait toujours une heureuse citation à faire pour se débarrasser de ses costumes ; à l'entendre, ils avaient toujours appartenu à Brizard, à Préville, à Dugazon, à Mesdemoiselles Colombe, Carline... ou à d'autres comédiens célèbres...

Le jeune homme prend donc de confiance la peau de l'ours, la met sous son bras, mais voyant que la tête manquait, il la demande au costumier, on fait des recherches partout, et l'on trouve enfin une tête d'animal. Le jeune homme allait

partir, lorsqu'il s'aperçoit qu'au lieu d'une tête d'ours on lui a donné une tête de loup ; il fait remarquer l'erreur, ajoutant qu'il est impossible qu'il joue ainsi le personnage dont il est chargé... Le père Sarazin ne se démonte pas, le rassure et lui dit : « Allez, jeune « homme, allez, n'ayez pas peur, rien ne « ressemble à un ours comme un loup... « et puis le soir, on n'y fera pas atten-« tion... d'ailleurs, on l'a joué vingt fois « comme çà à l'Opéra-Comique ; deman-« dez plutôt à M. Dozainville ?... »

Jusqu'en 1807, le goût de la comédie bourgeoise continua de posséder les classes les plus minimes ; mais à cette époque, le gouvernement s'étant aperçu du danger qu'il y avait de tolérer plus longtemps tous ces endroits où véritablement grand nombre d'honnêtes ouvriers allaient perdre leur temps et dépenser leur argent, ordonna que tous seraient fermés... Il y avait, il faut le dire, d'étranges abus alors ; on ne saurait croire l'argent qui se répandait dans tous les petits spectacles bour-

geois qui existaient à Paris. Dans de certains, on donnait quatre sous en entrant, c'était devenu une spéculation, et il fallait voir quel public et quels acteurs!... Cela faisait trembler, c'est là qu'il y avait péril pour la société... Je ne verrais aucun inconvénient à ce que l'on tolérât quelques salles de spectacle où des jeunes gens auraient le loisir de jouer pour en faire un simple amusement : mais je ne voudrais point, dans aucun cas, qu'on fît payer personne... D'abord parce que les théâtres bourgeois où l'on paye nuisent à ceux qui sont obligés de payer des acteurs et de donner une partie de leurs recettes aux pauvres.

Lorsque Paris fut purgé de tous ces tristes endroits, les gens de qualité et les gens riches reprirent les habitudes de l'ancienne cour.

L'impératrice Joséphine voulut aussi jouer la comédie à Saint-Cloud, les princes et les maréchaux devaient avoir les rôles dans les grandes pièces, et le vaudeville y aurait été chanté par les dames d'hon-

neur, les chambellans et les auditeurs au conseil d'État : le vaudeville était assez bon pour ces Messieurs et ces Dames.

Un soir que l'on donnait spectacle bourgeois au château, la salle était garnie de tout ce qu'il y avait de mieux à la cour. Joséphine, qui jouait un grand rôle, parut ; alors un silence approbateur remplaça les applaudissements que l'étiquette ne permettait pas de faire éclater dans un si haut lieu. Vers la fin de la pièce, au moment où Joséphine venait de déclamer une tirade qui avait produit beaucoup d'effet, un coup de sifflet se fit entendre, l'étonnement fut général. Mais quand Joséphine voulut continuer, un second coup de sifflet plus fort que le premier partit du fond de la salle. Plusieurs personnes se levèrent pour découvrir l'irrévérent qui osait siffler l'impératrice ; soudain Napoléon sortit brusquement d'une petite loge où il s'était placé pour n'être pas vu, et dit tout haut: « Il faut avouer que c'est impérialement mal joué! » Il se retira, et tout le monde garda le silence.

Lorsque Napoléon se retrouva seul avec Joséphine, il la blâma de s'être ainsi montrée en public. Joséphine lui répondit : « La reine Marie-Antoinette a bien joué la comédie à Trianon devant toute sa cour. — Elle a peut-être eu tort, répondit Napoléon ; Louis XIV dansait lui-même dans les ballets à Versailles, mais il cessa de le faire lorsque les beaux vers de Racine lui eurent montré combien un pareil passe temps était peu digne d'un roi. »

Je crois avoir lu quelque part qu'une aventure semblable était arrivée à Trianon lorsque l'infortunée Marie-Antoinette voulut aussi jouer la comédie.

Un soir que la reine, le comte d'Artois, le prince de Bourbon et d'autres grands seigneurs étaient en scène, Louis XVI qui s'était caché dans un coin de la salle, se mit à siffler très fort et dit en riant : « Voilà de bien mauvais comédiens ! »

Mais ce n'était qu'une répétition générale à laquelle assistaient les intimes de la cour.

Lorsque Marie-Antoinette s'aperçut que son goût pour la comédie déplaisait à Louis XVI, elle renonça volontiers à ce plaisir, qui du reste était fort innocent. L'orage commençait à gronder... Pauvre reine !

L'archi-chancelier de l'empire Cambacérès faisait jouer la comédie chez lui; le comte Regnault de Saint-Jean-d'Angely avait dans sa maison de campagne, située dans l'ancienne abbaye du Val, une salle de spectacle. Mais là, ce n'étaient pas les grands seigneurs qui remplaçaient les acteurs, ils se faisaient jouer la comédie devant eux.

Ce fut pour une fête donnée au Val que Désaugiers composa avec feu Arnault, l'auteur de *Marius à Minturnes*, son vaudeville intitulé: *Cadet Roussel Esturgeon*, sujet tiré d'un chapitre de Lazarille de Tormès.

Arnault était un homme de beaucoup d'esprit, il se montrait grave ou gai selon la circonstance; ses fables, qui sont charmantes, prouvent chez lui une grande

flexibilité de talent. Désaugiers m'a dit souvent que l'auteur tragique, le conseiller de l'Université, avait fourni sa bonne part de collaboration dans *Cadet Roussel Esturgeon* *. Cette folie fut jouée au Val par Potier, Brunet, Lefèvre et l'excellente Élomire, si bonne, si vraie dans le *Départ pour Saint-Malô*. La pièce amusa beaucoup les hauts personnages qui assistaient à la fête du Val. C'était dans cette parade que l'on prenait Cadet Roussel (Brunet) dans un filet, et que le bailli (Potier) l'interrogeant lui adressait gravement les questions suivantes :

— « Comment vous nomme-t-on ?

— « Cadet Roussel.

— « N'avez-vous pas été merlan ?

— « Oui, Monsieur le bailli, à la fon-
« taine des Innocents **.

* Regnault de Saint-Jean-d'Angely n'a pas travaillé à cette pièce, ainsi qu'on l'a imprimé dans quelques journaux.

** *Cadet Roussel barbier à la fontaine des Innocents*, par Aude.

— « Où vous a-t-on pris tout à
« l'heure ?
— « Dans l'eau.
— « Dans quoi étiez-vous ?
— « Dans un filet.
— « Dans quoi trouve-t-on ordinaire-
« ment les poissons ?
— « Dans l'eau.
— « Avec quoi les prend-on ?
— « Avec un filet.
— « Vous avouez donc avoir été mer-
lan à la fontaine des Innocents. On vient
de vous pêcher dans la mer, vous étiez
dans un filet. Au nom de la loi, je vous
arrête comme poisson. »

Et Brunet répondait avec une naïveté
admirable :

— « C'est vrai, je suis dans mon tort. »

Et le bailli remettait gravement *l'estur-
geon* entre les mains de la *maré-chaus-
sée.*

Dites s'il est possible de délirer à ce
point ?

M. le comte Français, de Nantes,
M. le conseiller d'État Duchâtel et beau-

coup de notabilités impérialites donnaient quelquefois chez elles des représentations théâtrales.

Une maison qui mérite un souvenir de moi pour la manière toute bienveillante avec laquelle j'y ai été reçu dans ma jeunesse va aussi prendre rang parmi les maisons où l'on donnait de charmantes fêtes.

M. Foriée, qui fut pendant vingt-cinq ans l'un des administrateurs des postes, et qui, dans l'exercice de ses fonctions, se montra constamment le père, l'ami et le protecteur de ses employés, M. Foriée recevait chez lui les hommes du monde, les gens de lettres et les artistes, Talma, Désaugiers, Moreau, Armand Gouffé, Planard *. Pradher, Petit, Antignac, Hapdé, Doche, etc.

Un théâtre que l'on avait élevé au fond du jardin servait à donner aux fêtes plus

* C'est chez M. Foriée que Planard fit jouer d'abord sa comédie *la Nièce supposée,* qui obtint plus tard un succès mérité au Théâtre-Français.

d'entrain et de gaîté. Les acteurs qui composaient la troupe du théâtre Foriée étaient les fils, filles, brus, gendres, et petits enfants de cet excellent homme. Madame Foriée, femme aimable autant que spirituelle, s'entendait à merveille à diriger l'administration; s'il s'élevait quelques contestations au sujet d'un rôle, elle arrangeait l'affaire avec une bonté, une douceur infinies. Elle savait concilier les amours-propres, les petites prétentions, et possédait l'art de faire jouer un accessoire par un premier rôle, tant elle y mettait de grâce et d'adresse.

M. de Moncy, amateur distingué dont le nom a souvent retenti dans les théâtres de société, et qui, par son amour pour la comédie, mériterait le surnom de Doyen II, était l'un des premiers sujets de la troupe. M. de Moncy remplissait en même temps les fonctions d'instituteur, il enseignait l'art de la déclamation tout aussi bien qu'un professeur du Conservatoire, et quand il indiquait un geste, une pause, une entrée, une sortie, on aurait cru voir

Grandménil ou Baptiste aîné; c'était le même zèle et la même gravité. M. de Moncy jouait lui-même fort bien la comédie.

De temps en temps, de vrais comédiens étaient appelés rue Pigalle, afin d'entretenir le feu sacré et le goût des bonnes traditions. Laporte, Chapelle, Fontenay, madame Hervey, y ont joué plusieurs fois à côté de la troupe bourgeoise, et Musson, le mystificateur, y donnait des scènes de proverbes.

Les soirées les plus brillantes étaient celles qui avaient lieu pour les fêtes de M. et Madame Foriée; ces jours-là rien n'était épargné : pièce de circonstance, comédie en trois actes, en vers, divertissements, proverbes, romances; l'affiche bourgeoise ressemblait à celles de nos théâtres de Paris pour les représentations à bénéfice.

En 1811, Hapdé et moi, nous improvisâmes un petit acte en couplets pour la fête de M. Foriée; cette pièce s'appelait *la Saint-Pierre en Paradis*.

Une société nombreuse et brillante remplissait la salle; on y remarquait M. Gaudin (duc de Gaëte), l'un des hommes honorables de l'empire, M. le comte de La Valette, directeur des postes, madame la comtesse de La Valette, ce modèle d'héroïsme conjugal, cette femme si douloureusement historique, M. de Bourrienne, M. Legrand, des finances, M. Legrand, des droits réunis, Madame Hévin, le général Sugny, le vieux et brave maréchal Kellermann, le général Hévin et le spirituel abbé Maury. Or, nous avions mis en scène, sous le voile de l'allégorie, quelques-uns des saints du martyrologe.

Dans une scène, sainte Cécile, la patronne des musiciens, invoquait le ciel, pour qu'il lui donnât l'esprit et les talents nécessaires pour bien chanter devant saint Pierre.

Une jeune et jolie femme qui représentait le personnage de sainte Cécile faisait une invocation en musique. Mais ne voilà-t-il pas qu'en voyant que sa prière avait été entendue, au lieu de

dire : « Voilà une colombe qui descend
« sur l'autel. » elle s'écrie naïvement :
« Tiens, voilà le Saint-Esprit qui traverse
« le théâtre. »

A ces mots, tous les spectateurs se prirent d'un grand éclat de rire, et le cardinal Maury partagea l'hilarité générale !

Après le spectacle, on rentra au salon, et l'abbé Maury dit en souriant aux auteurs : « Messieurs, votre comédie n'est pas très orthodoxe, mais la bonne intention vous absout. »

Après avoir parlé des théâtres, parlons un peu des comédiens de société ; ils ont chacun une physionomie à part, chacun est type dans son genre. J'emprunte à M. Roger de Beauvoir les portraits suivants : *

« Le comédien de société est pour l'ordinaire un garçon d'un âge raisonnable, voué par caprice ou par profit per-

* Journal *le Siècle.*

sonnel aux tribulations sans nombre de la comédie de société, mais aussi rêvant à l'avance ses couronnes, épanoui, radieux, quand le grand jour vient, et se placardant de rouge, tant la joie l'étourdit. Dans le monde, le comédien de société ne dit pas grand'chose, il se réserve, il se ménage comme un groom qui doit courir à Chantilly.

« D'habitude encore, il a soin d'être pourvu de tous ses membres, il conserve l'élasticité de ses muscles, et ne se permet pas de porter trop tôt des bésicles. Il a sur une table de sa chambre plusieurs pièces passablement vieilles et maculées qu'il a achetées chez Barba, et dont les interlignes sont remplies au crayon par des indications de sa façon, comme : « Ici Monrose se lève, » ou bien, « ici Bouffé se mouche ; » ou bien encore : « ici Lepeintre jeune fait pouaf !... » Ces précautions béotiennes lui paraissent une sauvegarde contre la critique : aussi est-on sûr de le voir se lever comme Monrose, se moucher comme Bouffé, et faire pouaf

comme le gros Lepeintre jeune ; s'il est marié, sa femme lui fait répéter son emploi ; garçon, il fait monter le dimanche soir sa portière, lui donne une chaise dans son salon, et lui répète son rôle.

« Le type du comédien de société varie, du reste, selon l'occurrence : il y a le comédien sérieux, le comédien jovial, le comédien dindon ; ce dernier, dont nous parlerons peu, remplit indistinctement les rôles de père noble et d'amoureux.

« Le comédien sérieux, au contraire, est le plus souvent un homme qui a vu Fleury ou qui cherche à imiter Fleury ; il va le dimanche aux Français quand M. Périer joue, et prend du tabac dans la boîte de M. Dumilâtre le professeur.

« Tout au rebours des deux autres, le comédien jovial sait par cœur les chansons proscrites et inédites de Béranger, il connaît tous les vaudevillistes, il écrit à Lepeintre aîné : « Mon cher ami, » et à Mademoiselle Déjazet : « Ma chère camarade. » C'est un petit homme court,

joufflu, mangeant beaucoup aux soupers qui suivent le spectacle, ingurgitant le vin de Champagne avec autant de facilité qu'un commis-voyageur, et n'ayant aucune idée de miss Fanny Kemble ni de Macready. Le comédien jovial est ordinairement un officier de chasseurs retiré du service, parce qu'il a pris du ventre, ou bien un sous-chef des finances qui veut se distraire ; sa grande idée, c'est de copier, avant tout Bernard-Léon. »

Je vais ajouter une silhouette de mon crû aux piquants portraits que je viens de citer.

J'ai vu autrefois un amateur de comédie bourgeoise qui a vécu quinze ans sur une douzaine de rôles, sa mémoire dure ou paresseuse ne lui avait pas permis d'en apprendre davantage, cet amateur tenait tous les emplois. Son répertoire se composait, quant au tragique, de Théramène dans *Phèdre*, et de Golo dans *Geneviève de Brabant;* il savait Belton de *la Jeune Indienne*, Dormilly des *Fausses Infidélités*, et Deschamps des *Étourdis*.

Dans le vaudeville il avait appris trois pièces, *Amour et Mystère, le Chaudronnier de Saint-Flour* et *le Billet de Logement.* Avec cela il exploitait Paris et toutes les campagnes environnantes, où il allait coucher tous les samedis, et dont il ne revenait que le lundi matin, après déjeuner bien entendu, pour l'heure de son bureau.

Rien n'était plaisant comme de le voir assister à une distribution de rôles. Lorsqu'on proposait de monter des nouveautés, sa figure prenait une expression qu'il serait difficile de peindre. Il trouvait toujours des prétextes pour défaire les spectacles qui contrariaient son répertoire courant. Voulait-on jouer une tragédie moderne, comme *les Vêpres siciliennes,* il faisait observer que l'exiguité de la scène, le besoin de comparses, ou le manque d'une grande décoration, nuiraient à l'effet, et alors il ne manquait jamais de vous dire : « Que ne prenez-vous, soit *Phèdre,* soit *Geneviève de Brabant ?* Que si l'on mettait sur le tapis *le Ma-*

riage de Figaro, le grand nombre de personnages ne permettrait pas d'y penser, et puis les entr'actes auraient été beaucoup trop longs; aussitôt il jetait en avant *la Jeune Indienne*, ou *les Fausses Infidélités*. S'agissait-il d'un vaudeville et proposait-on *Fanchon la Vielleuse*, oh! alors, c'était une pièce trop difficile à mettre en scène, et dans laquelle il y avait trop de chant. Prenez, disait-il, de petits actes, prenez *le Billet de Logement*, ou *Amour et Mystère*, ou *le Chaudronnier de Saint-Flour*; mon petit bonhomme est charmant dans le rôle de Petit-Jacques.

Il avait dit tant de fois et à tant de monde: prenez *Geneviève de Brabant*, prenez *les Fausses Infidélités*, prenez *Amour et Mystère*... que sur les derniers temps on ne l'appelait plus que *Prenez mon ours*.

Cet amateur s'est retiré du théâtre à cinquante ans après avoir mené assez bonne vie, et avoir eu, sans être propriétaire, maison de ville et de campagne. Ce type doit encore exister... il est trop

dans la nature pour s'être perdu dans le mouvement progressif... il est des choses qui n'avancent ni ne reculent, et certains comédiens de société sont du nombre de ces choses-là.

Monsieur Mennechet, homme de lettres distingué, a publié dans les *Cent et un* un article sur les théâtres de société, article rempli d'esprit, de vérité, d'observations fines et délicates... s'il peint l'embarras de former un spectacle, voici comment il s'exprime :

« On s'occupe d'abord du choix des pièces... et comme la maîtresse de la maison a une jolie voix et prend des leçons de Benderali, on se décide pour le vaudeville... mais quel vaudeville ?..... On n'en manque pas, cherchons :

« — *La Visite à Bedlam.* Non pas, dit une dame, j'ai mon mari à Charenton, et cette pièce me le rappellerait...

« — *Le Secrétaire et le Cuisinier...*

« — Vous n'y pensez pas !... s'écrie tout bas un jeune homme, ce gros intendant militaire qui joue là-bas au whist a porté

autrefois le bonnet de coton, et ce serait une personnalité !...

« — Eh bien, *le Diplomate*...

« — Je m'y oppose!... dit une vieille dame, mon petit-fils est troisième secrétaire d'ambassade à Copenhague, et je ne sais pas véritablement comment M. Scribe ose se permettre de tourner la diplomatie en ridicule. »

A cette heureuse citation ajoutons-en une autre encore de M. Mennechet ; celle-ci est d'une observation d'autant plus vraie qu'on la retrouve partout dans les hautes comme dans les basses régions.

« A la comédie sur le théâtre succède la comédie dans la salle ; il n'est pas de compliments, pas d'éloges, pas de flatteries qu'on ne jette à la tête des acteurs, qui finissent par en être embarrassés ; on n'entend plus que ces mots :

« Comme un ange !...

« C'est un terme convenu, la formule
« obligée ; comme un ange ! se dit et se
« répète à tous sans distinction... comme
« un ange ! subit tous les tons et toutes

« les inflexions de l'accent laudatif, et il
« n'est pas jusqu'au souffleur qui ne reçoive
« son comme un ange !... »

Il paraît qu'à une certaine époque le démon de la comédie avait gagné les chaumières comme les châteaux ; l'abbé Delille, dans son poëme de *l'Homme des champs*, trace aussi le tableau des théâtres bourgeois à la campagne ; je cite ses vers parce qu'ils sont charmants et qu'ils renferment des trait d'observation, mais je ne les admets pas dans tout leur rigorisme :

Cependant, pour charmer ses champêtres loisirs,
La plus belle retraite a besoin de plaisirs.
Choisissons : mais d'abord n'ayons pas la folie
De transporter aux champs Melpomène et Thalie,
Non qu'au séjour des dieux j'interdise ces jeux.
Cette pompe convient à leurs châteaux pompeux ;
Mais sous nos simples toits ces scènes théâtrales
Gâtent le doux plaisir des scènes pastorales :
Avec l'art des cités arrive leur vain bruit,
L'étalage se montre, et la gaîté s'enfuit ;
Puis quelquefois les mœurs se sentent des coulisses,
Et souvent le boudoir y choisit ses actrices.
Joignez-y ce tracas de sotte vanité
Et les haines naissant de la rivalité ;

C'est à qui sera jeune, amant, prince ou princesse,
Et la troupe est souvent un beau sujet de pièce.
Vous dirai-je l'oubli de soins plus importants,
Les devoirs immolés à de vains passe-temps ?
Tel néglige ses fils pour mieux jouer les pères ;
Je vois une Mérope et ne vois point de mères ;
L'homme fait place au mime, et le sage au bouffon ;
Néron, bourreau de Rome, en était l'histrion,
Tant l'homme se corrompt alors qu'il se déplace.
Laissez donc à Molé, cet acteur plein de grâce,
Aux Fleury, aux Sainval, ces artistes chéris,
L'art d'embellir la scène et de charmer Paris ;
Charmer est leur devoir : vous, pour qu'on vous
[estime,
Soyez l'homme des champs ; votre rôle est sublime.

Après 1814, on tolérait quelques sociétés bourgeoises, ainsi que je l'ai dit. Dans le foyer de l'ancienne salle de la Cité, il existe un joli petit théâtre, mais l'autorité fait défense d'y jouer. M. Gromer, ancien machiniste de l'Opéra, a bâti rue Chantereine une salle assez jolie dans laquelle des amateurs donnent quelquefois des représentations.

En 1832, un nommé Génart a établi aussi un théâtre rue de Lancry : c'est là que mademoiselle Plessy a commencé à

attirer l'attention publique sur ses talents précoces; elle ne s'est pas arrêtée en route, cette charmante petite actrice, de chez M. Génart elle n'est pas allée tout droit à la Comédie-Française; elle venait de jouer sur la scène de la rue de Lancry *la Fille d'honneur* et *l'Hôtel garni*, et quelques jours après les mêmes rôles étaient représentés par elle, rue de Richelieu, sur la scène de Molière... de Corneille... de Talma... de Mlle Mars...

De pareils exemples, qui sont rares à la vérité, prouvent cependant l'utilité de quelques salles bourgeoises à Paris... mais il faudrait y mettre beaucoup de réserve... car l'abus serait aussi dangereux que la proscription en serait injuste...

Si les Romains disaient *Panem et circences*, les Parisiens depuis longtemps ont pris la même devise. Jamais, peut-être, le peuple de Paris n'a autant aimé le spectacle qu'aujourd'hui; seulement, ce n'est plus lui qui est acteur comme sous le Consulat et l'Empire, le peuple est devenu

spectateur, il paye sa place, mais avec des billets à moitié prix ; la comédie au rabais a réveillé le goût du spectacle chez les classes minimes de la société, chez les artisans et les ouvriers. Du reste, j'aime mieux voir le peuple aller à la comédie que de la lui voir jouer lui-même ; il y gagne le temps qu'il perdrait.

A l'heure qu'il est, vingt théâtres à Paris et une demi-douzaine dans la banlieue suffisent à peine à la consommation. De tous temps, le goût du théâtre a été plus prononcé chez les femmes que chez les hommes ; les modistes, les plumassières, les couturières se rebutent facilement, mais les filles de portières sont les seules que rien n'a pu décourager. Elles ont toutes une soif de célébrité, elles rêvent toutes la destinée des Mars, des Dorval, des Prévost, des Jenny Colon, des Taglioni, des Essler... sur vingt filles de portières vous en compterez au moins quinze qui vont au Conservatoire, les unes avec un solfège sous le bras, les autres à l'école de danse, avec des chaus-

sons dans leurs cabas... La fille de portière veut être actrice quand même...

On vient de voir que le goût de la comédie, qui s'était emparé des grands seigneurs avant la Révolution, est redescendu plus tard chez la bourgeoisie et le peuple. Puis le peuple, à son tour, ayant renoncé, pour son compte, à cet amusement, les gens haut placés semblent depuis quelques années vouloir reprendre un genre de plaisir qu'ils avaient oublié depuis longtemps.

Déjà, sous la Restauration, M. le duc de Maillé avait fait jouer la comédie à son château de Lormois ; on y représentait le grand répertoire, et Molière lui-même y trouvait des interprètes. M. le duc de Maillé, le marquis de Seignelay, le comte de Thermes, le comte Alfred de Maussion, s'unissaient aux gens de lettres et aux artistes. Rien n'établit l'intimité comme le théâtre : les lectures, les répétitions, égalisent les rangs..... on devient *camarades*, pourquoi pas ? avec des nobles gens de cœur et gens d'esprit ?... Dans

la salle de Lormois plusieurs grandes dames se faisaient remarquer par leurs grâces, leurs manières, leurs talents : c'étaient mesdames la duchesse de Maillé, la comtesse d'Audenarde et la marquise de Crillon; la première jouait les grands rôles sans dédaigner de descendre aux soubrettes, et la seconde représentait *la Somnambule*, de MM. Scribe et Germain Delavigne, de manière à lui rappeler une ravissante actrice morte si jeune et si comédienne, Madame Perrin. Parmi les comédiens de société, M. Mennechet doit occuper l'un des premiers rangs; ce spirituel amateur a joué *Tartufe* de manière à réveiller l'ombre du grand maître, et plus d'un comédien exercé ne s'en tire pas toujours avec autant de tact et de bonheur que M. Mennechet; c'est qu'il faut sentir et comprendre Molière pour le bien dire, et c'est une faveur qui n'est pas donnée à tout le monde.

Il arrivait encore que les meilleurs acteurs de la Comédie-Française étaient souvent invités à concourir à l'ensemble

de ces représentations : Lafon, Cartigny, y vinrent souvent, et ces artistes étaient aussi bien placés au salon qu'au théâtre.

Deux princesses, deux femmes que le malheur ne se lasse pas de poursuivre, et auxquelles se rattachent tant de grandes et généreuses idées... honoraient de leur présence la comédie de M. le duc de Maillé; elles ont souvent accordé leurs suffrages aux nobles comédiens ainsi qu'aux artistes qui ajoutaient aux charmes de ces représentations.

Un autre théâtre de société, le théâtre du château du Marais, chez madame de la Briche, a laissé aussi de charmants souvenirs.

Un théâtre de vaudeville a de même jeté beaucoup d'éclat sous la Restauration, c'était celui que madame la baronne de la Bouillerie avait établi chez elle. MM. Dorvilliers, Mennechet, Robert (directeur des Bouffes), Sauvage, en étaient les premiers sujets; la baronne d'Egvilly et madame Orfila y tenaient la place la plus distinguée.

Royaumont possède aussi un théâtre bourgeois que M. le marquis de Bellissen a fait construire dans son château... là, c'est le grandiose du genre; l'opéra, la comédie, le vaudeville, n'y sont pas joués, mais bien l'opéra italien, chanté comme aux Bouffes, avec des chœurs, un orchestre nombreux ; on y a applaudi l'été dernier, et avec justice, *les Puritains* de Bellini, et la suave musique du jeune maëstro, enlevé si jeune à l'art musical, a produit beaucoup d'effet. Une jeune et jolie femme, madame Desforges, épouse du fécond vaudevilliste, s'y est fait remarquer pour la manière dont elle a chanté cette délicieuse composition. MM. de Bordesoulle et Panelle sont les Tamburini et les Lablache de ce second Opéra buffa.

Mais voici qu'en 1835, un noble personnage, M. le comte de Castellane, voulut rendre aux soirées de l'ancien régime toutes leurs pompes et toutes leurs joies... Il commença d'abord par faire jouer la comédie dans une galerie où se dressait une scène étroite masquée par deux ma-

gnifiques colonnes. Aujourd'hui, il ne manquera plus rien au théâtre bourgeois, la galerie aux deux colonnes est devenue le foyer d'une salle spacieuse qui peut contenir environ quatre cents personnes commodément placées; quelques plafonds un peu nus d'ornements ont été enrichis de dorures, d'arabesques, de médaillons, et rien n'est comparable à cette triple galerie de peinture lorsque les candélabres chargés de bougies viennent en rehausser l'éclat et faire ressortir les brillantes parures des dames invitées.

Autrefois les théâtres de société négligeaient un peu les décorations et les costumes ; aujourd'hui, tout suit le mouvement, tout est complet, on ne simule plus les coulisses avec des paravents, on ne fait plus des arbres en papier découpé, tout est vrai, tout est riche dans nos comédies bourgeoises.

Le théâtre de M. de Castellane ne diffère en rien de ceux de la capitale.

Cicéri a apporté dans les décorations tous les charmes de son talent, et dans

l'espace étroit qui lui était accordé il a su produire une illusion digne du grand Opéra.

C'est Huzel qui est chargé de remplacer Babin comme fournisseur de costumes. Il apporte, à chaque représentation, ses habits de marquis, ses boîtes à mouches, ses dominos chauve-souris, ses poignards moyen-âge, ses sarbacanes, ses robes de chambre de pères nobles, dignes sœurs des redingotes fashionables de nos vieux jeunes dandys.

L'hôtel de M. de Castellane, à Paris, est le séjour de la féerie, du goût et des plaisirs délicats; le noble comte veille à tout, préside à tout avec une urbanité, une politesse, une fleur de vieille chevalerie qui contraste furieusement avec le laisser-aller et le sans-gêne du temps où nous vivons.

On a beau dire..... la politesse ne gâte rien.

Le théâtre de M. de Castellane possède deux troupes : l'une sous la direction de madame Sophie Gay, qui joint au talent

de faire de charmantes comédies celui d'y figurer ensuite comme actrice, de manière à nous rappeler que nos plus grands comédiens ont été aussi d'excellents auteurs; l'autre troupe est confiée à madame la duchesse d'Abrantès, cette femme si spirituelle, cette femme qui a occupé un si haut rang sous l'empire, et que le noble goût des arts, la culture des lettres, ont consolée dans les malheurs qui assaillirent les derniers temps de sa vie. Le théâtre Castellane ne se borne pas à représenter des ouvrages déjà joués, il monte des pièces nouvelles *, des comédies, des opéras... Au moins là les acteurs n'ont pas à craindre de points de comparaison, ils peuvent être eux... ils peuvent créer... et qui sait si, quand un ouvrage passera

* On y a représenté une jolie comédie en vers, de M. Vanderburch, intitulée *les Amis du Ministre*, dans laquelle lui et sa femme ont rempli des rôles, et au moment où nous écrivons on y répète une charmante comédie de madame Gay, dont le sujet est un trait de la vie d'Henri IV.

de l'hôtel Castellane au Théâtre-Français ou à l'Opéra-Comique, qui sait, dis-je, si les vrais acteurs n'iront pas chercher d'heureuses traditions chez les comédiens bourgeois ?... pourquoi pas ?... on peut tout voir aujourd'hui !...

MM. les comtes d'Adhémar, de Grabowski, MM. Mennechet, de Cuchetet, Sauvage, Panelle, se surpassent les uns les autres par leur bon goût, leur tact, leur entente de la scène... c'est vraiment miraculeux !... Mademoiselle Lambert, charmante ingénue, s'y est fait remarquer, dans *Michel et Christine*, de manière à enlever tous les suffrages.

Puisque nous voilà encore une fois revenus au temps où les personnes de distinction se livraient aux jeux de la scène, félicitons-les de cette heureuse idée, et veuille le ciel que jamais aucun orage politique ne fasse, comme en 1789, fermer ces jolies salles de spectacle qui embellissent et donnent la vie à nos hôtels de Paris et à nos brillants châteaux de la Touraine et de l'Anjou.

¹ C'est un noble plaisir que celui de la comédie !... c'est à Molière que nous le devons... le grand peintre a tout fait, tout dit, tout résumé dans ses œuvres impérissables... avant lui, est-ce qu'on pensait? est-ce qu'on parlait sur une scène ?...

La comédie n'est venue au monde qu'en 1620, sous les piliers des halles, et son père est mort, à un troisième étage, rue de Richelieu, en 1673, dans les bras de deux sœurs de Charité !

Aussi, moi, partout où le nom de comédie se prononce, partout où je vois un théâtre, des coulisses, un rideau qui se lève, je me sens saisi, je me découvre avec respect. Il me semble toujours que je vais voir paraître le fils du tapissier Poquelin, Molière valet de chambre du grand roi... Molière qui régnait à côté de Louis XIV sans que Sa Majesté s'en effrayât.....

C'est une belle royauté que celle du génie !...

LE THÉATRE MOLIÈRE

RUE SAINT-MARTIN.

LE THÉATRE MOLIÈRE,

RUE SAINT-MARTIN.

Vers l'année 1791, un homme à qui l'amour de la comédie a fait sacrifier des sommes considérables, M. Boursault de Malherbe, résolut de doter le quartier Saint-Martin d'une salle de spectacle.

Ce fut dans une cour assez vaste qui faisait partie d'un passage appelé passage des Nourrices, et qui allait de la rue Saint-Martin à celle Quincampoix *, que M.

* Le nom de Quincampoix est celui de quelques villages situés près Paris. Un sei-

Boursault en posa la première pierre.

Secondé par un habile charpentier, M. Boursault prouva que ce qu'on regardait comme impossible ne l'était pas ; car, en moins de deux mois, on vit une vaste salle bâtie, et les alentours du terrain pour ainsi dire recréés ; de sorte que les personnes qui, deux mois auparavant, avaient passé sur l'ancien emplacement ne le reconnaissaient plus.

La salle Molière offrait une jolie façade sur la rue Saint-Martin ; elle était composée de trois rangs de loges, d'un orchestre et d'un pourtour. Toutes les premières loges étaient ornées de glaces, qui semblaient doubler le nombre des spectateurs. Une sortie donnait sur la rue Quincampoix.

Cette rue Quincampoix avait obtenu

gneur de ces villages fit sans doute bâtir un hôtel sur l'emplacement de cette rue. Le nom de *Quincampoix* dérive du latin *quinque pagi*, cinq pays, cinq territoires.

(DULAURE, *Histoire de Paris*).

sous la régence une célébrité malheureuse. C'est là qu'avaient lieu les échanges de la banque de l'Ecossais Law. L'or et l'argent y devenaient papier, et le papier, rien. Ce honteux trafic ruina le trésor royal, et réduisit à la misère un grand nombre de familles *.

C'était donc une idée heureuse et philanthropique que celle de bâtir un théâtre destiné à faire rire, dans un quartier où tant d'honnêtes gens avaient pleuré. Substituer le nom de Molière à celui de Law...; mettre le talent et l'esprit là où la fraude et l'intrigue avaient établi leur comptoir, c'était, en quelque sorte, purifier le lieu au feu du génie, c'était balayer les écuries d'Augias.

Mais le théâtre de Molière, ouvert à l'aurore d'une violente révolution, devait, comme beaucoup d'autres, suivre le torrent. Dans ces jours d'effervescence et de fièvre, ne gardait pas la neutralité qui voulait.

* Voir les *Mémoires de Duclos*.

On lit dans un recueil du temps * :

« Plusieurs patriotes ont porté au théâtre de Molière des pièces désespérantes pour l'aristocratie : elle y est complètement bafouée et livrée à la risée publique. La meilleure de ces pièces est *la Ligue des Fanatiques et des Tyrans;* elle est de M. Roussin. Est venu ensuite : *le Dîner du roi de Prusse à Paris, retardé par l'indisposition de son armée.* »

Ce titre rappelle celui *des Frères féroces, ou les Haines de famille infiniment trop prolongées,* titre auquel *Bonardin-Potier* conseillait de faire de larges coupures.

La première année fut heureuse et brillante ; mais 1793 était à nos portes. M. Boursault ayant quitté la direction, et plusieurs de ses sujets s'étant retirés avec lui, ceux qui restaient, réunis à quelques nouveaux venus, prirent le théâtre, et

* *Alman. des Spectacles,* de Duchesne, année 1792.

placèrent à leur tête un de leurs camarades appelé Lachapelle *.

Ce théâtre fut pendant quinze ans, comme la plupart de ses confrères, en pleine anarchie. Je le laisserai donc ouvrir et fermer tous les mois, changer de directeur toutes les semaines. J'indiquerai seulement ses phases les plus remarquables, les révolutions qu'il a subies ; je parlerai des pièces et des acteurs qui mériteront quelque attention.

Déjà, en 1792, il avait pris le titre de *Théâtre national de Molière.* Jamais le mot national n'avait été aussi bien placé qu'à côté du nom du Térence français.

En 1793, presque tous les spectacles de Paris quittèrent leurs anciens noms, pour

* Il a été condamné à mort par le tribunal révolutionnaire, et exécuté le 24 mars 1794. Son théâtre avait été imprimé en 1786, au profit de sa belle-mère ; 1 vol. in-12 : à Paris, chez Cailleau. Barbier, dans son *Dictionnaire des Anonymes,* lui attribue encore la traduction de la *Chute de Rufin,* 1780, in-8.

prendre des noms révolutionnaires; le théâtre de Molière échangea le sien contre celui de *Théâtre des Sans-Culottes*. On y joua *le Véritable Ami des Lois*, et *les Crimes de la Féodalité*. Ces pièces étaient d'une femme, la citoyenne Villeneuve. Il était assez plaisant de voir un auteur en *jupons* travailler pour le théâtre *des Sans-Culottes*.

Louis XIV et le Masque de fer suivirent de près *les Crimes de la Féodalité*; c'était l'histoire du Masque de fer, telle à peu près qu'on la trouve dans *les Mémoires de Richelieu*, par l'abbé de Soulavie. Louis XIV, dit un critique du temps, y est représenté sous des couleurs trop odieuses; on ne l'a guère plus ménagé de nos jours.

Après la Terreur, le mot *sans-culottes* fut effacé, et le nom de *Molière* reprit la place que jamais il n'aurait dû quitter. Molière mérite assez que son nom traverse toutes les époques, et soit respecté par toutes les révolutions.

A quelque temps de là, Léger, qui

jouait les Gilles au théâtre de la rue de Chartres, ce qui ne l'empêchait pas de faire des vaudevilles assez spirituels, Léger s'étant brouillé avec Barré, son directeur, éleva un second théâtre chantant, *le Théâtre des Troubadours*. Piis se joignit à lui, et le 15 floréal an VII, *les Troubadours* jouèrent à la salle Molière jusqu'à ce qu'ils allassent à celle de la rue de Louvois.

Vers 1800, le nom de *Molière* disparut encore de la façade, sur laquelle on lisait ce titre : *Variétés nationales et étrangères*. Et, en vérité, je ne sais pas trop pourquoi...; car, au lieu d'y donner des traductions, devinez ce qu'on y jouait le plus souvent ?...

Blaise et Babet, *Robert le Bossu*, *Alexis et Justine*, *le Devin de village*, *les Chasseurs et la laitière*, *la Fête de Colette*, *les Sabots*, et autres petites niaiseries, bergeries, moutonneries *ejusdem farinæ*.

Au commencement du consulat, en 1801, MM. Gouraincourt et Bruno pri-

rent la direction de ce théâtre; le premier était un négociant, et le second un journaliste qui faisait de la littérature dans les petites affiches. Charmante association! Voici une anecdote qui mérite d'être rapportée. Aujourd'hui, quand une pièce est reçue, il faut quelquefois solliciter pendant plusieurs années avant de parvenir à la faire représenter. On va voir que, sous le consulat, les vaudevillistes étaient plus heureux qu'à l'heure présente.

Dumersan, qui entrait dans la carrière, avait remis au régisseur de ce théâtre un vaudeville assez spirituel (il en était bien capable).

Depuis six mois il n'en avait point entendu parler, lorsqu'un jour il lit dans les petites affiches : « L'auteur d'un vaudeville intitulé : *la Petite Revue*, déposé il y a six mois au théâtre de Molière, est prié de passer à la nouvelle administration pour distribuer les rôles de la pièce. »

Maintenant, peu d'auteurs reçoivent de

semblables avis; mais en revanche les directeurs reçoivent souvent des assignations et jouent, non-seulement les vaudevilles, mais encore les tragédies et les drames modernes par jugement du Tribunal de commerce.

La Petite Revue * était jouée par Moessard, Villars, Lequien et madame Bras**, alors jeune, jolie et chantant à merveille.

L'acteur Lequien étant tombé malade, le bout de rôle qu'il remplissait fut appris et joué par Joly; c'était la première fois que Joly montait sur la scène. On sait qu'il est devenu l'un des meilleurs comédiens de Paris.

J'avais composé en 1804, avec Henrion,

* Cette bluette obtint du succès. Dumersan fit encore représenter à Molière, avec M. de Bugny, *M. Botte,* tiré du roman de Pigault-Lebrun.

** Madame Bras a joué successivement à Paris, en province, à Milan. Revenue au Vaudeville en 1817, elle est partie ensuite pour Saint-Pétersbourg et vient d'y mourir.

un vaudeville fort innocent, *Il faut un mariage*. A ce propos, permettez-moi de vous donner quelques détails biographiques sur l'estimable vaudevilliste Henrion : il avait une certaine originalité dans la personne et dans l'esprit : on le voyait toujours habillé de noir avec jabot et manchettes ; il avait conservé la queue, les oreilles de chien et la poudre. On le rencontrait rarement sans un paquet de rôles à la main.

Henrion, sous-chef à l'administration des postes, était l'auteur le plus productif de l'époque ; il avait une facilité prodigieuse ; on aurait dit qu'il était venu au monde tout exprès pour précéder la *vapeur et les chemins de fer*. Henrion était une espèce de *locomotive* tenant plume. Il écrivait une pièce, prose et couplets, dans une matinée, ce qui faisait que souvent ses chutes étaient en proportion du nombre des ouvrages qu'il composait.

Armand Gouffé, qui ne laissait guère échapper une occasion de faire un couplet malin, avait improvisé sur Henrion

celui que voici, qui amusait fort dans le temps où un couplet amusait encore :

> Vous connaissez tous Henrion,
> Homme de lettres à la poste ;
> Henrion rime et fait ses vers en poste,
> Henrion chante en dépit d'Amphion.
> Henrion !... pas un ne l'ignore,
> Tes chutes ne t'ont pas meurtri...
> Nous en rions ! Nous en avons bien ri !...
> Et nous en rirons bien encore !...

Henrion a obtenu, nonobstant cette plaisanterie, plusieurs succès au théâtre : *Manon la ravaudeuse*, *Drelindindin*, le *Télégraphe d'amour*, la *Dupe de sa ruse*, l'*Homme en deuil de lui-même*. Il a aussi composé quelques romans. Henrion possédait des qualités estimables ; il partageait ses appointements et ses droits d'auteur avec sa mère et sa sœur. Il est mort en 1808.

Il faut un mariage était mon troisième vaudeville, il était joué par l'élite de la troupe : Genest, Cazot, Saint-Preux, Lecoutre ; les dames Montariol, Cartigny

(sœur de l'ex-sociétaire de la Comédie-Française), une jeune personne, mademoiselle Montano, qui chantait déjà si bien qu'on lui faisait toujours recommencer son couplet au public, ce qui flattait infiniment mon amour-propre d'auteur.

Beaucoup de littérateurs recommandables ont travaillé pour ce théâtre.

Armand Charlemagne y a donné *le Souper des Jacobins*; Dorat-Cubière, *Madame de Pompadour*; Levrier du Champion, *le Diable couleur de rose*, opéra, musique de Gaveaux. Bosquier-Gavaudan était fort amusant dans le rôle de Valogne, valet normand. Il y exécutait une danse si originale qu'il était toujours obligé de la danser deux fois. Gosse, l'auteur du *Médisant*, y fit jouer *le Nouveau débarqué*. Enfin un comédien de province, Richaud-Martelli, jouant les premiers rôles d'une manière très distinguée, dota ce théâtre des *Deux Figaro*, comédie d'intrigue qui eut beaucoup de succès à Paris.

On disait alors que cette comédie n'é-

tait pas de lui, qu'il l'avait rapportée de province, où un jeune homme la lui avait confiée. Aucune réclamation publique n'ayant paru à ce sujet, il faut supposer que ce n'était là qu'une calomnie de coulisse ; les auteurs modernes sont exposés aux mêmes désagréments.

Vers l'année 1806, le goût de l'étranger commençait à s'emparer des esprits ; Ducis avait déjà donné le signal en nous faisant connaître quelques-unes des beautés de Shakespeare. On pensa qu'un théâtre spécialement consacré à l'importation des productions exotiques pourrait devenir utile à la littérature française; ce fut dans cette pensée que le théâtre Molière changea encore une fois de nom ; il s'appela *Théâtre des Variétés étrangères.* M. Boursault, toujours dominé par la passion du théâtre, se mit à la tête de cette entreprise qui lui faisait honneur, puisqu'elle tendait au progrès de l'art.

La nouvelle ouverture eut lieu le 29 novembre, devant une assemblée brillante et nombreuse. Un discours fut pro-

noncé, et dans ce discours on annonçait aux spectateurs que Sheridan, Garrick, Schiller, Calderon, Goldoni viendraient tour à tour enrichir notre scène; que l'unité d'Aristote serait souvent violée; que l'on voyagerait d'un pays dans un autre, comme dans les *Mille et une Nuits*, et que, dans un entr'acte, les personnages vieilliraient de cinquante ans, si c'était leur bon plaisir.

Nous avons depuis quinze ans, j'espère, usé et même abusé de la latitude que nous ont faite nos voisins d'outre-Rhin et d'outre-mer.

Les premiers essais ne furent pas heureux; ce n'était pourtant pas la faute des traducteurs, dont plusieurs étaient gens de talent : MM. Alexandre Duval et Alissan de Chazet, entre autres, ont beaucoup travaillé pour les *Variétés étrangères*.

Voici une lettre assez curieuse, et qui vient à l'appui de ce que j'avance. Elle fut écrite au *Journal de Paris*, par les administrateurs, à propos d'une traduc-

tion espagnole tombée à plat, et qui portait le titre de *la Maison vide et occupée*.

« Monsieur le rédacteur,

« *La Maison vide et occupée*, tirée du théâtre espagnol, n'a pas eu de succès ; nous vous prions d'annoncer qu'elle ne paraîtra plus sur l'affiche. L'administration s'est décidée à retirer le soir même tous les ouvrages qui n'auront point obtenu une faveur marquée. En empruntant aux étrangers leurs comédies, il serait difficile, jusqu'à un certain point, de juger d'avance l'effet qu'elles produiront sur des spectateurs français : on sera sûr, au moins, que l'on n'offrira plus au public des pièces que son goût aura réprouvées..... etc.

« Nous avons l'honneur de vous saluer.

« *Les Administrateurs*, etc. »

Une comédienne distinguée, madame Dacosta, créa à ce théâtre plusieurs rôles qui lui firent honneur. Toutes les fois que mademoiselle Contat, cette actrice

inimitable, ne jouait pas à la Comédie-Française, elle assistait aux représentations des *Variétés étrangères*; elle encourageait les artistes, et on l'a souvent entendue dire, en frappant de son éventail sur le bord de sa loge : « Il y a de l'avenir dans ce théâtre-là ! »

Les *Variétés étrangères*, ouvertes le 29 novembre 1806, furent fermées par décret impérial du 13 août 1807, ce qui borna leur existence à huit mois et quatorze jours.

La mesure qui frappait de suppression douze théâtres à la fois ne devait pas s'étendre à celui de Molière. Peut-être cette entreprise méritait-elle d'être encouragée et protégée; mais le sabre qui gouvernait ne s'inquiétait guère de Calderon ni de Schiller.

Les *Variétés étrangères* ont joué plus de soixante traductions : Kotzebue est l'auteur qui leur a fourni le plus de sujets.

Je le répète, malgré le talent de quelques littérateurs, ce premier essai n'a

point porté tous les fruits qu'on aurait pu espérer.

La belle édition des chefs-d'œuvre dramatiques devait nous faire connaître plus à fond toutes les beautés de Shakespeare, de Goëthe, de Schiller, de Caldéron, de Moratin, de Lessing, de Lope de Vega, et d'un grand nombre d'auteurs plus modernes, qui depuis ont illustré leur pays.

Historien fidèle, je dois rapporter ici quelques passages d'une lettre qui prouve que parfois le théâtre des *Variétés étrangères* ne fut pas très scrupuleux dans ses traductions. Cette lettre fut envoyée au *Journal de Paris*, le 13 mars, jour de la clôture du théâtre.

« Monsieur le rédacteur,

« Le théâtre des *Variétés étrangères* expire ce soir. Mon intention n'est pas, assurément, d'insulter à ses derniers moments ! mais je crois devoir à ma patrie et aux grands hommes qui l'ont illustrée quelques observations, que je bornerai ici à une seule, pour ne pas abuser de la

place que je vous demande : on vient de donner au théâtre dont il s'agit *Louise et Ferdinand,* comédie en trois actes, de Schiller. J'y ai couru, croyant que c'était une œuvre posthume de ce grand poète ; mais jugez de mon *désappointement;* à force d'attention, j'ai démêlé que cette *comédie* était fabriquée avec la *tragédie* de Schiller, *Cabale und Liebe.* Tout y est interverti, dénaturé, falsifié, et le dénouement si terrible est remplacé par un morceau de papier, que tous les personnages se passent les uns aux autres, à peu près comme à un certain jeu innocent, que vous appelez, je crois, *Petit bon-homme vit encore !...*

« Et cette rapsodie porte le nom de Schiller !

« Que diriez-vous, messieurs, d'un Allemand qui mutilerait, qui dépècerait ainsi une *tragédie* de Corneille, et intitulerait effrontément son monstrueux gâchis : *comédie* de Pierre Corneille ? Le journaliste de Vienne ou de Berlin ne pourrait-il pas aussi, avec votre Cor-

neille, égayer le peuple des faubourgs?

« J'ai l'honneur de vous saluer.

« GERMANICUS. »

Cette lettre sent un peu la colère germanique, mais la signature fait absoudre son auteur; il défend Schiller comme nous défendrions Corneille : à chacun ses dieux!...

Je le répète donc, la pensée d'un théâtre chargé de reproduire les chefs-d'œuvre étrangers était une chose excellente en soi; mais l'exécution en était fort difficile. Cela ne doit pas nous empêcher de rendre justice, en 1837, à la bonne intention qui anima, en 1806, quelques hommes de talent.

De 1807 à 1830, la salle Molière eut le sort de toutes les salles abandonnées; elle servit à donner des séances de physique, des assauts d'armes, des concerts, des bals, des banquets de francs-maçons.

En 1831, M. Lemétayer obtint de rouvrir la salle de la rue Saint-Martin, mais la façade avait disparu, une maison l'avait remplacée : il fallut refaire une en-

trée par la rue Quincampoix, ce qui en rendait l'accès triste et désagréable.

On remit la salle à neuf, et le 9 juin 1831, le théâtre Molière fut rouvert, peut-être pour la vingtième fois depuis son origine. On joua, le premier jour, un vaudeville amusant, *la Rue Quincampoix*. C'était l'histoire du petit bossu qui prêtait son dos pour servir de pupitre aux agioteurs du temps : les auteurs, MM. Alboize, James Rousseau et Charles Desnoyers supposaient que ce bossu avait été le célèbre *Mayeux*.

Pourquoi non ? Pourquoi Mayeux n'aurait-il pas existé sous la Régence ? Il ne fut peut-être qu'un type retrouvé en 1829.

La troupe du théâtre Molière, pour ainsi dire improvisée, n'offrait point de noms connus ; je ne parlerai donc pas des acteurs qui, pour la plupart, débutaient dans la carrière.

Il n'en fut pas de même des auteurs. On a lu sur les affiches les noms de MM. Théaulon, Maillan, Frédéric de

Courcy, Merville, Blanchard, Lhérie, etc.

Fermé le 31 octobre 1831, le *Théâtre Molière* a été rouvert le 16 mars 1832, mais pour la dernière fois; car le 5 novembre, il fut pour toujours rayé de la liste des vivants.

La cage et quelques rangs de loges sont encore debout, mais les costumes et les décorations ont été vendus. Un misérable bal a lieu les dimanches et fêtes dans l'édifice bâti en 1791 par M. Boursault-Malherbe, que l'on peut, à juste titre, surnommer la providence des théâtres.

Le passage, qui existe toujours, porte le nom de *Passage Molière*, et au-dessus de la porte de ce passage, qui donne dans la rue Saint-Martin, on lit encore aujourd'hui ces mots écrits *en lettres d'or* : THÉATRE MOLIÈRE!!.....

LES

SOCIÉTÉS CHANTANTES.

LES SOCIÉTÉS CHANTANTES.

En France, on a toujours chanté, et l'on chantera toujours, parce que le caractère distintif de la nation est la gaîté, qui va trop souvent jusqu'à l'insouciance.

La chanson rend meilleur, elle dispose à la bonté, à l'indulgence ; il est rare que l'homme qui chante pense à mal faire. Un magistrat, enlevé trop tôt au barreau et aux lettres, Frédéric Bourguignon, a dit dans un fort joli couplet :

> Le penchant
> Du chant
> Jamais du méchant
> N'a calmé l'insomnie ;
> Avec nos accords,
> Le cri du remords
> N'est pas en harmonie.

En traçant cette notice, je n'ai pas la prétention de faire ce qu'on appelle une histoire raisonnée de *la chanson ;* cela demanderait des développements et un travail qui ne pourraient trouver place dans ce livre.

Je laisse à des talents d'un ordre plus élevé, à des plumes plus exercées que la mienne, le soin de fouiller les vieilles chroniques, de prendre *la chanson* à son berceau, depuis le guerrier scalde, qui s'écriait sur le champ de bataille : *Corbeaux, voici votre pâture ; nos ennemis sont morts : remerciez-moi, venez, voici votre pâture !...* jusqu'aux soldats de la république, qui chantaient pieds nus et mourant de faim : *Veillons au salut de*

l'empire, sans se douter que l'empire allait bientôt dévorer la république.

Voulant ne m'occuper que de l'influence de *la chanson* dans les temps modernes, je ne parlerai pas des anciens cantiques ; le plus connu, comme le plus ridicule, est celui que le peuple chantait tous les ans à la fête de l'âne, car l'âne avait sa fête chez nous.

Je ne parlerai pas non plus d'Olivier Basselin, ce père du vaudeville. Je nommerai, pour mémoire seulement, Gauthier Garguille, comédien du treizième siècle ; Guillaume Michel, audiencier à Paris ; le *Savoyard*, qui chantait à la suite d'un marchand d'orviétan, et dont Boileau a dit, en parlant des poésies de Neuf-Germain et de la Serre :

> Et dans un coin relégués à l'écart,
> Servir de second tome aux airs du Savoyard.

Je pourrais parler des fameux Noëls Bourguignons, du sieur de Lamonnoye, receveur des tailles de Dijon, ainsi que d'une foule de chansonniers de la même

époque, et d'autres qui leur sont antérieurs.

De tout temps le peuple a été moqueur. N'était-il pas le même qu'aujourd'hui, quand il allait sous le balcon de Charles VII que, par dérision, il appelait le roi de Bourges, et qu'il chantait à ce dauphin qui oubliait dans les bras d'Agnès Sorel que les Anglais étaient les maîtres des deux tiers de la France :

> Mes amis, que reste-t-il
> A ce dauphin si gentil ?
> Orléans, Baugency,
> Notre-Dame-de-Cléry,
> Vendôme..., Vendôme !...

Plus tard vinrent les chansons sur la Ligue, sur la Fronde ; les Richelieu, les Mazarin ne furent pas épargnés : on appelait *Mazarinades* les chansons qui frappaient sur ce ministre. Le nombre seul de ces dernières fournirait des volumes.

On voit qu'il y a longtemps que le peuple chansonne les excellences ; n'est qu'il chantait tout bas, et qu'aujourd'hui

il chante tout haut : c'est toujours cela de gagné ; il a payé ce droit assez cher pour qu'on ne le lui conteste plus.

Le Français chante dans les revers comme dans les succès, dans l'opulence comme dans la misère, à la table d'un marchand de la rue Saint-Denis comme à celle d'un banquier de la Chaussée d'Antin, avec du vin de Bourgogne comme avec du vin d'Argenteuil, dans les fers comme en liberté ; il chante même sur les degrés de l'échafaud.

Depuis plus de deux cents ans, il existe en France des sociétés chantantes. Sous la Ligue, sous la Fronde, sous la Régence, pendant nos troubles révolutionnaires, sous l'Empire, sous la Restauration, même après la Révolution de Juillet, on a chanté avec plus ou moins d'esprit, avec plus ou moins de liberté.

En tête des chansonniers, nous sommes fiers de placer des rois, des princes, des grands seigneurs, voire même des curés et des chanoines.

Henri IV chantait Gabrielle, François

I^{er} la belle Féronnière; le bon roi René chantait le vin de Provence, le Régent ses amours licencieuses; le cardinal de Bernis sacrifiait aux Grâces dans des couplets que l'on dirait avoir été dictés par elles; Rabelais..., ce fou qui était si sage, ou ce sage qui était si fou..., chantait plus souvent à table que dans son église de Meudon; le victorin Santeuil ne se bornait pas à célébrer les louanges du Seigneur, il en festoyoit aussi la vigne. Louis XVIII, de nos jours, fit des vers et des chansons. Enfin, Bonaparte!... Bonaparte!... l'homme de bronze.., l'homme de fer..., l'homme complet..., l'homme le moins chantant du monde, avait, dit-on, pour refrain favori lorsqu'il se mettait en campagne :

Malbrough s'en va-t-en guerre !

Les charmants dîners du Temple, immortalisés par Chaulieu, firent éclore une foule de jolies chansons qui n'ont pas vieilli. Les explorateurs du vieux Paris,

ceux qui se font gloire de savoir leur *Dulaure* sur le bout du doigt, vous montrent encore aujourd'hui, au carrefour de Bussy, la place où était le cabaret du fameux Landelle, qui réunissait chez lui les Collé, les Gallet, les Panard, les Crébillon, et où quelques grands seigneurs sollicitaient, chapeau bas, la faveur de se glisser incognito ; car, lorsqu'il s'agit de leurs intérêts ou de leurs plaisirs, les grands seigneurs se font volontiers courtisans, valets même..., un peu plus, j'allais dire chambellans.

La révolution éclata, la Terreur moissonna, et les chants ne cessèrent point. Combien de victimes ont composé, peu d'heures avant de mourir, des chansons que l'on croirait faites au sein d'un festin joyeux! Les unes exhalaient leurs plaintes dans des romances pleines de larmes, les autres dans des couplets remplis d'insouciance et de pyrrhonisme.

Montjourdain, condamné à mort, envoie à sa femme cette romance si connue :

L'heure avance où je vais mourir, etc., etc.

Un détenu, dont le nom m'échappe, et qui attendait de jour en jour l'instant de paraître au sanglant tribunal, compose le couplet suivant que ses compagnons d'infortune répètent en chœur :

> La guillotine est un bijou
> Aujourd'hui des plus à la mode ;
> J'en veux une en bois d'acajou
> Que je mettrai sur ma commode.
> Je l'essaierai chaque matin
> Pour ne pas paraître novice,
> Si par malheur le lendemain
> A mon tour je suis de service.

Et le lendemain il était de service !

Croira-t-on que, dans certaines prisons de Paris, les geôliers forçaient les détenus à chanter avec eux d'infâmes couplets qui avaient pour refrain :

> Mettons-nous en oraison,
> Maguingueringon,
> Devant sainte guillotinette,
> Maguingueringon,
> Maguingueringuette !

On n'a pas oublié le fameux procès des vingt et un députés de la Gironde, condamnés tous à mort, le 30 octobre 1793, pour être exécutés le lendemain.

Le lendemain, ils se font servir un déjeuner qui sera le dernier ; ils se livrent tous à la joie la plus folle, les mots piquants circulent avec les vins... On discute gaîment sur l'immortalité de l'âme. Les uns doutent, les autres croient..., beaucoup espèrent. L'un d'eux se lève : « Amis, dit-il, ne disputons pas sur les mots, dans une heure nous saurons tous ce qu'il en est. » Alors des couplets sont improvisés au bruit du Champagne qui fulmine. En chantant, on donne des larmes à la patrie... On cause d'amour..., d'amitié..., de poésie..., on se fête..., on se serre la main..., on s'embrasse. A voir ces hommes forts on croirait qu'ils ont un avenir..., une espérance..., un lendemain, une heure..., Point ! c'est en Grève qu'ils vont !... c'est le bourreau qui les attend !!!...

Boyer-Fonfrède chante pendant le trajet :

> Plutôt la mort que l'esclavage,
> C'est la devise d'un Français !

Le jeune François Ducos fait entendre le *Chant du Départ*, triste refrain de circonstance, et qui n'était là que le chant du cygne !

Une chose digne de remarque, c'est que chaque opinion mourait en chantant. On entendait toujours les mêmes airs: *O Richard, ô mon roi !* ou *la Marseillaise, vive Henri quatre* ou *Ça ira*... Ainsi, en France, *la chanson*, qui console des misères de la vie, vient encore nous aider à mourir... Grâces soient rendues à *la chanson !*

Lorsque l'affreux règne de 93 fut passé, le Français, qui n'avait rien perdu de sa gaîté, éprouva le besoin de se venger de ses gouvernants. Que d'épigrammes, que de refrains mordants furent lancés contre ces Brutus de carrefours, ces Aristides aux mains calleuses, ces bouchers législateurs et ces législateurs bouchers, *ces tyrans*

barbouilleurs de lois (comme les appelle André Chénier) !

Les dîners du Vaudeville prirent naissance à cette époque, et l'on se rappelle les charmantes chansons que les circonstances inspirèrent à leurs joyeux auteurs.

Dans un dîner préparatoire, qui eut lieu le 2 fructidor an IV, MM. Piis, Radet, Deschamps et de Ségur aîné (1), avaient été nommés commissaires pour rédiger les bases de la société; chacun avait sur-le-champ donné un sujet de chanson. Tous ces sujets, mêlés ensemble, tirés au sort et remplis par ceux à qui ils étaient échus, furent rapportés au dîner du 2 vendémiaire suivant, le premier de la fondation.

Le prospectus en couplets, qui pétillait d'esprit et de gaîté, fut adopté séance tenante, *inter pocula et scyphos*, par les convives dont les noms suivent :

* M. le comte de Ségur a été depuis grand-maître des cérémonies de l'empire.

> Après dîner, nous approuvons,
> De par la muse chansonnière,
> Ledit projet et souscrivons,
> Barré, Léger, Monnier, Rosière,
> Demeautort, Despréaux, Chéron,
> Desprez, Bourgueil et Desfontaines,
> Ségur aîné, Prévôt, Chambon,
> Onze de moins que deux douzaines.

A mesure que de nouveaux auteurs obtenaient des succès marquants sur le théâtre de la rue de Chartres, ils étaient admis aux dîners; car il y avait un article qui disait :

> Pour être admis, on sera père
> De trois ouvrages en couplets,
> Dont deux au moins (clause sévère !)
> Auront esquivé les sifflets.

C'est ainsi que l'on vit successivement arriver Armand Gouffé, Philipon de la Madeleine, Prévost d'Yray, de Ségur jeune, Philippe de Ségur, Maurice, Séguier [*], E. Dupaty, Chazet et autres.

[*] M. Séguier était frère du premier président de la cour royale de Paris.

Les convives des Dîners du Vaudeville se réunirent d'abord chez Julliet, cet acteur si gaî, si vrai, si original, et qui s'était fait restaurateur, comme plus tard Chapelle, le Cassandre du Vaudeville, se fit épicier.

Piis célébra l'amphitryon dans une chanson qui courut tout Paris, et s'excusait ainsi d'avoir ajouté un *e* muet à la fin du nom de Julliet :

> J'ai barbé d'un E muet
> Le nom de notre hôte ;
> C'est la faute du couplet,
> Ce n'est pas ma faute !
> Il signe, il est vrai, JULLIET ;
> Mais, par un refrain qui plaît,
> J'aime mieux dire en effet :
> JULLIETTE notre hôte.

> S'il est bon restaurateur,
> Notre hôte JULLIETTE,
> S'il n'est pas moins bon acteur,
> Son enseigne est faite.
> Pour favori de Comus,
> Pour favori de Momus,
> Proclamons en grand chorus
> Notre hôte JULLIETTE !...

Cette société dura près de cinq ans ; elle avait été créée le 2 vendémaire an v, et cessa d'exister le 2 nivôse an ix.

Lorsque le conquérant qui remplit l'univers du bruit de ses exploits promenait nos drapeaux triomphants de capitale en capitale, de monde en monde, il était naturel que l'on chantât encore.

MM. Armand Gouffé et Capelle conçurent l'heureuse idée de ressusciter l'ancien Caveau ; ils appelèrent à leur secours une grande partie des convives des Dîners du Vaudeville, et choisirent pour le lieu de leur réunion le Rocher de Cancale, si renommé pour ses huîtres et son poisson.

Le vieux Laujon fut nommé président de cette société ; il en devint l'Anacréon ; il y chanta, jusqu'à l'âge de quatre-vingt-cinq ans, le vin et les femmes, et mourut comme le vieillard de Théos, non d'un pépin de raisin, mais en fredonnant un couplet.

Parmi les membres de cette joyeuse bande, on distinguait encore Armand

Gouffé, Dupaty, Piis, Moreau, Chazet, Delongchamps, Francis, Antignac, de Rougemont, de Jouy, Ourry, Tournay, Chapelle, Ducray-Dumesnil, Coupart, Gentil, Théaulon, Eusèbe Salverte (aujourd'hui député), et surtout le gai, le spirituel, le verveux, l'entraînant Désaugiers !..

A l'instar des dîners du Vaudeville, un prospectus en couplets fut lancé dans le public. Il fut arrêté que le cahier qui paraîtrait tous les mois porterait le titre de *Journal des Gourmands et des Belles* ; plus tard, ce titre fut échangé contre celui du *Caveau moderne*. Le dîner d'inauguration eut lieu le 28 décembre 1805, et le premier numéro parut le 10 janvier 1806. D'abord, la société ne se composa pas seulement de chansonniers; des hommes du monde concoururent à la formation de ce journal : le docteur Marie de Saint-Ursin, Reveillère, Cadet-Gassicourt, et le fameux épicurien Grimod de la Reynière y fournirent des articles de gastronomie et d'hygiène fort amusants.

A cette époque, un nommé Baleine venait d'ouvrir un établissement modeste, rue Montorgueil, au coin de la rue Mandar : c'était presque un cabaret, car il fallait passer par une boutique encombrée de poissons et de viandes pendus au croc, pour arriver au lieu de la réunion.

Il y avait à peine un an que cette société existait, que l'on se disputait les chambres voisines de celles où les épicuriens buvaient et chantaient. On retenait un cabinet deux mois d'avance, pour le seul plaisir d'entendre quelques refrains à travers une cloison mal jointe. Quel bon temps !...

Baleine a dû à la société épicurienne une fortune considérable ; il est vrai qu'il l'avait méritée par son travail, et surtout par une ponctualité, une politesse que l'on aurait peine à trouver aujourd'hui que tout s'est perfectionné, comme on sait. Je n'ai jamais vu montrer tant de zèle, tant d'égards, tant d'attentions pour des convives ; il nous en accablait. Je n'ai pas souvenance que les huîtres aient

jamais manqué, même dans les chaleurs les plus brûlantes.

Une fois seulement (c'était l'année de la comète), nous allions nous mettre à table : Baleine paraît dans le salon, la serviette sous le bras, l'air pâle et défait.....
« Messieurs, vous voyez un homme au désespoir... J'attendais des huîtres par la voiture de quatre heures...; elles n'arrivent pas... Je vous avoue que je suis dans une anxiété... Messieurs, si ce malheur m'arrivait !... je ne m'en consolerais jamais !... Messieurs !... » Et il se promenait comme un fou dans le salon, en levant les mains au ciel, et regardant de temps en temps par la fenêtre, pour voir si les huîtres ne venaient pas. Puis il descendait, puis il remontait : c'était pitié de le voir... En vain nous cherchions à le rassurer, en lui disant qu'un dîner sans huîtres n'en était pas moins un excellent dîner. Rien ne pouvait lui faire entendre raison. Nous avions vraiment peur qu'il ne se portât à quelque extrémité, et ne renouvelât la scène de l'infortuné Vatel. Enfin un gar-

çon vint annoncer la fameuse *bourriche !*.. La figure de Baleine s'épanouit, elle reprend sa sérénité ; un sourire de satisfaction se peint sur ses lèvres, et il s'écrie, avec un certain air d'assurance, moitié grave et moitié comique : « Ah ! je savais bien que les huîtres ne manqueraient pas !... »

Les dîners que Baleine nous servait, le 20 de chaque mois, étaient d'un luxe et d'une recherche qui rappelaient ceux d'Archestrate à Athènes.

Archestrate était poète et cuisinier ; Baleine n'était que cuisinier. Archestrate voyageait dans tous les pays, non pour s'instruire des mœurs et des usages des différents peuples, mais pour connaître par lui-même ce qu'il y avait de meilleur à manger. Archestrate a fait un poème sur la gastronomie qui n'est pas arrivé jusqu'à nous ; Baleine n'a fait ni vers ni chansons, mais il entendait à merveille la manière d'arranger un jambon aux épinards et de confectionner un vol-au-vent à la crème. Rien n'était oublié par cet

homme vraiment pénétré de sa mission : des orangers, des grenadiers, des lauriers-roses, étaient placés sur l'escalier qui conduisait à la salle des festins. Un couvert magnifique était dressé par lui, un surtout de Tomire garnissait le milieu de la table; des girandoles de Ravrio étaient arrangées avec symétrie. Les fleurs les plus belles brillaient dans des vases de cristal : des garçons arrosaient de quart d'heure en quart d'heure. Par un raffinement d'atticisme, on dînait presque toujours aux lumières, même en été. On prétendait que le feu des bougies donnait plus de gaîté à un repas, que la gaîté facilitait la digestion..., et, comme on tenait à digérer avant tout, on employait tous les moyens pour y parvenir.

C'était un coup d'œil vraiment original que ces vingt convives riant, causant, buvant ensemble. Les mots piquants s'échappaient avec le champagne : la diversité des physionomies animait le tableau.

A côté de la figure grave et reposée d'Eusèbe Salverte, Désaugiers étalait sa

bonne grosse face réjouie et rebondie ; Armand Gouffé, avec ses besicles et son rire sardonique, contrastait à ravir avec Ducray-Dumesnil qui tendait une bouche béante, un visage rouge et bourgeonné; deux petits vieillards, aux manières de l'ancien régime,

> Les seuls qui nous étaient restés
> D'un siècle plein de politesse,

montraient, avec coquetterie, leurs cheveux blancs : c'étaient Philipon de la Madeleine qui composait encore, à soixante-quinze ans, des chansons pleines de grâce et d'esprit; puis, ce bon vieux Laujon qui traversa, comme je l'ai dit, en chantant, une vie de poète de quatre-vingt-cinq ans.

Je n'ai rien connu d'aussi aimable, d'aussi insouciant, d'aussi heureux que ce petit vieillard !... C'était le vaudeville ambulant, la chanson incarnée, le flonflon fait homme... Ah! pauvre Laujon, si tu vivais !.. Il assista, quoique malade, au dernier dîner qui précéda sa mort de

quinze jours. A propos de Laujon, on se rappelle ce mot charmant de l'abbé Delille. Il y avait près d'un demi-siècle que l'auteur de l'*Amoureux de quinze ans* faisait des visites pour arriver à l'Académie française. Comme quelques membres du docte corps élevaient des difficultés, en raison du genre frivole que le solliciteur avait cultivé, Delille se lève :

« Mes chers confrères », dit-il, « je « pense qu'il est important que M. Lau- « jon soit nommé cette fois ; il a quatre- « vingt-deux ans, vous savez où il va...; « laissons-le passer par l'Académie. » Tout le monde applaudit à ce mot délicieux, et le *chansonnier fut académicien*.

Une autre anecdote, qui, je crois, n'a jamais été imprimée, mérite de trouver place dans cette notice.

Laujon avait vécu dans l'intimité du comte de Clermont, et, après la mort de ce grand seigneur, qui arriva en 1770, le prince de Condé le nomma secrétaire du duc de Bourbon et le chargea des détails des fêtes de Chantilly, emploi dont il

s'acquitta jusqu'à la Révolution. Lorsque la plupart de ceux qui avaient été comblés des faveurs de la cour furent les premiers à donner dans les excès de cette Révolution, Laujon crut se devoir à lui-même de ne pas chanter un ordre de choses qui avait renversé ses bienfaiteurs.

Le régime de la Terreur arriva, et, comme tant d'autres, il fut dénoncé à sa section. Son plus grand crime était de ne pas vouloir *chanter la république.* Son ami Piis, ayant appris qu'il courait un grand danger à garder un silence obstiné, alla le voir et l'avertit qu'il devait être arrêté ; il l'engagea à faire quelques couplets, lui promettant de les chanter lui-même à sa section le décadi suivant.

Le vieillard se fit d'abord beaucoup prier ; mais voyant qu'il s'agissait pour lui d'une question de vie ou de mort, il composa un vaudeville républicain, et mit au bas en gros caractères : Par le CITOYEN LAUJON, *sans-culotte pour la vie...* Cette petite ruse jésuitique lui réussit ; et,

depuis, il passa dans sa section pour un excellent patriote.

Chaque convive avait le droit d'inviter à son tour une personne de son choix ; c'est à cette heureuse idée que nous dûmes le plaisir de recevoir le comte Regnaud de Saint-Jean-d'Angely, le géographe Mentelle, l'abbé Delille, le chevalier de Boufflers, le vieux Mercier (qui ne vivait plus que par curiosité), d'Aigrefeuille, le gourmand par excellence et l'ami de Cambacérès, enfin le fameux docteur Gall ! Le jour où nous reçûmes la visite de ce dernier, on lui servit un plat de fritures composé seulement de *têtes de gibier, de poissons et de volailles*. On lui demanda s'il voulait tâter les crânes de ces messieurs ou de ces dames... Le savant se dérida et répondit en riant « qu'il fallait qu'il tâtât les corps auparavant, vu qu'à table son système ne s'isolait point. » Pas mal pour un Allemand.

Plus tard, on renchérit encore sur les plaisirs, et l'on s'adjoignit des artistes et des chanteurs.

Frédéric Duvernoy, Lafont, Doche, Mosin, Romagnési, Baptiste, Chenard, Piccini et d'autres artistes, vinrent embellir nos dîners.

Ce fut en 1813 que notre Béranger prit place au milieu des enfants de la joie... Jamais réception plus aimable ni plus spontanée. Plusieurs chansons de lui, qui couraient manuscrites, entre autres, *le Roi d'Yvetot*, donnèrent une si haute idée de son génie et de son talent qu'il fut élu par acclamations.

Béranger a donné à la chanson une direction qu'elle n'avait pas eue jusqu'à ce jour; il l'a nationalisée.

1814 arriva; chacun prit sa couleur: les uns restèrent fidèles au drapeau d'Austerlitz, les autres crurent devoir reprendre la bannière de Henri IV. Les chansonniers se trouvèrent partagés en deux camps distincts. (En ce temps-là, le juste-milieu n'avait pas encore été inventé.) On pense bien qu'une fois la politique introduite dans une réunion chantante, elle ne pouvait conserver cette allure franche

et gaie qui en avait fait le charme pendant dix ans.

Les deux sociétés dont je viens de parler représentent une époque, et une époque glorieuse..., car elles ont presque toujours chanté entre deux victoires !... Leur éclat a été assez vif, assez brillant, pour que j'aie pris le soin d'enregistrer le nom des hommes qui s'y sont distingués.

Sur plus de soixante chansonniers dont elles se composaient, les deux tiers au moins sont morts; ils ont emporté avec eux le secret de rire et de chanter. Une littérature nouvelle remplace celle que nous avons perdue: fasse le ciel qu'elle donne à ses adeptes autant de plaisirs, de jouissances pures que nous en avons goûtés au sein de l'amitié et des Muses.

Alors les vaudevillistes ne s'isolaient pas. On pensait moins à l'argent qu'au plaisir. La calomnie, les passions haineuses ne guidaient pas la plume. J'ai vu un temps où les auteurs s'aidaient de leurs conseils; on faisait répéter la pièce d'un camarade,

on travaillait même à la rendre meilleure, sans penser à lui demander pour cela une part de ses droits d'auteur... Mais à quoi bon gémir sur un temps que nous ne reverrons jamais ?...

On devenait alors chansonnier et auteur par goût, par vocation ; aujourd'hui la petite littérature est devenue un métier.

Avant les dîners du Caveau moderne, il avait existé une société chantante qui avait pris le nom de *Déjeuners des garçons de bonne humeur ;* cette réunion avait été fondée par M. Etienne (actuellement député), Désaugiers, Servières, Morel, Dumaniant, Martainville, Gosse et plusieurs hommes de lettres, tous gens d'esprit et de gaîté... Leurs chansons étaient aussi publiées par numéros. Cette société ne dura que quinze ou dix-huit mois.

Dans le courant de l'année 1813, une société, rivale de celle du Caveau, fut fondée par les soins de Dusaulchoix, littérateur estimable et publiciste distingué;

cette société marcha pendant quinze ans sur les traces de ses aînées.

Parmi ses convives, il faut placer en première ligne C. Ménestrier, enlevé tout jeune à la chanson, Hyacinthe Leclerc, dont la facture originale rappelle quelquefois Béranger ; Etienne Jourdan, Carmouche, Frédéric de Courcy, Antier, Camille, Ramond, P. Ledoux, et surtout le jeune Edouard Revenaz, qui a composé plusieurs chansons très remarquables.

Ainsi, les sociétés chantantes changent de noms, de forme, mais ne meurent jamais chez nous, parce que la chanson tient essentiellement à notre sol, à nos mœurs ; c'est une plante indigène que rien ne pourra déraciner. L'enfant jette une pierre au pédant qui le contrarie ; le Français lance un couplet au puissant qui l'opprime.

On ne saurait comprendre combien le goût de la chanson s'était répandu en France, et à Paris surtout, dans les premières années de la Restauration. En 1818

le nombre de ces sociétés était incalculable.

Après avoir parlé de l'aristocratie de la chanson, je vais essayer de tracer le portrait d'une de ces réunions bachiques, où se rassemblaient des ouvriers, des artisans, des gens en veste, gens qui ne sont pas les moins gais, ni les moins spirituels.

Il existait à Paris, à cette époque, la société des *Lapins*, la société du *Gigot*, la société des *Gamins*, la société des *Lyriques*, la société des *Joyeux*, la société des *Francs-Gaillards*, la société des *Braillards*, la société des *Bons-Enfants*, la société des *Vrais-Français*, la société des *Grognards*, la société des *Amis de la gloire*, et cent autres sociétés dont j'ai oublié les noms, ou, pour mieux dire, dont je n'ai jamais su les noms.

J'avais un mien parent, commissaire-priseur, grand amateur de chansons, et qui aurait volontiers manqué dix ventes à l'hôtel Bullion plutôt qu'une goguette à l'Ile-d'Amour... C'était un intrépide, un *gobelotteur quand même!* ... il n'aurait

pas reculé devant la *Mère Radis*, pourvu qu'il eût été certain d'y entendre un couplet.

Mon cousin le commissaire-priseur arrive un jour tout essoufflé : « Cousin, me dit-il, je viens pour vous conduire dans une réunion qui vous fera plaisir ; je veux vous mener dîner chez les *Enfants de la Gloire*!... » Moi, qui ai toujours aimé la gloire, moi qui l'ai chantée, n'importe sous quelle bannière elle a brillé, j'accepte l'invitation.

« Je vous préviens », ajouta mon cousin, « que vous allez vous trouver avec des ouvriers, des artisans, c'est tout à fait une société populaire. — « Parbleu ! » lui dis-je, « j'aime beaucoup le peuple, *surtout quand il chante...* » Nous partons tous deux, bras dessus, bras dessous ; nous voici rue du Vert-Bois, ou rue Guérin-Boisseau, je ne me souviens pas au juste : je ne suis pas obligé de me rappeler le nom d'une rue. Nous entrons dans un modeste cabaret ; la bourgeoise, qui était une grosse joufflue, nous dit, avec un

certain air de prétention : « Ces messieurs sont-ils de la société ? — Oui, madame. — Conduisez ces messieurs à la société. »

Nous traversons la boutique, ensuite une petite cour carrée, aux quatre coins de laquelle il y avait les quatre tilleuls obligés, et nous nous trouvons dans une salle basse et noire.

Là, point de service damassé, point de surtout en cristal, point de fleurs dans des vases, point de couverts à filets, point d'aiguières en argent ni en vermeil ; mais une table de bois de bateau, recouverte d'une nappe de toile écrue, des assiettes en faïence brune, des couteaux en forme d'eustaches, des verres communs et ternes, un pain rond de douze livres au moins, du sel et du poivre dans des soucoupes ébréchées. Une bouteille de vin rouge était placée devant chaque assiette: deux bancs de bois de chaque côté de la table ; seulement, au haut bout pour le président,

Un tabouret de paille
Qui s'était sur trois pieds sauvé de la ba-
[taille (*)

Quand je fus au milieu des *Amis de la Gloire*, mon cousin me présenta au président, qu'il me dit être compagnon-menuisier. Je pensai à maître Adam, et cette analogie me fit sourire.

Les autres convives étaient des serruriers, des vitriers, des peintres en bâtiments, etc. Je remarquai un gros papa qui avait un ventre effrayant et des favoris affreux; il était débraillé, sans cravate, et suait tant qu'il pouvait. On m'apprit que c'était le charcutier d'en face. Je l'avais déjà deviné : les charcutiers ont une physionomie à part.

La grosse dame que j'avais vue au comptoir apporta, dans un énorme saladier, une gibelotte de lapin dont, en entrant, j'avais senti l'odeur, il embau-

* Mathurin Regnier, le *Mauvais Gîte*, satire.

mait le lard et les petits oignons. Vinrent ensuite le carré de veau, la barbe de capucin flanquée de betteraves, un morceau de fromage de Gruyère ; deux assiettes de mendiants fermaient la marche.

On se mit à table ; on me plaça à côté du président : « Monsieur », me dit-il, ici chacun a sa bouteille ; si le rouge vous incommode, vous avez *celui* de demander du blanc. » Je répondis que le rouge ne m'incommodait pas.

Je mangeai de bon appétit. La gibelotte de lapin me parut délicieuse, je dis de lapin, parce que c'est la foi qui sauve, et que j'ai le bonheur de croire.

Pendant le dîner, on ne parla que du grand Napoléon... « Hem ! » disait l'un, « *c'est celui-là qu'en valait bien un autre... Hem ! oui... qui n'était pas feignant, comme on dit chez nous...* Hem !... *s'il n'avait pas été trahi à Waterloo !* Hem !.. *qui n'est pas mort pour tout le monde.*

« Ah ! oui... » dit le charcutier en s'essuyant le visage (car le malheureux ne faisait pas d'autre métier), « *le petit ca-*

poral vit encore... et il leur z-y en fera voir de toutes les couleurs

— *Il n'en faut pas tant, des couleurs* », reprit le peintre en bâtiments, avec un sourire de Méphistophélès.. ; « *qu'on nous en donne seulement trois, des couleurs..* » A ce mot de *trois couleurs,* les applaudissements partirent de tous les points de la salle ; j'ai vu le moment où l'on allait crier *vive l'Empereur!*... Alors la conversation prit une teinte tout à fait politique.

Je m'aperçus que j'étais dans une réunion séditieuse, et je pensai que, si le commissaire du quartier venait à faire sa ronde, il pourrait faire évacuer la salle et envoyer les *Enfants de la Gloire* à la préfecture de police. Je comptai combien nous étions ; quand je vis que le nombre ne dépassait pas *dix-neuf,* c'est bon, me dis-je, *nous sommes dans la loi.*

Le moment de chanter étant venu, le président fit l'appel nominal, et quand chacun eut répondu, en portant la main droite au front, le n° 1 monta sur la

table, et chanta d'une voix de Stentor :

> Salut, monument gigantesque
> De la valeur et des beaux-arts ;
> D'une teinte chevaleresque
> Toi seul colores nos remparts.
> De quelle gloire t'environne
> Le tableau de tant de hauts-faits :
> Ah ! qu'on est fier d'être Français
> Quand on regarde la colonne !

A chaque couplet les convives se regardaient, se faisaient des yeux ; j'en ai vu qui pleuraient. Le n° 2 ne se fit pas attendre. Je me souviens encore qu'il chanta un couplet dont le premier vers était :

> Sur son rocher de Sainte-Hélène,

et qui finissait par celui-ci :

> Honneur à la patrie en cendre !

Du reste, toutes les chansons respiraient le plus pur napoléonisme ; c'était toujours :

> Il reviendra le petit caporal.
> Vive à jamais la redingote grise !
> Honneur, honneur à not'grand empereur

Je demandai si l'on ne chantait que des couplets qui eussent rapport au grand Napoléon : « Monsieur », me répondit mon voisin, « je vais vous dire, nous sommes tous ici des bons enfants *qu'a servi* ensemble; nous ne *reconnaissons* que deux choses, l'empereur et la colonne. »

Quand mon tour de chanter fut arrivé, tous les yeux se tournèrent vers moi, au point que je devins timide et embarrassé. Je me défendis de mon mieux, mais avec la modestie d'un auteur qui n'est pas fâché qu'on le prie un peu. Je dis à ces bonnes gens que j'étais venu pour les entendre. Le président fit faire silence ; il fallut se résigner. On me fit un honneur, je fus dispensé de monter sur la *table;* je n'ai jamais su pourquoi. Bien que je possède un volume de voix assez étendu, je craignais qu'elle ne parût faible et flûtée à côté de celles des *Amis de la Gloire* ; car ces lurons-là avaient tous des voix de tonnerre : c'étaient des *petits Derivis* dans son bon temps.

Je chantai une chanson que j'avais faite en 1809, et dont le refrain était : *Comme on fait son lit on se couche*. Lorsque j'eus chanté ce couplet :

> Bravant la chance des combats,
> Lorsque leur chef les accompagne,
> Voyez tous nos jeunes soldats
> En chantant faire une campagne !
> Ils brûlent, ces braves guerriers,
> Jusqu'à leur dernière cartouche,
> Puis ils dorment sur des lauriers :
> Comme on fait son lit on se couche.

Je laisse à penser l'effet que produisirent *guerriers* et *lauriers*... : ce fut une explosion, un délire, une rage.. On criait : *bis* !.. encore, encore !.... Tous les convives parlaient ensemble, on m'entourait, on me serrait la main : tout le monde m'embrassa, même le charcutier, après s'être essuyé le front, bien entendu.

On proposa mon admission, séance tenante ; je répondis que j'étais très sensible à cette marque de bienveillance, mais que je craignais de ne pouvoir assister régulièrement aux séances. On me

nomma associé libre; on me fit promettre de revenir quelquefois : je promis, mais je jurai en moi-même de n'y jamais remettre les pieds.

J'avais assez bien supporté le vin et les chansons, mais je craignais les accolades ; les baisers fraternels me tenaient au cœur : longtemps après, j'en étais encore poursuivi, comme *le père Sournois par un songe*. Le charcutier, surtout, n'a jamais pu s'effacer de ma mémoire...

Après avoir cité avec orgueil les noms des maîtres de la gaie science, il est juste que je mentionne honorablement d'autres noms, moins grands sans doute, mais qui méritent aussi un souvenir.

Parmi les chansonniers qui brillaient dans les sociétés plébéiennes dont je viens de parler, on remarquait en première ligne Emile Debraux, Dauphin, Marcillac, et d'autres qui ont fait des chansons pleines de verve, de patriotisme et de gaîté.

Je dois parler des chansonniers des *rues*, des faiseurs de *complaintes*, parmi lesquels on comptait les Duverny, les

Cadot, les Aubert, les Collaud, poètes qui tous ont eu de la renommée dans leur temps, et qui nous ont laissé des successeurs.

Aujourd'hui la chanson des rues a suivi le torrent politique; elle a son côté gauche, son côté droit, et même son juste-milieu. Si vous voulez un échantillon de couplets contre les émeutes, en voici un de M. Lebret, que je copie textuellement :

Quoique consul, Bonaparte sut s'y prendre
Pour apaiser tout genre d'opinion :
De grands travaux il a fait entreprendre ;
L'on ne pensait qu'à son occupation.
Il appuya aussi des lois sévères,
En se montrant à la tête de tout ;
Mais il n'est plus cet homme qu'on révère...
Pleurons, Français, nous avons perdu tout !

Je sais que, sous le rapport du style et de la versification, quelques critiques pourraient peut-être trouver à reprendre à ce couplet, bien des gens riront de l'ingénuité de ce vers :

L'on ne pensait qu'à son occupation.

Eh bien ! moi, j'y vois le secret de la politique de Bonaparte... et peut-être aussi de sa puissance... *On ne pensait qu'à son occupation...* Pesez bien ces mots !... *On ne pensait qu'à son occupation...* c'est-à-dire on ne se mêlait pas des affaires de l'Etat, on ne critiquait pas le budget, la liste civile, on ne courait pas les rues comme des fous ; enfin, *on ne pensait qu'à son occupation...*

Une complainte sur le *choléra-morbus*, par M. de Courcelle, me paraît le chef-d'œuvre du genre ; elle est sur l'air *Fleuve du Tage* :

>Pleurons sans cesse
>De Paris les malheurs :
>Quelle tristesse !
>Tout le monde est en pleurs.
>Partout, sur son passage,
>Le choléra ravage
>Rues et faubourgs,
>Partout fixe son cours.
>Hélas ! que de victimes
>A plongé dans l'abîme !
>Implorons Dieu...
>Qu'il fuie de ces lieux.

Cela me rappelle la complainte des fameux chauffeurs qui finissait par ces quatre vers :

Ils ont commis des crimes affreux,
Ils ont commis tous les délires...
Prions le Dieu miséricordieux
Qu'il les reçoive dans son empire.

A présent que j'ai rendu à César ce qui est à César, et à Dieu ce qui est à Dieu, je me résume.

La chanson, qui, à sa naissance, était gaie, frondeuse et presque toujours opposante, a fini, avec le temps, par oublier son origine; dans l'espace de cinquante ans, nous l'avons vu flatteuse, caustique, gaie, triste, impie, athée, bigote, pauvre, riche, cupide, désintéressée ; enfin elle a suivi tous les partis, porté toutes les couleurs et donné dans tous les excès.

Sous Louis XIV, ce monarque qui disait : « L'Etat, c'est moi ! » *la chanson* mettait des paniers, du fard et des mouches, pour assister aux fêtes de Versailles.

Pendant la Régence, elle allait aux

orgies du Palais-Royal, comme une fille..., en bacchante..., échevelée, la gorge nue... ; elle faisait des yeux à un laquais, se vautrait sur les genoux d'un mousquetaire, mettait ses doigts dans l'assiette du régent, et trempait son biscuit dans le verre du cardinal Dubois.

La chanson a trouvé des refrains pour les vertus comme pour les crimes ; elle a célébré la *bonté de Louis XVI et les massacres des 2 et 3 septembre, la vertueuse Elisabeth à la Conciergerie*, et *Marat dans son égout ;* elle a vanté les grâces de Marie-Antoinette, de cette fille de Marie-Thérèse, qui n'a connu que les malheurs du trône... Quand cette reine donnait un dauphin à la France, *la chanson* s'habillait en poissarde, allait à Versailles, à Trianon, lui portait des bouquets, et lui chantait sur son passage :

> La rose est la reine des fleurs,
> Antoinette est la rein' des cœurs.

Pauvre femme !... pauvre mère !!... pauvre reine !!!... elle croyait peut-être à ces

cris de joie, à ces démonstrations d'amour !... Eh bien ! quelques années après, *la chanson*, vêtue en tricoteuse, suivait la *charrette* à Sanson et criait à cette malheureuse princesse :

> Madam'Veto avait promis
> De faire égorger tout Paris ;
> Mais son coup à manqué,
> Grâce à nos canonniers.
> Dansons la carmagnole !
> Au bruit du son du canon !

Quand Napoléon se fit empereur, *la chanson* courut la première au-devant de lui, se jeta à son cou comme une folle, lui donna les noms les plus doux, les plus beaux ! elle l'appelait César, Alexandre, Auguste, Trajan ; c'était son Dieu, son héros, son idole, son chéri... ; elle le flattait, le caressait, le baisait sur les deux joues, et lui cornait aux oreilles soir et matin :

> Vive, vive Napoléon !
> Qui nous baille
> De la volaille,

Du pain et du vin à foison.
Vive, vive Napoléon !

Comme elle l'avait suivi à pied en Egypte, en Italie, elle le suivit encore en Russie ; elle avait pris, pour le séduire, le costume d'une vivandière; elle riait avec les vieux grognards qui lui pinçaient la taille ; elle couchait au bivouac, sur l'affût d'un canon ; dînait à la table des officiers, et buvait la goutte avec les tambours. En 1814 et 1815, elle escorta le grand capitaine à l'île d'Elbe, puis à Sainte-Hélène, en faisant entendre contre lui ce refrain ignoble :

Faut qu'il parte d'bon gré z'ou de force
Nous n'voulons plus d'l'ogre d'la Corse :
A bas, à bas l'ogre d'la Corse.

A la Restauration, *la chanson* se fit sentimentale et pleureuse; elle fréquentait les salons du faubourg Saint-Germain, elle hantait les églises... Voyez-vous la Tartufe ! — Voyez-vous la jésuite !

Qui croirait que cette chanson si gaie,

si folle, si indépendante, a donné même dans les cantiques !... qui croirait qu'on l'a entendue, à Saint-Roch et à Saint-Etienne-du-Mont, psalmodier d'une voix douce et pieuse, sur un air de la *Marchande de goujons* :

> C'est Jésus (*ter*)
> Qu'on aime
> Plus que soi-même ;
> C'est Jésus (*ter.*)
> Qu'il faut aimer le plus.

Le 20 juillet 1830, *la chanson* était encore dévouée à la branche aînée des Bourbons, elle redisait encore *Vive Henri IV* et *Charmante Gabrielle* ; mais, les 27, 28 et 29, elle criait dans Paris, en faisant des barricades pour les chasser,

> En avant, marchons
> Contre leurs canons,
> A travers le fer, le feu des bataillons,
> Courons à la victoire !

Pauvre *chanson !* comme elle s'est prostituée !...

On dit qu'en France tout finit par des chansons, même les révolutions... Voilà cinquante ans que nous chantons la nôtre, et elle recommence toujours. Que faire à cela ?... Attendre et chanter.

THÉATRES DE PARIS

A DIFFÉRENTES ÉPOQUES.

THÉATRES DE PARIS

A DIFFÉRENTES ÉPOQUES.

Les premiers chefs-d'œuvre de Corneille ont été joués à Paris sur le théâtre construit près du Palais-Royal par le cardinal de Richelieu, et c'est cette même salle que Louis XIV donna à Molière et à sa troupe; elle l'occupa jusqu'à la mort de Molière, arrivée en 1673; alors la salle du Palais-Royal fut consacrée à l'Opéra, dont Lulli avait obtenu le privilège; l'Opéra y resta jusqu'en 1781.

La troupe Molière avait pour rivaux le théâtre du Marais, situé vieille rue du

Temple, et celui de l'hôtel de Bourgogne, dans la rue Mauconseil ; il y avait donc alors à Paris trois théâtres où l'on jouait la tragédie et la comédie.

Lorsque Lulli obtint la salle du Palais-Royal, la troupe de comédiens qui l'occupait s'établit d'abord dans la rue Guénégaud, et plus tard, en 1688, elle alla dans la rue des Fossés-Saint-Germain-des-Prés, presque vis-à-vis l'endroit où l'on voit aujourd'hui le café Procope, si célèbre par ses querelles littéraires et les auteurs qui le fréquentaient. Piis, dans une chanson à quarante couplets qu'il composa à la gloire du café, n'a pas oublié l'ancien café de la vieille Comédie-Française :

> Quand Boindain, par trop impie,
> Avait bien médit du ciel,
> Quand Piron, contre Olympie,
> Avait bien vomi son fiel,
> Quand Rousseau le misanthrope
> Avait bien philosophé,
> « Ça, messieurs, disait Procope,
> Prenez donc votre café ! »

La troupe du Marais et celle de l'hôtel de Bourgogne se réunirent bientôt à la troupe de Molière, rue des Fossés-St-Germain-des-Prés, et c'est là que la Comédie-Française est restée jusqu'en 1770 ; c'est pourquoi cette rue est encore appelée aujourd'hui par de vieux amateurs la rue de la Comédie-Française.

Il y avait, en outre de cela, dans la capitale, une troupe italienne qui occupait l'hôtel de Bourgogne. On ne comptait donc encore alors à Paris que trois théâtres : la Comédie-Française, l'Opéra et les Italiens, indépendamment des spectacles des foires Saint-Germain et Saint-Laurent, d'où sortit plus tard l'Opéra-Comique, qui fut réuni à la Comédie-Italienne en 1750.

En 1791, la liberté complète du théâtre ayant été proclamée, il s'en établit un nombre prodigieux; il est même remarquable qu'en 1791 et dans les années suivantes, au moment où la fièvre politique dévorait si fort la nation, ce nombre ait été aussi considérable ; on en comptait

alors cinquante et un, tant grands que petits ; le dénombrement en est assez curieux.

Théatres de Paris en 1794 et 1795

On peut comparer le nombre des théâtres qui existaient alors avec leur nombre en 1838, que l'on trouve cependant considérable.

Dès que la liberté complète des théâtres eut été proclamée en 1791, il s'en éleva, à Paris, cinquante et un. En voici la liste :

J'ai marqué d'un *astérisque* les noms de ceux qui ont été incendiés, démolis ou fermés.

Concert spirituel et Théâtre de Monsieur, rue Feydeau.*

Théâtre de l'Opéra, boulevard à côté de la porte Saint-Martin. Cette salle fut construite pour recevoir l'Opéra, qui, le 8 avril 1781, devint la proie des flammes une seconde fois, et le 5 octobre de la même année l'Opéra s'ouvrit à la porte

Saint-Martin, la salle ayant été construite en soixante-quinze jours.

Théâtre-Italien, entre les rues de Savoie et Marivaux.*

Théâtre de Louvois, rue de Louvois.*

Théâtre Comique et Lyrique, rue de Bondy.*

Théâtre Montansier, au Palais-Royal.

Théâtre de la Nation, faubourg Saint-Germain, sur l'emplacement de l'Odéon ; incendié deux fois et rebâti deux fois.

Théâtre des Variétés, rue de Richelieu. (Aujourd'hui Théâtre-Français.)

Théâtre du Marais, rue Culture-Sainte-Catherine.*

Théâtre de Molière, rue Saint-Martin.*

Théâtre d'Emulation, rue Notre-Dame-de-Nazareth.*

Théâtre de la Concorde, rue du Renard-Saint-Méry.*

Théâtre des Muses ou de l'Estrapade, près du Panthéon.*

Théâtre du Mont-Parnasse, sur le boulevard neuf.

Théâtre du Vaudeville, rue de Chartres.* (Alors en construction.)

Théâtre de Henri IV, vis-à-vis le Palais de Justice. (Depuis Théâtre de la Cité.)*

Théâtre d'Audinot ou de l'Ambigu-Comique, boulevard du Temple.*

Théâtre des Délassements, *idem.**

Théâtre Patriotique, *idem.* C'était celui des Associés, tenu par Sallé, aujourd'hui par madame Saqui.

Théâtre des élèves de Thalie, *idem.**

Théâtre de Nicolet, *grand danseur du roi, idem.**

Théâtre des Petits Comédiens français, *idem.**

Théâtre du Lycée-Dramatique, *idem.**

Théâtre du café Yon, *idem.**

Théâtre du café Godet, *idem.**

Théâtre de Liberté, à la Foire St-Germain.*

Théâtre du Vauxhall, boulevard St-Martin.*

Théâtre du Cirque, au Palais-Royal.*

Théâtre des Variétés comiques et lyriques, à la Foire St-Germain.*

Théâtre des Ombres chinoises, Palais-Royal.

Théâtre du sieur Moreau, *idem.**

Théâtre de Thalie ou théâtre Mareux ou de Saint-Antoine, rue Saint-Antoine.*

Deux théâtres en bois, place Louis XV.*

Théâtre du café Guillaume.*

Théâtre de la rue des Martyrs.*

Cirque d'Astley, faubourg du Temple.*

Théâtre des Amis de la Patrie.*

Théâtre de la Gaîté. (Ce devait être celui de Nicolet qui avait pris ce nom à l'époque de la Révolution.)

Théâtre de la Cité. (Le même que celui de Henri IV.)*

Théâtre du Lycée des Arts. (Le même que celui du Cirque, au Palais-Royal.)*

Théâtre des Sans-Culottes. (Rue Saint-Martin, le même que celui de Molière.)*

Théâtre de la rue Antoine.*

Théâtre de Mareux. (Déjà cité.)*

Théâtre des Jeunes Artistes. (Le même que celui de la rue de Lancry.)*

Théâtre des Jeunes Elèves, rue de Thionville.*

Théâtre de la rue du Bac.*

Théâtres des Troubadours et des Victoires nationales, rue Chantereine.*

Théâtre de Doyen, alors rue Notre-Dame-de-Nazareth.*

Théâtre de la rue Nazareth. (Sans doute le même.)*

Théâtre de la rue du Renard-Saint-Méry.*

Il n'existait pas tout à fait cinquante et un théâtres, puisque l'on voit que plusieurs changeaient de nom selon les événements politiques ; mais le chiffre n'en est pas moins considérable, en comparaison de celui d'aujourd'hui, car il y en avait peut-être encore d'autres, dont les noms se sont perdus.

Donnons maintenant la liste des théâtres qui existaient à Paris en 1807, avant le décret impérial :

L'Opéra.

Le Théâtre-Français.

Feydeau.

Favart (fermé).

Louvois.

Odéon (fermé).
Le Vaudeville.
Le Théâtre de la Porte Saint-Martin.
Montansier (au boulevard Montmartre).
L'Ambigu.
La Gaîté.
Théâtre Sans-Prétention.
Molière.
La Cité.
Le Boudoir des Muses.
Le Marais.
Les Jeunes Elèves.
Les Jeunes Artistes.
Les Nouveaux Troubadours (boulevard du Temple).
Les Jeunes Comédiens (Jardin des Capucines).
Le Cirque-Olympique.
Le Théâtre de la Victoire (rue Chantereine).
Théâtre de la rue du Bac.
Théâtre Mareux, rue Saint-Antoine.
Théâtre du Panthéon, à l'Estrapade.
Théâtre de l'hôtel des Fermes, rue de Grenelle-Saint-Honoré.

Théâtre de la Jeune Malaga, boulevard du Temple.

Ombres chinoises.

Total, vingt-huit salles de spectacle.

THÉATRES AUTORISÉS PAR LE DÉCRET IMPÉRIAL DE 1807

L'Opéra.
Les Français.
Feydeau.
L'Odéon.
Les Italiens (comme annexe de Feydeau).
Opéra buffa et seria.
Le Vaudeville.
Les Variétés, boulevard Montmartre.
L'Ambigu.
La Gaité.
Et quelques parades au boulevard du Temple.

Total, dix.

Voici maintenant le nombre des théâtres à Paris, depuis 1814 jusqu'à ce jour :

Le Grand Opéra.

L'Opéra buffa (à Favart, incendié en 1838).

L'Opéra-Comique.

La Salle Ventadour.

L'Odéon.

Le Gymnase.

Le Vaudeville.

Les Variétés.

La Porte Saint-Martin.

La Gaîté.

L'Ambigu.

Le Palais-Royal.

Le Cirque-Olympique.

Le Panorama-Dramatique (démoli).

Les Folies-Dramatiques.

Le Panthéon.

La Porte Saint-Antoine.

Le Théâtre de Comte.

Le Gymnase Enfantin.

Le théâtre de madame Saqui.

Les Funambules.

Le petit Lazzari.

Bobino.

Les Ombres chinoises.

Belleville.

Montmartre.

Mont-Parnasse.

Ranelagh.

Ombres chinoises.

Un nouveau Café-Spectacle à côté du Gymnase.

Total, trente.

Un privilège est accordé pour un théâtre, rue Saint-Marcel.

Cela prouve que le théâtre est devenu pour nous une nécessité, puisque, malgré les faillites, les incendies, les décrets, les ordonnances, le nombre des spectacles est presque toujours le même depuis cinquante ans.

Jamais les théâtres, à Paris, n'ont été plus courus qu'aux jours néfastes; pendant la Terreur et la disette, les salles étaient toujours combles, ce qui faisait chanter dans un vaudeville, aux *Jeunes Artistes* :

> Les Romains s'estimaient heureux
> Avec du pain et des théâtres;

On a vu les Français joyeux
S'en montrer bien plus idôlâtres.
N'a-t-on pas vu ce peuple, enfin,
Subsistant comme par miracle...
Pendant le jour mourir de faim,
Et le soir courir au spectacle ?

POST-FACE.

POST-FACE.

Il existe une vieille ballade allemande qui dit dans son naïf langage : « Les morts vont vite ! les morts vont vite !... » Hélas ! maintenant il n'y a pas que les morts qui aillent vite... les rois vont vite, les peuples vont vite...les révolutions vont vite... les crimes vont vite... l'ambition va vite... le suicide va vite... le théâtre va vite... les réputations vont vite... tout va vite, excepté la vérité, l'honneur, la jus-

tice et le génie, qui vont bien doucement. Heureux l'écrivain qui pourrait jeter aujourd'hui sur le papier une idée, une réflexion, et qui serait certain que demain il ne sera pas obligé de dire le contraire. Lorsque je conçus la pensée de donner au public les *Chroniques des Théâtres*, j'avais d'avance fait mon petit plan, et je croyais qu'une fois mes idées arrêtées je n'avais plus qu'à écrire et à envoyer à mon éditeur. J'étais dans une erreur grande, je me trompais de beaucoup dans mon calcul. Aujourd'hui que mon livre est imprimé, je m'aperçois que bien des noms et bien des choses ne sont déjà plus à leur place.

Comment voulez-vous que l'on suive cette inquiétude incessante, ce mouvement perpétuel, ce besoin de changement qui s'est emparé de la société comme du théâtre ?

Vous lisez dans un journal : Monsieur tel vient d'être nommé directeur de tel théâtre ; vous en prenez note, vous l'inscrivez, et voilà que lorsque votre feuille

est tirée vous apprenez qu'un autre a pris sa place.

Autrefois, l'*Annuaire Dramatique* ou l'*Almanach des Spectacles* de Duchesne, présentait, chaque année, les noms des mêmes comédiens, des mêmes comédiennes dans les mêmes théâtres ; on aurait pu stéréotyper au Vaudeville les noms de Laporte, Chapelle, Vertpré, Duchaume, ceux de mesdames Blosseville, Clara, Minette, Belmont, Rivière, Hervey, Desmares. On a lu pendant vingt ans, sur les affiches des Variétés, Brunet, Tiercelin, Potier, Barroyer, Élomire, Pauline, Cuisot, Aldégonde. Marty n'a point quitté le boulevard du crime depuis 1799. Dites si Raffile, cet estimable comédien, aurait jamais songé à abandonner l'Ambigu-Comique, fondé par Audinot, l'auteur du *Tonnelier* (comme on disait). L'Ambigu-Comique a été pour Raffile le foyer domestique ; l'air d'un autre spectacle lui eût été funeste, il n'aurait jamais pu le supporter. Dumesnil, cet acteur si boulevard et si peuple, ce niais des bons

jours, est mort en prononçant ces mots : *Demandez plutôt à Lazarille.*

Tautin, l'une des gloires du vieux mélodrame, est entré à l'Ambigu-Comique avec Corse en 1798, et Tautin n'a jamais conçu la pensée d'abandonner comme beaucoup d'autres le boulevard du Temple où il avait son public. Il n'a déserté l'Ambigu-Comique que pour aller à la Gaîté, il n'a quitté l'*Homme à trois Visages* que pour l'*Homme de la Forêt-Noire*, et les *Ruines de Paluzzi* que pour les *Ruines de Babylone*. Le nom de Tautin vivra autant que le boulevard du Temple.

Émile Cottenet*, acteur assez original, chantait le vaudeville avec une verve et un entrain peu communs. Il était venu de Lyon en 1815 ou 1816, il a brillé sur la scène du théâtre Saint-Martin ; mais du moment qu'il a voulu changer de quar-

* Émile Cottenet a composé quelques vaudevilles et fait des chansons agréables ; il avait été membre du Caveau de Lyon ; il est mort en 1826.

tier, Émile a été perdu... le Gymnase est devenu son tombeau, cela devait être, il ne pouvait comprendre ni son genre ni ses spectateurs. On disait d'Émile Cottenet qu'il jouait les financiers en bas de coton, et de Pierson les paysans en bas de soie. Il était impossible de dire rien de plus vrai *.

Le bon père Pascal, ce type des pères ganaches, n'a fait que deux théâtres à Paris dans sa carrière dramatique, la Gaîté et la Porte-Saint-Martin, encore est-il mort dans ce dernier. Et qui sait, mon Dieu ! si le changement de planches n'a pas hâté la fin de cet acteur si drôle, si vrai, si amusant !... Pascal disait souvent : « — Je suis bien à la Porte-Saint-Martin, mais quand je passe devant mon vieux théâtre, un souvenir me poigne, et je suis toujours tenté de m'arrêter rue des

* Pierson, acteur du théâtre Saint-Martin, est mort en 1828.

Fossés-du-Temple, dont la rue de Bondy me paraît à cent lieues *. »

Besoin de l'habitude, que tu as d'attraction sur l'homme ! voyez si ce bon Moëssard a jamais songé à déserter l'ancienne salle bâtie pour l'Opéra ! voilà vingt ans et plus que Moëssard y joue les pères vertueux, et comme il joue tous les soirs dans trois pièces, depuis vingt ans la vie de ce comédien n'a pas été au-delà du Carré-Saint-Martin et de la rue de Lancry. Oh ! que c'est bon d'être casanier, n'est-ce pas, Moëssard ? Anciennement, on naissait et l'on mourait dans le même théâtre. Un honnête homme nommé Boulanger a passé soixante ans de sa vie sur les planches de la vieille salle des Grands-Danseurs du Roi ; il y était entré élève de la danse, il y a joué les beaux Léandres dans les pantomimes et arlequinades; il y a fait des tours de force, puis joué

* Pascal est mort le 21 mars 1824; il avait joué longtemps à Bordeaux avant de venir à Paris.

les Colins, puis les valets, puis les pères, puis les accessoires, puis les comparses, puis les figurants ; enfin, après cinquante ans de service, il a obtenu sa retraite et l'emploi d'ustensilier. Le père Boulanger a passé par tous les échelons de la vie d'acteur ; il a été témoin de tous les succès et de toutes les chutes de la salle de Nicolet, il en a supporté les bons et les mauvais jours ; il a su *souffrir et se taire sans murmurer*, comme disait Stanislas Gontier dans *Michel et Christine*. Le père Boulanger était attaché au sol, toujours fidèle, toujours dévoué ; on dit qu'en mourant il a crié *vive Nicolet!* comme les vieux grognards criaient *vive l'Empereur!* il y a vu défiler vingt directeurs, Nicolet, Martin, Ribié, Coffin-Rosny, Camaille-Saint-Aubin, M. Bourguignon, madame Bourguignon, MM. Marty, Guilbert de Pixérécourt et Dubois. Il y aurait vu Bernard-Léon, s'il avait assez vécu pour cela, car Bernard-Léon ne l'aurait certes pas congédié. C'était de ce père Boulanger que Ribié disait :

« — Je me garderais bien de le renvoyer jamais ; le père Boulanger ressemble aux toiles d'araignées qui sont dans les étables : on croirait, en les époussetant, que cela porterait malheur. »

J'ai cru devoir, dans le cours de cet ouvrage, citer quelques couplets, sans rien changer aux expressions, mais il faut me le pardonner en se rappelant l'époque où, dans les improvisations politiques, on n'était pas toujours très scrupuleux sur le goût et la décence.

Je ne sais pas ce que mes lecteurs diront de rencontrer souvent dans mon livre, à côté d'une plaisanterie, une réflexion grave, mais il m'était impossible de faire autrement : le théâtre n'a-t-il pas donné dans toutes les folies, dans tous les excès ? j'ai dû suivre son dévergondage : du reste, quand j'ai parlé raison, je répète ici que tout ce que j'ai dit est l'expression de ma pensée intime.

En parlant des livres anonymes, des calomnies qui ont affligé la littérature, le théâtre et la société, je me suis borné à

citer des exemples ; toutefois, j'ai eu le courage de parcourir quelques-uns de ces tristes écrits.

En les lisant, on éprouve un serrement de cœur, on a comme envie de pleurer, on se demande comment on peut tracer de certaines choses sans que la main se glace comme on peut les répéter dans le monde sans que la bouche se paralyse. Je laisse à d'autres la tâche de flétrir la calomnie, cette grande plaie sociale ; je n'en ai ni la force ni le talent. Pour l'attaquer, ce ne serait pas trop d'une page de Chateaubriand ou d'une ode de Victor Hugo.

Un écueil que j'avais à craindre encore en écrivant les Chroniques des Théâtres, c'était l'uniformité, la monotonie, voilà pourquoi j'ai évité la nomenclature : si j'avais voulu enregistrer les titres de toutes les pièces qui ont été jouées depuis soixante ans, les noms des auteurs, des acteurs, des actrices qui ont paru sur les vingt théâtres que j'ai décrits*, mon ou-

* Aux noms des auteurs déjà cités dans cet

vrage aurait plutôt ressemblé à un catalogue qu'à une histoire, surtout depuis que les comédiens se sont faits nomades. Il n'existe presque pas aujourd'hui un acteur vivant qui n'ait joué sur dix théâtres de la capitale.

Comme critique, on me trouvera timide je le sais, mais on fera la part d'un auteur écrivant l'histoire vivante, jugeant les œuvres de ses confrères, ou les comédiens et les comédiennes au milieu desquels il a vécu. Toutefois, que l'on n'aille pas croire que ma bienveillance soit de la faiblesse ; non, chez moi, c'est par penchant, par nature ; j'ai toujours éprouvé plus de plaisir à louer qu'à blâmer.

Un homme d'un grand esprit, Beaumarchais, a dit qu'il n'y avait que deux

ouvrage, il faut ajouter ceux de MM. Varner, Ferdinand Langlé, Charles Duveyrier (frère de M. Mélesville), Jules Lafon (auteur de la *Famille Moronval*), Lesguillon, Jacques et Emmanuel Arago, Jaime, Brunswick, Barthélemy, Deslandes, Dennery, Laurencin, Lubize, Roche, Cormon, etc.

rôles à jouer dans le monde, celui d'enclume, ou celui de marteau ; puis il avait soin d'ajouter en riant : « Je me suis fait marteau. »

C'est un avantage que je n'envierai jamais à personne, je veux bien ne pas me faire marteau, mais je ne consentirai jamais à devenir enclume. Si mes Chroniques amusent, je me propose de continuer mon travail et de donner celles de tous les autres spectacles de Paris, non, je le répète encore, dans l'intention d'offrir jamais une histoire complète du théâtre, mais dans l'espérance de laisser à des talents au-dessus du mien des jalons pour les aider, plus tard, à défricher nos landes dramatiques.

NOTES
ET
VARIANTES.

NOTES ET VARIANTES.

LES THÉATRES DE VAUDEVILLE.

Louis Cicconi, né en 1807, mort en 1856, était un poète italien qui avait, comme de Pradel, le don de l'improvisation, mais à un degré supérieur, de Pradel étant devenu banal par suite de l'abus de son talent; mais Cicconi était toujours resté poète. Dans un concours qui eut lieu entre les deux rivaux, et que présidait Lamartine, Cicconi l'emporta sur de Pradel.

<div style="text-align:right">G. D'H.</div>

Isabelle Andreïni est morte à Lyon en 1604, âgée seulement de 42 ans. Elle a joui d'une illustration considérable et a été célébrée par tous les poètes de son temps. Elle avait elle-même un talent littéraire distingué.

<div style="text-align:right">G. D'H.</div>

A propos de la disgrâce des comédiens italiens, en 1697, dont parle Brazier, il ajoute, dans sa seconde édition :

« Dans ses *Recherches sur les théâtres*, Beauchamps avance que les comédiens italiens ayant affiché une comédie intitulée *la Prude*, l'autorité pensa que leur intention était de ridiculiser madame de Maintenon, et que cela fut la cause de leur disgrâce. »

Brazier réplique de la manière suivante, dans sa seconde édition, à un article de journaliste relatif à son chapitre sur le Vaudeville :

« Le rédacteur du *Journal général* m'a adressé le reproche d'avoir traité trop ca-

valièrement le Vaudeville de 1720. Voyons jusqu'à quel point son opinion est fondée.

Le *Nouveau théâtre italien* composé de pièces italiennes et françaises ne renferme que des airs notés

Dans le théâtre italien de *Ghérardi*, de 1682 à 1697, je ne trouve que des morceaux de chant qui n'ont point forme de couplets.

Le *Nouveau théâtre italien* en neuf volumes, de 1700 à 1732, contient grand nombre d'ouvrages de Dominique Riccoboni père et fils, Castera, Joly, Desportes, etc.

Marivaux, Dallainval, Autreau, Fagan n'y ont guère donné que des comédies, dont plusieurs sont terminées par des *vaudevilles*, qui ne sont pas toujours très piquants, si j'en excepte plusieurs de Panard.

Dans le théâtre de la *Foire*, en neuf volumes, recueilli par Le Sage et Dorneval, en 1737, je lis dans la préface : « On a repré-
« senté à la *Foire tant de mauvaises produc-*
« *tions*, tant *d'obscénités*, que les lecteurs
« pourraient d'abord n'être pas favorables à
« cet ouvrage ; mais la réflexion doit l'ar-
« racher au mépris, et détruire le préjugé ;
« les productions qu'on ne peut rappeler

« que désagréablement pour le théâtre n'y
« sont point employées. »

Malgré cet aveu que Le Sage et Dorneval font eux-mêmes, dans le *Monde renversé*, joué en 1718, Arlequin a une scène avec un vieux procureur, qui lui demande ce que c'est qu'un cocu.

ARLEQUIN.

« Hé mais !... un cocu, c'est un homme marié... qui a une femme... qui... se... que diable, tout le monde vous dira ça.

LE PROCUREUR.

« Expliquez-vous plus clairement...

PIERROT.

« Oh ! je vais vous le dire, moi : un cocu, monsieur, est tout le contraire du coq. Le coq a plus d'une poule, et la femme d'un cocu est une poule qui a plus d'un coq. »

Dans le *Retour d'Arlequin à la foire*, 1712, par Le Sage, Fuzelier et Dorneval, un Romain paraît; pour défendre Agamemnon, le Romain dit à Momus :

> Quoi donc, ce fade polisson
> Ose attaquer Agamemnon.
> Arcas, courons à la vengeance.

Arlequin *lui chante* :

Avance, avance, avance
Avec ton sceptre de faïence.

Dans le *Départ de l'Opéra-Comique* en 1733, Panard intercala une critique de l'Opéra qui eut beaucoup de succès; mais c'est une chanson agréable, et voilà tout. Panard était plus chansonnier que vaudevilliste; la preuve, c'est que tous ses vaudevilles sont devenus chansons et que les couplets de ses pièces étaient oubliés de son vivant.

Dans la même préface du théâtre de la *Foire* dont je parle, Le Sage et Dorneval disaient encore : Le vaudeville dont on ne se servait dans les commencements que par nécessité (puisqu'il était défendu aux acteurs forains de parler) fut d'abord par eux assez mal employé. *Point de finesse dans les pensées, point de délicatesse dans les expressions, aucun goût dans le choix des airs : c'était, entre leurs mains, un diamant brut, dont ils ne connaissaient pas le prix, et que les auteurs dans la suite ont mieux mis en œuvre.*

Je sais bien que Le Sage et Dorneval veulent parler des vaudevilles joués avant les

leurs ; mais cela ne prouve pas que, de leur temps, les couplets intercalés dans les pièces valussent beaucoup mieux.

L'auteur de l'article du *Journal général*, M. T. Sauvage, m'a donné raison en croyant me donner tort. Il cite le joli couplet de Favart de la *Parodie* au *Parnasse :*

« Quiconque voudra
« Faire un opéra, etc. »

Mais ce couplet de Favart date précisément de 1759. Il cite encore un couplet des *Sabots*, assez spirituel; mais les *Sabots* sont de 1748. Le vaudeville n'a été vraiment spirituel qu'à partir de 1735 ou 1740, et même plus tard.

Si Le Sage, Sedaine, Fuzelier, Dorneval, Gallet, Panard, Vadé, Laffichard, voire même Piron étaient revenus au monde depuis 1792; s'ils avaient assisté aux représentations des pièces de Desprez, Deschamps, Ségur; s'ils avaient vu jouer les mordantes parodies de Dieulafoi, Gersin, Moreau, Théaulon, Dupaty; s'ils avaient entendu les joyeusetés si délirantes de Désaugiers, et s'ils connaissaient les comédies-vaudevilles de M. Scribe, ils battraient des mains... et

conviendraient que le vaudeville de 1730 ne valait pas celui de 1838.

Du reste, Le Sage, Piron et Sedaine peuvent se consoler d'avoir fait des couplets un peu pâles, puisqu'ils nous ont laissé *Gil Blas, Turcaret, la Métromanie* et *le Philosophe sans le savoir*.

Je ne veux pas louer les modernes au détriment des anciens ; mais quand il s'agit d'écrire l'histoire d'un genre de littérature, il faut avoir le courage de dire la vérité, même en parlant d'hommes tels que Le Sage et Piron. Or, je dis comme madame Dacier : Ma remarque subsiste.

La seconde édition contient, en plus, l'anecdote suivante sur le fameux Dominique :

« Dominique avait beaucoup d'esprit, et surtout l'esprit d'à-propos.

Louis XIV, au retour de la chasse, était venu dans une espèce d'incognito voir la comédie italienne qui se donnait à Versailles. Dominique jouait, et malgré le jeu de cet excellent acteur, la pièce parut insipide, le roi lui dit en sortant : *Dominique, voilà une bien mauvaise pièce....* « Dites cela tout bas, je vous prie, lui répondit le comé-

dien, parce que, si le roi le savait, il me congédierait avec ma troupe. » Le roi lui répondit : « C'est bien, Dominique, le roi n'en saura rien. »

~~~~~~

Dominique, né à Bologne en 1640, est mort à Paris en 1688 ; il fut enterré derrière le chœur de la paroisse Saint-Eustache.

Camerani (Barthelemy-André) est mort dans un âge très avancé en 1815, à 83 ans. Il a été longtemps membre du fameux comité de dégustation créé par Grimod de la Reynière.

<div style="text-align: right">G. D'H.</div>

~~~~~~

LE VAUDEVILLE
(RUE DE CHARTRES.)

Ce chapitre débute de la manière suivante dans la deuxième édition :

« Avant que ce théâtre fût établi, le genre du Vaudeville n'en avait pas eu de permanent ni de spécial à Paris. L'Opéra-Comique de la foire Saint-Laurent, où l'on avait joué les premiers vaudevilles de Panard, de Piron, de Favart, de Vadé, de Le Sage, de Dorneval, de Fuzelier, d'Anseaume, et de

tant d'autres, ayant été réuni aux Italiens, le Vaudeville y fut successivement subordonné aux pièces italiennes, aux pièces à ariettes, et aux comédies ou drames. qui finirent par le persifler.

« Un couplet de Sedaine que j'ai rapporté dans la chronique de la Comédie-Italienne fut, ainsi que je l'ai dit, la cause de l'établissement du théâtre de la rue de Chartres.

« Piis et Barré avaient donné, dans l'espace de dix ans, seize vaudevilles, dont trois surtout : *la Veillée villageoise, les Amours d'été* et *les Vendangeurs*, avaient valu plus de cent mille écus au théâtre de la rue Mauconseil et n'avaient rapporté à leurs auteurs qu'environ douze cents francs.

« Piis ayant sollicité de la Comédie-Italienne une pension modique, qui lui fut refusée, conçut, en 1790, l'idée de transporter son répertoire sur un autre théâtre ; il communiqua son plan à un riche négociant, M. Delporte, et ensuite à Rozières, acteur de la Comédie-Italienne. M. Delporte s'étant retiré, un commissaire-priseur nommé Monnier lui fut substitué. »

Brazier a ajouté les détails complémen-

taires suivants dans sa deuxième édition :

« L'association primitive existait ainsi composée : Barré, Monnier et Chambon, qui s'adjoignirent Rosières et Piis. Ces deux derniers ayant des affaires embarrassées, ne figurèrent pas en nom. Monnier mit dans l'entreprise 50,000 francs, Chambon, 30,000 francs ; on emprunta 60,000 francs (le tout en assignats). Les associés se partagèrent les différentes branches de l'administration et s'allouèrent des appointements. Barré eut le titre de *directeur,* Monnier celui d'*inspecteur général* et de *directeur-adjoint*; à Chambon échut la *caisse* ; à Rosières, la place d'*instituteur-régisseur* ; Piis devint secrétaire. Trois ans après (l'an III), la société se mit en commandite. Les actions, au nombre de cent vingt-six, se vendirent 5,000 francs (assignats) ; plus tard, on les régla à 1,000 francs (en argent).

« Les fondateurs et l'emprunt furent remboursés à la création des actions ; on joua donc le premier jour, les *deux Panthéons,* on ne donna que cette pièce ; toute la troupe parut dans l'ouvrage, qui fut très mal joué et sifflé, comme jamais on ne siffla de mémoire théâtrale. Les machines manquèrent.

Les acteurs qui, pour la plupart, n'avaient encore paru que sur des théâtres de société, ne purent soutenir cette longue et méchante production, qui n'était cependant pas dépourvue d'esprit, mais qui avait le malheur d'être d'une longueur et d'un ennui mortels. Monnier perdit la tête, Barré se sauva, Chambon demeura anéanti. Rosières seul conserva quelque espoir et beaucoup de présence d'esprit, ranima le courage de ses associés, composa le spectacle pour le lendemain, et le Vaudeville compte quarante-six années de prospérité.

« Piis, Barré, Radet, Desfontaines, les deux Ségur, Prevost d'Iray, Desprez, Demeaufort, Davrigny, Bourgueil, etc.;

« *Arlequin afficheur, la Revanche forcée, Piron avec ses amis, la Matrone d'Ephèse, Colombine mannequin, le petit Sacristain, les Solitaires de Normandie, la Négresse, Nice,* imitée de *Stratonice, Arlequin Cruello,* parodie *d'Othello,* etc., etc., composèrent le répertoire de la première année.

«Desfontaines, Deschamps et Desprez ont beaucoup travaillé pour ce théâtre, ce qui fit dire aux faiseurs de calembourgs que le Vaudeville était une charmante maison de

campagne, où l'on trouvait *des champs, des prés, des fontaines.*

« L'histoire de ce spectacle est l'une des plus curieuses, car elle embrasse à elle seule quatre époques bien distinctes : 1793, l'empire, la restauration et la révolution de 1830.

« La troupe qui s'était montrée très faible d'abord, ne tarda pas à devenir excellente. Le talent y était, l'ensemble seul manquait aux artistes. »

A propos de la pièce l'*Auteur d'un moment* et de Léger qui l'avait composée et qui en représentait le principal rôle, Brazier cite le fait suivant dans sa deuxième édition :

« Chénier a gardé rancune au vaudevilliste; dans sa satire *du docteur Pancrasse,* il dit :

« Je ne te cite point, Langlois, ni Baralère,
« Ni Léger le niais, ni l'obscur Souri-
[guière, etc. »

Dans son *discours en vers sur la calomnie,* on trouve encore :

« Le stupide Léger veut remplacer Fréron. »

La deuxième édition est augmentée du passage qui suit sur madame Desmares :

« N'oublions pas une autre charmante actrice, madame Desmares. Son jeu plein de décence, ses manières toutes gracieuses, en ont fait longtemps l'un des sujets les plus précieux du théâtre de la rue de Chartres. Elle jouait les amoureuses et les rôles travestis. Madame Desmares joignait à beaucoup de talent des qualités personnelles qui la faisaient estimer dans le monde. Elle a laissé deux fils qui cultivent avec succès les arts et les lettres. Sa fille a épousé M. Théaulon, auteur d'une foule de jolis ouvrages. »

Brazier cite dans sa seconde édition le quatrain suivant qu'il composa en l'honneur de Laujon :

« Et moi, je composai le quatrain suivant pour le vieux chansonnier qui fut mon maître et mon ami :

Laujon n'est plus, jugez de notre temps,
S'il mérite les fleurs que l'amitié lui donne
Il fut auteur près de cent ans...
Et n'a dit du mal de personne.

Brazier a augmenté sa seconde édition des détails suivants sur l'incendie du théâtre du Vaudeville en 1838 :

« Lorsque j'écrivais ces choses en 1836, le théâtre du Vaudeville était, en effet, menacé de démolition ; il était même question de ne lui accorder que six mois pour se pouvoir. Historien des théâtres, ma mission est de les défendre. Je ne trouvais pas mauvais que l'on pensât à transporter ailleurs un établissement dont le voisinage pouvait devenir dangereux pour le quartier ; mais je voulais que l'on donnât aux actionnaires et aux directeurs le temps de déménager. On ne quitte pas une entreprise théâtrale comme un appartement de garçon.

« Si un gouvernement trouve qu'une exploitation est depuis longtemps à craindre, il peut, il doit la supprimer, mais en donnant aux propriétaires de longs délais et des dédommagements en raison des sacrifices qu'ils sont obligés de faire.

« Le funeste événement qui vient d'arriver prouve qu'il faut plus que jamais que les salles de spectacle soient isolées, mais il faut aussi que la mesure soit générale.

« Puisque tous les gouvernements qui se

sont succédé avaient cru devoir laisser subsister la salle du Vaudeville pendant quarante-cinq ans, on avait lieu d'espérer qu'elle pouvait vivre encore quelques années. Le destin en a décidé autrement. Le mardi 18 juillet, la salle de la rue de Chartres a été incendiée ; le feu s'est déclaré dans les combles entre trois et quatre heures du matin.

« Voici comment un très spirituel journal rend compte de cet événement:

« La jolie petite salle du Vaudeville, où l'on avait vu passer tant de charmantes pièces, où l'on avait ri de si bon cœur, n'est plus qu'un monceau de décombres.

« Où retrouver maintenant l'endroit où les jeunes et jolies actrices posaient leurs pas?... Comment saisir dans cette atmosphère chargée d'asphyxie, le dernier écho des couplets d'Arnal, et le petit bruit des phrases coquettes de Madame Ancelot, si bien dites par Madame Albert ?...

« On ne sait pas encore à quel endroit le feu a commencé. Et qu'importe l'endroit ?... Que ce soit l'atelier des peintres, ou toute autre localité, qui ait servi de foyer à l'incendie, le fait est que le feu s'est manifesté, qu'il a envahi toute la salle ; pauvre édifice en

bois qui servait autrefois à des réunions dansantes, avant que Musard existât, monument fragile comme la contexture d'un vaudeville, et qu'aujourd'hui il n'y a sur cette scène, hier encore si riante, si prospère et si heureuse, que de la fumée et des tronçons de bois noircis...

« Le feu a pris à quatre heures du matin, d'autres disent à trois heures et demie. Aussitôt les provinciaux qui se logent dans les boyaux qui s'appellent rues de Chartres, Saint-Thomas-du-Louvre et autres, sous prétexte d'être plus près du centre de Paris, du Palais-Royal, qui n'est au centre de rien du tout; ces provinciaux, disons-nous, ont pris l'alarme, et l'on ne rencontrait dans les rues que des gens en chemise, portant leurs dieux pénates sous le bras, un sac de nuit et une valise.

« Le duc d'Orléans, le préfet de police, les colonels des pompiers et de la garde municipale, M. Fontaine, architecte du roi, se sont rendus sur les lieux; mais il était impossible de se rendre maître du feu : il a fallu employer le procédé de Samson, et écraser les Philistins sous les colonnes du Temple.

« Le courroux du ciel s'est attaqué au Vaudeville ; les auteurs dramatiques devront faire une neuvaine. Cette calamité est, du reste, une calamité nationale. Le rire s'en va comme les dieux, comme les rois ; que va-t-il nous rester, hélas ? si le rire, chassé des salons, des familles, des promenades est encore réduit en cendres dans la personne du Vaudeville ?

« Toutes les forêts sont brûlées, il ne reste pas un seul arpent de forêts à ce grand propriétaire qui s'appelait le Vaudeville, tous ses pans ont été détruits ; la flamme consume encore les toits de ses maisons de campagne ; il ne lui reste pas le plus petit salon doré, pas la plus petite mansarde pour recevoir les comtesses de la régence et les grisettes de 1838.

« Parmi les gens qui se sont dévoués, personne n'a péri ; c'est encore une consolation : tout le monde a déploré ce fatal événement, tout le monde, excepté la province, qui jouira pendant quelques mois, et d'une manière inespérée, des talents de cette troupe, qui ira attendre à Lyon, à Marseille; à Bordeaux, qu'on lui ait bâti un nouveau théâtre, pour régner encore et se faire applaudir. »

« Tout le monde a parfaitement rempli son devoir ; l'autorité a promis de venir en aide aux incendiés, il faut qu'elle se hâte, il y a urgence.

« Deux intérêts se trouvent en présence, celui de la propriété et celui de l'exploitation : espérons que les deux parties s'entendront dans un malheur commun.

« Les directeurs du Vaudeville ont été reçus, le jour même du désastre, par M. le ministre de l'intérieur, qui les a fort bien accueillis.

« MM. Dormeuil et Harel ont offert leurs salles aux comédiens pour y donner des représentations trois fois la semaine. Cette proposition n'a pu être acceptée.

« Des pertes plus ou moins considérables ont été faites par les comédiens, notamment par Émile Taigny, Hippolyte, Lepeintre aîné, Fontenay, et Mesdames Albert, Guillemin, Fargueil, Balthasar, Mayer, etc., etc.

« Le limonadier, M. Malbret, a beaucoup souffert ; cependant les glaces de son établissement, son argenterie et quelques effets ont été retirés intacts.

« Le caissier a mis sa caisse et ses registres à couvert.

« Monsieur Doche, dont le père a tant fait chanter à la rue de Chartres et qui continue avec succès la réputation paternelle, a sauvé son violon de l'incendie... : c'est d'un bon augure...; le *violon du Vaudeville*, c'est le drapeau du régiment...

« Le théâtre du Vaudeville, depuis 1792
« jusqu'en 1838, a passé successivement en-
« tre les mains de Barré, de Désaugiers, puis
« de Messieurs Bérard, Bohain, de Guerchy,
« Bernard Léon ; *les actionnaires* gouverné-
« rent eux-mêmes pendant quelque temps,
« mais sans succès. Enfin la direction échut
« à M. Étienne Arago, qui s'est, à plusieurs
« reprises, donné des associés : on a cité
« MM. Bouffé, Caussade, Lauray, Dulac,
« Villevielle et Dutacq. Au moment de l'in-
« cendie, ces deux derniers étaient les seuls
« associés de M. Étienne Arago. Celui-ci te-
« nait la salle à loyer tout simplement.

« On rapporte que la salle du Vaudeville
« soumise, il y a quelques mois, à l'inspec-
« tion de trois commissions, avait été con-
« damnée. M. le ministre était sur le point
« de signer un arrêté ordonnant la suspen-
« sion des représentations du Vaudeville dans
« l'emplacement rue de Chartres ; mais

« comme cette décision froissait des intérêts
« multipliés et pouvait faire surgir des pro-
« cès interminables, à force de démarches
« et d'objections on avait fini par l'a-
« journer et l'on demeurait dans le provi-
« soire. »

(*Courrier des Théâtres, 19 juillet.*)

On a raconté l'anecdote suivante au sujet de l'incendie :

Les événements importants n'ont jamais lieu sans que plusieurs personnes les pressentent longtemps à l'avance. Ainsi l'incendie du Vaudeville n'a surpris personne. Une vague idée de destruction prochaine occupait la pensée publique au sujet du Vaudeville, et il n'y a pas longtemps, ce pressentiment se manifesta dans des circonstances que nous allons vous conter.

On donnait, ce soir-là, *Renaudin de Caen* et le *Mari de la dame de chœurs*. Dans une loge, un étranger se prélassait, tout seul, et assistant systématiquement, sans y rien comprendre, aux élans de la gaîté française. La vétusté de la salle paraissait le préoccuper beaucoup plus que tout le reste : curieux apparamment de savoir jusqu'à quel point sa vie était compromise par le plaisir dan-

gereux qu'il goûtait dans un édifice aussi délabré, l'étranger leva doucement sa canne vers le plafond de sa loge et y frappa deux ou trois petits coups. Ce fut assez pour y causer un grand dégât et pour donner l'essor à des nuages de poussière qui s'envolèrent lentement vers le lustre. A l'instant même deux ou trois cris de femmes se firent entendre, suivis du bruit des banquettes qu'on renversait des portes de loges qu'on ouvrait précipitamment, des couloirs qui gémissaient sous les pas des fuyards. Tout le monde avait pris ces trois petits coups pour le bruit d'un écroulement, et la poussière sortie de la loge pour les premières fumées de l'incendie. L'étranger, cependant ne bougeait pas, et regardait émerveillé le tumulte soudain dont il était la cause involontaire.

Arnal était en scène en ce moment : stupéfait de cette inattention, de ce bruit, de cette fuite soudaine, il contemplait les loges avec la physionomie effarée que nous lui connaissons tous, et ce regard si parfaitement inintelligible dont la nature l'a doué. La méprise générale ne lui avait pas échappé. Il se risqua donc à venir modestement au bord de la rampe demander pourquoi on s'en allait.

— C'est le feu ; le théâtre brûle, lui criait-on de toutes parts. Et quelques spectateurs, déjà debout sur les banquettes, ajoutaient avec la plus amusante fureur :

— Comment ne *rassure*-t-on pas le *public !* C'est indigne ! — Qu'on *rassure le public !*

Alors Arnal eut une belle inspiration : boutonnant son habit bleu avec un mouvement de généreuse colère, et passant noblement la main dans ses cheveux :

— Ah ça ! s'écria-t-il ! croyez-vous donc que s'il y avait le moindre danger je m'amuserais à rester là, moi ?

Nous n'avons pas besoin d'ajouter, pour ceux qui connaissent Arnal, que la frayeur générale se perdit dans un éclat de rire, dont trembla la salle, et qui fit courir au public un danger très réel cette fois.

On ignore le parti que les anciens actionnaires vont prendre..; on pense généralement qu'ils rebâtiront une salle, mais le temps de trouver un terrain.., de s'entendre... et de réédifier, tout cela sera l'affaire d'une année au moins... Que deviendront les artistes en attendant ?..

Quant à moi, pauvre chansonnier.., j'étais loin de m'attendre, quand je donnais dans la

première édition de cet ouvrage, l'acte de naissance de ce théâtre, si couru.., si fêté pendant quarante-sept ans, que, dans la seconde édition, je serais obligé d'enregistrer son extrait mortuaire.

Ombres de Favart, de Laujon, de Barré, de Piis, de Radet, de Ségur, de Désaugiers, consolez-vous dans vos tombeaux..; le Vaudeville n'est pas mort.., le Vaudeville ne peut jamais mourir en France., il renaîtra de ses cendres.

O mon petit Vaudeville..., toi que j'ai tant aimé..., toi, mon enfant chéri..., te voilà donc sans asile ? quel sera ton refuge ?... où iras-tu ?... que deviendras-tu ?.. je l'ignore...

Mais, sois-en sûr, où tu planteras ta tente, où tu feras élection de domicile, mes vœux te suivront toujours.

La CHANSON, c'est la vie pour moi.., vétéran du couplet; c'est l'air, c'est la santé, c'est la joie, c'est tout!...

Riez de moi si vous le voulez, riez de moi tant que vous voudrez; mais j'ai bien peur de mourir dans la peau d'un vaudevilliste.

THÉATRE DES VARIÉTÉS

Les deux Grammont, le père et le fils, se nommaient en réalité Nourry. Le père, Guillaume Antoine, était né en 1750. Il avait débuté au Théâtre-Français en 1779. C'était un homme bizarre et dont le cerveau était évidemment dérangé. A la Révolution, il adopta avec fureur les idées nouvelles, et il devint la victime de ses propres excentricités. Il fut un moment général à l'armée de la Vendée, puis, compromis dans le complot des Hébertistes, il fut guillotiné avec eux en 1794. Son fils, qui n'avait que dix-neuf ans, partagea son sort.

<div style="text-align:right">G. D'H.</div>

Voici de nouveaux détails biographiques et nécrologiques donnés par Brazier, sur l'illustre comédien Potier, dans la seconde édition de son livre :

« Potier naquit à Paris, en 1775 ; sa famille s'était distinguée dans la magistrature. Les Potier de Gèvres siégeaient au parlement de Paris.

« Qui croirait que Potier, cet homme si

délicat, si frêle, cette espèce de roseau, était destiné au métier des armes ?... Elève de l'Ecole militaire, il en sortit, comme tant d'autres jeunes français, au moment où le sol fut menacé. Il partit comme volontaire, le sac sur le dos, le mousquet sur l'épaule, et les champs de Jemmapes et de Valmy le virent un des premiers sous les drapeaux. Bien qu'il eût, comme a dit Louis XVIII, le bâton de maréchal dans sa giberne, il ne jugea pas à propos d'attendre que cet honneur lui arrivât. Il sollicita son congé après les premières victoires de nos armées, auxquelles il assista, et, de retour à Paris, ses idées se dirigèrent vers le théâtre, qu'il aimait déjà avec passion.

« Il débuta, comme on l'a vu, au boulevard du Temple, sur la scène des *Délassements comiques*, et fut le camarade de Joanny qui s'était fait aussi comédien après avoir payé sa dette au pays, et reçu une honorable blessure !

« Des Délassements, Potier passa au théâtre de la rue du Bac ; ce fut là qu'il connut le bon et spirituel Désaugiers et se lia d'amitié avec lui. Bientôt, ayant quitté Paris, la Bretagne et la Normandie l'applaudirent; Nantes

et Brest furent longtemps témoins de ses succès.

« Ensuite la ville de Bordeaux le reçut avec acclamation. C'est à partir de cette époque que son talent marqua sa place à Paris. Les administrateurs des Variétés l'engagèrent, et Potier vint se placer à côté de Brunet et de Tiercelin, deux réputations européennes, comme on sait. Potier ne tarda pas à électriser les Parisiens, et dès lors sa réputation grandit de jour en jour. En 1818, par suite de petites discussions, Potier quitta les Variétés pour aller au théâtre de la Porte-Saint-Martin, où il débuta, le 7 mai, dans un vaudeville de MM. Merle et Brazier, *Le Café des Originaux*; puis il créa *le Bourg-mestre de Saardam, le Tailleur de Jean-Jacques, les Frères féroces, le Ci-devant jeune homme marié, la Cloyère d'huîtres, le beau Narcisse* de MM. Scribe, Courcy et Saintine, et le fameux *Père sournois*, des *petites Danaïdes*. Plus tard, il rentra aux Variétés pour y briller de nouveau. Enfin sa réputation devint si grande, que toutes les administrations théâtrales se le disputèrent. Il joua successivement à la *Gaité*, aux *Nouveautés*, au *Palais-Royal*, et partout la foule suivait son acteur chéri.

« A la suite d'un voyage en Hollande qu'il fit en 1835, ce comédien célèbre commença à éprouver les symptômes d'une maladie organique; alors il comprit que l'heure du repos avait sonné pour lui, et quitta tout à fait le théâtre pour se retirer dans une maison de campagne qu'il avait achetée à Fontenay-sous-Bois : c'est là qu'il s'est éteint tout doucement à l'âge de 64 ans, le 19 mai 1838, vers trois heures de l'après-midi.

« Le 28 du même mois, ses restes mortels ont été transportés, de Fontenay-sous-Bois, à son ancien domicile rue de Lancry, et de là à l'église Saint-Laurent, où fut célébré un service funèbre, modeste, mais honorable.

« Parmi les hommes de lettres qui suivaient le cortège, on remarquait MM. Merle, Antony Béraud, Cogniard, Desnoyers, Alboize, Amédée Thouret, Henri Simon, sans oublier l'auteur de ces chroniques, qui lui doit une partie de ses succès. La plupart des auteurs et des directeurs de Paris se sont fait un devoir de grossir le cortège.

« Brunet, malgré son âge et une pluie incessante, est venu faire un dernier adieu au comédien distingué qui fut son camarade, mais jamais son rival.

« Lorsque le corbillard fut arrivé dans le cimetière du Père-Lachaise, Vernet, Bouffé, Cazot, Sainville, Guyon, Serres et beaucoup d'autres artistes, se disputèrent l'honneur de porter le corps. Cette scène était vraiment touchante, et tous les spectateurs en furent émus.

« MM. Bouffé et Antony Béraud prononcèrent quelques paroles, qui ont trouvé de l'écho dans le cœur des assistants.

« Un monument doit être élevé à Potier, par sa famille. MM. les hommes de lettres et MM. les comédiens, voulant donner aussi un témoignage public de leur admiration pour ce beau talent, ont ouvert une souscription.

« La commission nommée à cet effet est composée de MM. Merle, Antony Béraud, Cogniard, Bouffé, Emile Taigny, Bressant.

« C'est, dit-on, le buste en marbre du célèbre comédien qui sera placé sur son tombeau.

« Potier a laissé, en mourant, deux réputations bien établies et bien méritées, celle d'homme de talent et celle d'honnête homme.

C'est le 13 avril 1833 que Bressant débuta aux Variétés dans *les Amours de Paris,* vaudeville de Dumersan. L'affiche orthographiait alors son nom Bressan; ce n'est qu'en 1836 que le *t* final y fut ajouté. C'est aussi pendant qu'il était aux Variétés que Bressant épousa sa première femme, ingénue de ce théâtre, Augustine Dupont, qui est morte le 1er juillet 1869, et de laquelle il eut une fille Alix Bressant, mariée depuis au prince russe Michel Kotchubey.

Voyez pour tous les détails, de la vie et de la carrière de cet éminent comédien, la notice que j'ai publiée sur lui à la librairie Tresse, en 1877, au moment de sa retraite définitive du théâtre (un volume in-18 avec portrait).

<div style="text-align:right">G. D'H.</div>

Dans la seconde édition, le chapitre des Variétés se termine de la manière suivante :

« M. Bayard, homme de lettres avait succédé à M. Dartois dans la direction du théâtre des Variétés. Comme auteur dramatique, les talents de M. Bayard sont connus; son intelligence et sa moralité offrent encore

toutes les autres garanties que demande ce genre d'administration.

« M. Bayard vient de céder sa place à M. Dumanoir, auteur de beaucoup de jolis vaudevilles. Les Variétés paraissent vouloir rentrer dans leur genre primitif; j'en félicite l'administration, je crois que là seul est la fortune de ce théâtre.

« Le *Père de la débutante*, *Suzette*, *Madame et Monsieur Pinchon*, *les Saltimbanques* et *Mathias l'invalide* prouvent que le sol et les comédiens sont essentiellement grivois, et qu'au théâtre fondé par Brunet et fécondé par Désaugiers,

> Il faut rire,
> Rire et toujours rire.

THÉÂTRE DES TROUBADOURS.

Cette fameuse *Madame Angot* ou *la poissarde parvenue* de Maillot a inspiré la non moins fameuse *Fille de Madame Angot*, opérette de Charles Lecocq, représentée de nos jours (21 mars 1873) avec tant de succès.

<div style="text-align:right">G. D'H.</div>

THÉATRE DU PALAIS-ROYAL.

Brazier cite très incomplètement les noms des artistes qui composaient la troupe du Palais-Royal en 1831. Voici cette liste rectifiée et complétée :

 Messieurs Lepeintre (aîné).
 Samson.
 Paul Minet.
 Belleville.
 Dangremont.
 Regnier.
 Alard.
 Sainville.
 A. Rolland.
 Beau.
 Boutin.
 Gaston.
 Derval.
 Mesdames Dormeuil.
 Déjazet.
 Théodore.
 Toby.
 Baroyer.

Couturier.
Pernon.
Levasseur.
Leclerc.
Elomire.
Vernet.

Plusieurs de ces artistes ont obtenu par la suite une grande célébrité :

Samson et Regnier ont été à la Comédie-Française ; Boutin est devenu un excellent comique dans les théâtres du boulevard ; Sainville et Derval ont fait longtemps les beaux jours du Palais-Royal, et tout le monde sait ce que fut Déjazet. De tous ces artistes deux seulement survivent aujourd'hui, M. Regnier, l'illustre sociétaire retiré de la Comédie-française, actuellement directeur des études à l'Opéra, et M. Derval qui est administrateur du théâtre du Gymnase.

<div style="text-align:right">G. D'H.</div>

THÉATRE DES NOUVEAUTÉS.

On trouvera de très curieux détails sur l'affaire relative au drame le *Procès d'un*

Maréchal de France, dans l'intéressant ouvrage de Th. Muret, l'*Histoire par le Théâtre* (Amyot, 1865). Voir le tome III, chapitre IV.

<div style="text-align:right">G. D'H.</div>

CONCLUSION

DES THÉATRES DE VAUDEVILLE.

Brazier ne parle qu'incidemment, dans ce chapitre, du petit théâtre si connu au Luxembourg sous le nom de Bobino, et dont il orthographie même inexactement le nom *Bobineau.* On sait que son nom lui vint de l'un des principaux acteurs des premiers temps de sa fondation, Saix dit Bobino. Ce théâtricule, qui eût certainement mérité une place dans l'amusante galerie anecdotique de Brazier a disparu, lors de la transformation du jardin du Luxembourg, il y a une vingtaine d'années.

<div style="text-align:right">G. D'H.</div>

THÉATRES BOURGEOIS.

Dans la seconde édition, ce chapitre contient, en plus, les passages suivants :

« Le village de Passy a joui de quelque célébrité pour ses théâtres de société ; madame la duchesse de Valentinois y donna des fêtes brillantes et souvent scandaleuses. Elle avait une salle de spectacle dans son parc, où l'on jouait souvent la comédie. Elle donna une fête à madame la comtesse de Provence, femme de Louis XVIII, dont elle était dame d'atours ; on représenta, ce jour-là, *Rose et Colas*; Clairval et mademoiselle Caroline y jouaient les principaux rôles. Dans l'*hôtel Bertin*, dit des parties casuelles, madame Bertin donnait aussi ce spectacle, mais elle voulait que l'étiquette fût observée ; son mari, moins rigide, se dédommageait de la pruderie de sa femme dans une jolie maison qu'il avait achetée dans le voisinage, pour mademoiselle Contat. Là, on jouait quelquefois la comédie bourgeoise, mais c'était derrière un paravent. Tout y était pêle-mêle, les grands seigneurs et les comédiens la Guimard et

le prince de Soubise, l'évêque d'Orléans (M. de Jarente) et mademoiselle Raucourt.

« Dazaincourt, Préville, Dugazon, Trial, Laruette, puis mesdames Vestris, Sainval cadette, Joly, Olivier, qui créa le rôle de Chérubin, dans *Figaro*, puis encore quelques auteurs ; Marmontel, qui faisait des contes, Cailhava, des comédies, Lemière, des poèmes, et le marquis de Bièvre, des calembourgs.

« Collé, déjà un peu vieux, y faisait jouer ses petites pièces polissonnes. Certes, ce théâtre-là devait être fort amusant.

« Le Ranelagh a eu aussi ses comédiens bourgeois. La rotonde du bal se change en salle de spectacle, au moyen d'un théâtre portatif, dont l'avant-scène se rapporte parfaitement avec le décor de la salle et forme un ensemble complet.

« Des élèves de l'école de déclamation et du Conservatoire de musique venaient autrefois essayer leurs jeunes talents dans l'art dramatique, sur le théâtre du Ranelagh, et se hasardaient ensuite sur de plus grandes scènes.

« La célèbre Maillard, qui a si longtemps et si puissamment chanté les *Clytemnestres* au grand Opéra, s'est d'abord fait entendre au Ranelagh sur ce théâtre.

« On y a également vu de simples amateurs, que le plaisir de jouer la comédie y réunissait.

« Le spectacle était alors très varié : tragédies, comédies, opéras-comiques, drames, vaudevilles, rien n'arrêtait les athlètes qui s'élançaient dans l'arène ; mais il faut en convenir, il en est peu qui se soient montrés dignes de remporter le prix.

« J'ai tiré une partie de ces détails des *Chroniques de Passy*, ouvrage plein de recherches curieuses et amusantes, publié par M. Quillet, ancien commissaire des guerres, homme aussi bon que spirituel, et qui fut mon ami. Il est mort à Gally en janvier 1836.

« Cet excellent homme a placé mon nom dans ses *Chroniques*, avec une bienveillance toute particulière. Je l'en ai remercié par un couplet, monnaie courante chez les chansonniers :

Merci, mon vieil ami, merci,
C'est trop d'honneur que vous me faites ;
Le bon chroniqueur de Passy
Inscrit mon nom sur ses tablettes ;
J'y pouvais mourir oublié,
Mais chacun lisant votre ouvrage,

On saura, grâce à l'amitié,
Que j'étais de votre village.

« En 1795, Doyen tenait déjà un petit spectacle bourgeois, rue Notre-Dame-de-Nazareth, quartier du Temple. Cet amateur, dans sa jeunesse, avait été lié avec Molé, Fleury, Vanhove. Lorsqu'il quitta la rue Notre-Dame-de-Nazareth, il alla bâtir une nouvelle salle sur les ruines d'une chapelle attenant à l'ancien cimetière Saint-Nicolas, rue Transnonain. *Menjaud, Samson, David* y firent leurs, premières armes. Ce théâtre ayant porté de l'ombrage à certains directeurs, on le fit fermer, alors on n'y joua plus la comédie qu'à huis clos.

« Le nombre des artistes qui ont commencé chez Doyen est incalculable. A ceux déjà cités, ajoutons Huet, Ligier, Bocage, Cossard, Féréol, Beauvallet, Allar, Auguste, Paul Débonnaire et Leménil, du Palais-Royal, qui y jouait tout jeune *Le Soldat laboureur*, en vrai grognard. Des femmes charmantes, mesdames Cœlina Fabre, Dussert, Fitzelier, Brohan, Paradol, et la très jolie mademoiselle Bourbier, qui a brillé à Saint-Pétersbourg après avoir débuté à Paris...

« Et Bouffé, l'acteur profond ! et Arnal ! Arnal ! l'acteur du fou-rire !...

« Après la mort de Doyen, sa salle fut démolie. Aux journées des 13 et 14 avril, la maison où elle était située servit à son tour de théâtre à un drame sanglant : un coup de feu tiré d'une fenêtre sur la troupe de ligne rendit ses habitants victimes d'une effroyable représaille. Cet évènement est trop triste et trop connu pour que j'en donne les détails ; il assombrirait mon tableau ; ma mission est de vous amuser. »

THÉATRE MOLIÈRE

Ce chapitre ne figure pas dans la première édition de l'ouvrage de Brazier.

LES SOCIÉTÉS CHANTANTES

Ce chapitre a été ajouté par l'éditeur à la deuxième édition de l'ouvrage de Brazier. Il figurait d'abord, à titre de préface et comme

Notice sur la chanson, en tête des *Chansons nouvelles de N. Brazier* publiées en 1836, chez Rossignol et Cⁱᵉ, éditeurs (un vol. in-18).

THÉATRES DE PARIS

A DIFFÉRENTES ÉPOQUES.

Ce chapitre a été très sensiblement modifié et rectifié par Brazier, dans sa deuxième édition d'après laquelle nous le reproduisons.

TABLE DES MATIÈRES.

	PAGES
Les Théâtres du Vaudeville . . .	3
Théâtre des Italiens.	21
Théâtres des Foires Saint-Germain et Saint-Laurent	53
Théâtre du Vaudeville de la rue de Chartres	87
Théâtre des Variétés.	135
Théâtre des Troubadours	185
Théâtre du Gymnase	221
Théâtre du Palais-Royal	245

Théâtre des Nouveautés 261
Conclusion des Théâtres du Vaudeville. 283
Théâtres bourgeois. 287
Le Théâtre Molière 349
Les Sociétés chantantes 373
Théâtres de Paris à différentes époques 421
Poste-Face. 437
Notes et Variantes 451

ACHEVÉ D'IMPRIMER

SUR LES PRESSES DE

DARANTIERE, IMPRIMEUR A DIJON

le 22 août 1883

POUR

ÉD. ROUVEYRE ET G. BLOND

LIBRAIRES-ÉDITEURS

A PARIS

www.ingramcontent.com/pod-product-compliance
Lightning Source LLC
Chambersburg PA
CBHW051345220526
45469CB00001B/110